藝乘三部曲

A Trilogy of *Art as Vehicle*: How Can Total Awareness Be Achieved?

覺性如何圓滿？

鍾明德 著
Mingder Chung (taimu)

乘是行義，不在口爭。
汝須自修，莫問我也。
一切時中，自性自如。

——《六祖壇經》〈機緣品第七〉

"Vehicle" has the meaning of practice
and cannot be argued about orally.
You must cultivate yourself,
not ask me about it.
At all times the self-
nature is itself suchlike.

'Number Seven: Encounters,'
The Platform Sutra of the Six Patriarch

自序
對牆唱歌，門會聽到

　　1998 年 12 月 13 日午後三點，我跟徐寶玲和郭孟寬兩位友人約好從臺北信義計畫區的華納威秀影城出發，薄暮中抵達了新竹縣五峰鄉大隘村的 Pasta'ai（矮靈祭）祭場。我們參與了徹夜的 Kisipapaosa（送靈）歌舞儀式。第二天中午再回到繁華熱鬧的臺北，我搞不清楚的是：我整個人變了——人類學家和戲劇學者說的 transformed（蛻變）？

　　那是非常美好的轉變，像是中了幾十億的大樂透一般，因此，也有其毀滅性的一面——我當時一無所知，只能就自己所能操作的研究工具，用波蘭劇場天才葛羅托斯基的術語「動即靜」（the movement which is repose）來加以標幟：我清楚地記得自己當時一直在唱歌跳舞，同時卻又安安靜靜、服服貼貼，一根針掉在地上也都清清楚楚。我好像醒著，卻又睡著了——總之，如何回到「動即靜」那個美好的境界／場域成了我的專業／業餘生活中唯一重要的事。

　　我廢寢忘食地投入了「回到動即靜」的研究工作，不計任何代價，終於在 2009 年 11 月 29 日早上十一點鐘左右，當我在客廳往返經行（walking meditation）時，突然即輕鬆地回到了「動即靜」，而且：屢試不爽！屈指一算，可整整花了十一年。

　　那時正巧接近聯合國教科文組織（UNESCO）頒訂的「葛羅托斯基年」（2009）的尾聲，教我不禁想起葛氏的遺囑：

　　　　一個人能傳什麼呢？如何傳？又傳給誰呢？自傳統中繼承了
東西的每一個人，都會問他自己這些問題，因為，同時之間他繼
承了某種責任：將他得到的東西傳下去。

我碰到的困難是：無論葛氏的「藝乘」或佛門三乘，一般都嚴禁行者
公開談論自己的修行狀態，因此，我必須自己斟酌再三。非常湊巧的
是當時答應了《長庚人文社會學報》的大力邀稿，幾次爽約不成，於
是就有了〈從「動即靜」的源頭出發回去：一個受葛羅托斯基啟發的「藝
乘」研究〉這篇「結案報告」。如果我真的自傳統繼承了某種「回到
動即靜」的法門，那我也必須排除萬難將我所得到的東西傳下去。

　　有了「回到動即靜」的能力之後，很自然地，你將看到學術研究
或藝術創作上的某些根本或致命的問題。一般而言，我們將盡力避免
涉入這種「戲論」的口舌之爭，但是，在 2011 年春天，一邊陪著戲劇
研究所的高材生們讀書、寫作，一邊我就完成了〈這是種出神的技術：
史坦尼斯拉夫斯基和葛羅托斯基的演員訓練之被遺忘的核心〉這篇論
文：「出神」、「入化」是史坦尼斯拉夫斯基和葛羅托斯基朝思暮想
的核心問題，我們不應當把這兩位大師簡單化約成我們自己能夠消化、
利用的東西而已。

　　言多果然必失：在傳承這些大師之作的時候，我也身不由己地被
逼進了某些論述的死角，譬如：

　　　　「覺性」的定義是什麼？
　　　　為什麼葛氏說的「動即靜」就是「覺性」？
　　　　葛氏自己有完成嗎？

於是，在 2012 春天我又被迫寫出了〈從精神性探索的角度看葛羅托斯基未完成的「藝乘」大業：覺性如何圓滿？〉——值得慶幸的是，不管將來我是否還會再寫一百篇論文，我很清楚知道：這就是我履約該寫的最後一篇論文，而我很高興它在一個星期之內就完成了。

以上這三篇學術論文，連同相關的〈Pasibutbut 是個上達天聽的工具，一架頂天立地的雅各天梯：接著葛羅托斯基說「藝乘」〉和〈呼麥：泛音詠唱作為藝乘〉兩篇舊作，很有機地構成了《藝乘三部曲》這本小書：

> 藝術是否可以成為自我修養的工具，像梵唄、辯經、經行、打坐一樣？

這本小書所引述的往聖先賢們幾乎都肯定「藝乘」——藝術可以是渡我們到彼岸的舟楫，而且，對二十一世紀更是如此。「往聖先賢」不只是指葛氏、史氏、葛吉夫、奧修、隆波田、馬哈西、大君、六祖、釋迦牟尼佛等等，而且包括住在臺灣中央山脈的布農人和浪居非洲熱帶雨林的匹美人。前者說：「Bisosilin（圓融的合聲）是天神最喜歡的聲音。」後者說：「那些不認識神靈的人，乃因為他們不知道如何唱歌。」

最後，我想針對學者或研究生們補充三件事情：首先，我已經盡可能地旁徵博引，但是，礙於「精神性探索」的一些時代、專業或本質上的限制，必然有一些理性思辯難以圓滿之處，只好敬祈海內外方家海涵和不吝指正是幸了。其次，這本小書所包含的五篇論文都曾經在不同的場合或刊物發表過。我盡可能保持原來的意旨、措詞、語境，

只稍微調整了印行格式而已。因此，有些引用的葛氏話語可能重複出現三五次，同時我也盡可能註出自己的著述以供查考或以示負責，這些過度也請讀者見諒。第三，「藝乘」或「正念」將如何實際應用到排練場或舞台上？——這是實踐的問題，葛氏說：你必須自己去做。此外，也有不少人擔心葛氏的「藝乘」多係針對表演者而發，對讀書、思考、寫作的人是否也一體適用？

　　絕對適用——這是我親身試驗後的答案。葛氏說：因為你是「人」（*Czlowiek*，波蘭文，指二分之前的「真人」），「藝乘」就是要引領你回到那個「真正的自己」！

　　那麼，我該如何做呢？

　　　　對牆唱歌，門會聽到。

　　這是蘇菲聖人的回答——你聽，這本小書中的往聖先賢們都在同意呢。

誌謝
你我相遇是種恩寵

　　最後的最後，也是這篇「自序」最重要的初衷：我感恩所有的有情眾生，讓我可以完成這個對我而言幾乎不可能的任務。在過去十幾年來的探索過程中，隨時隨地惠予我協助和鞭策的機構、團體、同事、師友、家人、往聖、先賢實在太多了，多到難以列舉。因此，除了在每一篇論文的第一個腳註註出部份的感謝名單之外，在這裡和可見的將來，我只能繼續誦持我自己每日的迴向以示感恩：

　　　願眾生共享此修法的利益與功德。
　　　願釋迦牟尼佛到葛印卡老師、馬哈西尊者、戒諦臘法師，到Sri Nisargadatta Maharaj, Jerzy Grotowski，到隆波田、隆波通到所有往聖先賢的法脈常流。
　　　願眾生常保正念，早日解脫，享受真正的快樂，真正的和諧，真正的幸福！

圖錄

表錄

從「動即靜」的源頭出發回去：

一個受葛羅托斯基啟發的「藝乘」研究

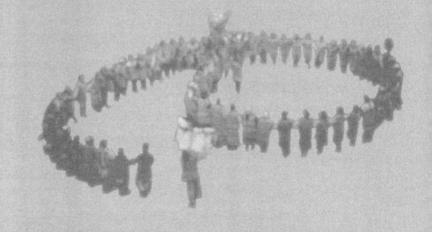

　　波蘭導演耶日・葛羅托斯基（Jerzy Grotowski，以下簡稱「葛氏」）
於 1999 年 1 月 14 日在義大利龐提德拉去世，享年 66 歲，遺言將骨灰
撒在南印度塔米爾邦的火焰山上，意在與其不曾謀面的精神上師大先
知拉曼拿（Ramana Maharshi, 1879-1950）長相左右。葛氏門人湯瑪士・
理察茲（Thomas Richards）和瑪里歐・比雅吉尼（Mario Biagini）遵囑
赴印度完成了「葛大師」的後事，之後即繼續在龐提德拉的「耶日・
葛羅托斯基和湯瑪士・理察茲研究中心」進行葛氏的「藝乘」（Art as
vehicle）研究工作以迄今天。

　　為了紀念這位二十世紀後半葉最重要的戲劇家，聯合國教科文組
織特地將 2009 年明訂為「葛羅托斯基年」，波蘭、義大利、丹麥、德
國、美國、臺灣和中南美洲等各地均響應舉辦了各色各樣的紀念演出、
學術研討和出版活動，頗叫人能同意保羅・亞蘭（Paul Allain）在他所
編的《葛羅托斯基的空房》（*Grotowski's Empty Room*）一書序言中的
結論：

　　　　對葛氏的溫情與愛戴很清楚地貫穿了這些文章。我們不該將
　　它解讀為某種不健康的內省或情誼，而應當視之為葛氏人格與作
　　品的重大感染力：那些有幸受他影響的人形成了一個很大的圈子，
　　在許多不同的國家生活、工作，劇場內外都有，同時涵蓋了兩三
　　個世代。（Allain 2009: xvi-xvii）

　　葛氏的影響力似乎不僅沒有隨風飄逝，而且還很神祕地已經在世
界各國落地生根。然而，如同《葛羅托斯基的空房》這本論文集所示，
十一篇各式各樣的論述、追憶文字，大部分均針對葛氏「演出劇場」時
期（1956-1969）的作品、方法、美學提出討論、辯證，鮮少針對葛氏

在1970年「自劇場出走」之後長達近三十年的各種研究計劃的專論——難怪年輕一輩的戲劇學者克里斯・撒拉塔（Kris Salata）會抱怨說：「劇場學術界似乎想忘記這三十年持續不斷的實務研究」，而葛氏留給後世最終極的文化遺產（ultimate legacy）——1986年開始的「藝乘」研究計畫——在大師走了之後，才依然弦繁管促、歌舞方酣呢！（Richards 2008: 153）

　　我自己頗同情撒拉塔的抱怨，事實上，我在2007年即發表過頗為類似的看法：

> 「藝乘」是波蘭戲劇家葛羅托斯基（1933-99）最重要而有待發揚光大的二十世紀文化遺產。在過去十年，我一有機會便把議題帶到這個藝文寶藏上頭，然而，「德薄能鮮、成效未彰」，「藝乘」依然是一副有待發掘磨洗的模樣——這情形不只在華語世界如此，在世界各國都差不多：在黯淡的世紀末藝文市場上，有識者要是真的逛到「葛氏工坊」這個小攤子上，他帶回家的頂多也只是「貧窮劇場」和「表演訓練」這兩個名產而已——作為大師登峰造極之作的「藝乘」頂多是個結緣品吧？（鍾明德 2007: 13）

　　這種買櫝還珠之憾確實叫人扼腕，但是卻不難理解，主要原因有三：首先，對葛氏而言，他一生的創作和探索——無論是在劇場裡頭或外面——都是一種「精神上的探索」（Allain 2009: 219-220），然而，有多少人能相信劇場會是進行精神修煉的適當場所？或願意相信演員的技藝可能是一種瑜伽？「精神性的探索」經常越過了現代知識、語

言的邊界，引起的誤解經常較理解為多。其次，藝乘時期的工作成果分享較之以往更為隱密：葛氏的劇場演出作品觀眾數量原本即非常小眾，在「藝乘」時期若有「作品」（*opus*）發表或交流，也多只限於受邀請的每場 6 名「見證者」（witness）──這種「隱修院」式的清規戒律雖說是進行精密的身心能量研究所需，但卻也跟今日「資訊時代」的基本精神大相逕庭。最後，在「藝乘」時期，葛氏更進一步強調「知識是一種做」，他說：

> 智者會做（the doings），而不是擁有觀念或理論。真正的老師為學徒做什麼呢？他說：*去做*。學徒會努力想瞭解，將不知道的變成已知，以逃避去做。他想了解，事實上他只是在抗拒。他去做之後才能瞭解。他只能去做或不做。知識是種做。（Grotowski 1997: 374, 鍾明德 1999: 200）

然而，能夠有幸參與「藝乘」每日工作的人數量畢竟十分有限──我自己在 1999 年 12 月在龐提德拉參訪時，主要的「表演者」只有 5 男 1 女，外加來自新加坡老牛劇團的四名團員，其中許多人都已經在那兒工作了好些年，流動率不高。能夠實際去做的機會如此稀少，外界自然只能對「藝乘」充滿了想像、誤解或保持沉默了。

　　然而，我們這裡討論的重點是：「藝乘」是葛氏留給世人最終極的文化遺產，不應該因各種實在或虛擬的理由而被忽略──針對這個重點：除了嫡傳的龐提德拉研究中心所做的各種努力之外，其他人真

的什麼也無法「做」嗎？我的答覆首先可以是很「理察茲的」：[1] 我們大概無法進行在龐提德拉所進行的 Art as vehicle 的研究計劃，但是，在臺灣，在任何地方，每個人只要願意，應當都有權利使用葛氏留給全人類的文化遺產，「接著葛氏說下去！」——事實上，我的答案非常簡單：在臺灣，我自己所進行的「藝乘」研究工作至少已經十一年了！目前這篇論述主要即第一次對這十一年（1999-2010）的藝乘研究提出一個較正式的報告：在這篇文字中，首先我將「客觀地」記述我自己1998 年 12 月 13/14 日在新竹縣五峰鄉的「矮靈祭」所經歷的——用葛氏的術語來說——「動即靜」（the movement which is repose）的經驗，因為接下來十一年的探索均從這裡出發，同時，費盡九牛二虎之力企圖回到這裡。其次，我將提綱挈領地描述接下來我所涉獵過的幾種「溯源技術」（sourcing techniques）或「藝乘工具」（art vehicles），其目的不在完整地介紹這些工具或方法，而在指出這種研究可能遭遇的各種陷阱和疑難，以便發掘出一些可供其他探索者參照的「我們的原則」。當然，讀者會發現：「溯源技術」或「藝乘工具」這些源自葛氏的概念，經過十一年的臺灣在地化，其所指涉的內容跟葛氏的用法也有了或多或少的差異，且其中有些不是不健康的。[2] 最後，我將以「從動即靜到動靜分明」來總結我個人在藝乘研究方面的困難和發現，以及釐清與

[1] 意即很準確到「不可想像」（don't imagine）的地步，可參見理察茲在 *Heart of Practice* 一書所作的反覆澄清和辨誤——既然言說會引起那麼大的問題，何不開放更多的機會讓更多有興趣和願意付出的人從實作中開始瞭解？

[2] 有關「溯源技術」或「藝乘工具」的進一步討論和葛氏的生平、研究階段和成果，煩請參照本人在 2001 年出版的《神聖的藝術——葛羅托斯基的創作方法研究》一書，此書絕版後於 2007 年改由臺北書林出版公司印行，書名同時改為《從貧窮劇場到藝乘：薪傳葛羅托斯基》。

龐提德拉的 Art as vehicle 不一樣的地方，以此一遲到的獻禮深摯地向我們所敬愛的「葛大師」致敬和告別：智慧真的是一種做！

一、矮靈祭中的「不動之動」體驗

1998 年 12 月 14 日凌晨，在各方因緣湊合之下，我在賽夏族矮靈祭的歌舞儀式中，體驗到了「動靜合一」（the unity of calm and action, Feldshuh 19xx: 85）或「不動之動」（the movement which is repose, Grotowski），接觸到了葛羅托斯基所說的「原初能量」（primary energy）或「原始身體」（ancient body; Grotowski 1997: 296）。這個相遇（或稱之為 "total concentration" or "enlightenment" or "satori" or meeting or whatever）或許只不過短短兩三個小時，但卻留下了明確的身心影響：譬如，離開祭場已經第五天了，我的呼吸依然經常是來自丹田的深度呼吸；在心理感受層面，總是傾向於某種強度（非日常生活性）的完整經驗的追求。

我是一個劇場工作者，帶領我進入矮靈祭的專業上原因是表演方面的研究，特別是葛羅托斯基和亞陶的劇場理念和生命關懷。在他們的影響之下，現在，我接觸到了也許是亞陶 1936 年在 Tarahumara 印第安部落想接觸的那種「原初儀式」（primary ritual）。我面臨的問題是：我的體驗跟亞陶、葛羅托斯基所述說的轉化經驗（transformation），到底有何關係？在劇場技藝上、在藝術創作上、以及在社會、倫理宗教生活的層面上，這種體驗到底作用如何？意義何在？

　　以上這兩段文字出自於 1998 年 12 月 18 日，亦即「動即靜」經驗
發生之後的第五天所做的〈一個初步報告〉的開頭兩段──這個報告
因為將牽涉到太多葛氏所說的「內在過程」，怕非一般學術界所能接
受所以並未完成；此處所引不作更正，故出處註仍空白，同時有不少
錯字或引喻不當之處。由於這種突如其來的體驗是全然地顛覆性的，
在弄清楚這個所謂的「動即靜」──那時我譯為「不動之動」──的
東西之前，我直覺地依照我當時所知道的一些田野調查、民族誌寫作
方法，盡可能地將發生經過和現場客觀地記述下來，同時小心翼翼地
進行理論上的反省、界說：

1. 發生了什麼事？（What?）
2. 如何發生的？（How?）
3. 為什麼會發生？（Why（me）?）
4. 如何界定這種經驗？（What is it in the last analysis?）
5. 有何意義？有什麼用？（What's the meaning? What for?）
6. 可重複麼？如何？（How to?）

雖然匆匆已經過了十一年多，對我個人而言，那天晚上矮靈祭上發生
的「動即靜」卻依然歷歷在目，栩栩如生，而其某種「致命的吸引力」
時到今日依然叫我怦然心動──然而，為了方便較客觀的討論或辯證，
以下的「論述」我盡可能根據我的私人日記、工作紀錄、現場照片，
以及前引那篇離開祭場第五天所做的〈一個初步報告〉予以重建：

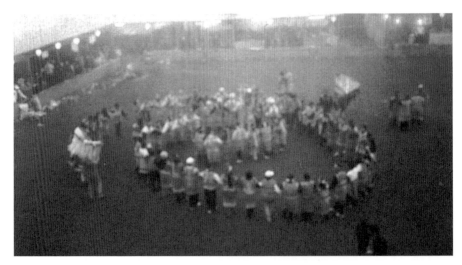

圖一：新竹縣五峰鄉大隘村賽夏族的矮靈祭現場，拍攝時間為 1998 年 12 月 14 日早上。（鍾明德攝）

1. 發生了什麼事？

　　我現在稱之為「動即靜」的體驗發生在 1998 年 12 月 14 日凌晨四點到七點半之間，在新竹縣五峰鄉大隘村賽夏族的矮靈祭現場「參與」了九個多小時之後，在第三次下場加入歌舞約半小時之後，我整個人在歌舞線上的拉拉扯扯之中，終於好像搭上了歌舞隊所構成的「力量之環」，不再感覺到左右邊舞者拉扯的力量，也不再抵抗或試圖化解整個隊伍中無時不在的亂流，總之，自己的身心不再是這「力量之環」上的一個「電阻」，而是：「那段時間（December 14, 4:00-7:30 a.m.）消失了」、「好像醒著卻同時又睡著了」、「聖與俗、動與靜、自我與群體、言與行、清醒與進入……同時並在」──如 12 月 14 日從新竹五峰鄉的祭場回到我在關渡的住處，在午夜時分所做的一頁提綱〈分享矮靈祭〉所示──

分享矮靈祭　　　　　　　　　　（1998 12 14 (Monday)）

午夜，跟小勤在電信上聊天
1:30AM，到紹媖來電，加3一些

大約在12個小時之後的省思：

1 那份睏倦（4:00-7:30 AM, Dec.14）消失了：小勤說我們身體
很安靜，在律動裡面，但身体的律動卻是跟其他人不一樣。

2. 我怎樣進入矮靈祭：　　　　　　　　trance
　　(1) Song：我不太會，也唱不懂，只給 i, a... 跟著哼，但卻是整個
　　　　　　瞬銘　　　　　　　　　　　　　甚典的 "呼吸"。
　　(2) dance：① 前進、後退
　　　　　　　　　　　　　　　右手搭在左肩膀的肋骨下方；
　　　　　　　 ② 牽手方式：拉力和紓緩拉力 → 進入律動

火堆
混亂
遺憾　 　　③ 靜止運動：動中靜　◎◎（能場）
小雨
　　　　　　④ transformation, not transition：聖與俗、動與靜。
　　　　　百myu學群's言與行、清醒的進入，...同時並存。　　sex, age...
　　(3) 酒：④ sleepless, fatigue = animal　⑤ 情緒 = costume：陳緩緩
　　　　　　　　long working hours　　ancient body　　　　技術：吉服務身体
3 無目的性：意願、努力、付出 ─── ⑥ silence = listen, don't talk 可不可...
　　　　　　　　　　　　　　　我的新的研究、教學工作方式。
　　　2. 火回說話：65給了我一封 Email，在談話之後的
　　　　　　　12小時即收到的回音。
　　　3. 進入無知：若手邊有太多的目的/計劃，就很難進入了。

4 緣份　　務實：忠於自己，付出自己，意願、真誠、誠實。

5. 做：認真、動靜、批判與省思自己的成長大於比較、競爭，才能恆久，
　　不要為背離自己的意願。

圖二：〈分享矮靈祭〉手稿。

全文謄打後如下：

分享矮靈祭
大約在 12 個小時之後的省思　　　　　December 14, Monday, 午夜，跟小郭在電話上聊。

December 15, 1:30 a.m., 劉紹爐來電，加了一些。

1. 那段時間（December 14, 4:00-7:30 a.m.）消失了：小郭說我們身體很安靜，在律動裡面，但身體舞動還是跟其他人不一樣。
2. 我怎樣進入矮靈祭： trance
　　（1）song：我不太會，也聽不懂，只能 i，a…跟著哼，但卻是整個祭典的 "呼吸"。
　　　　　　臀鈴
　　（2）dance：① 前進、後退：
　　　　　　　　② 牽手方式：右手搭在右邊舞者的肋骨下方；
　　　　　　　　　　　　　　　拉力和解除拉力→進入律動。
　　　　　　　　③ 隊伍運動：動中靜，繞行像（陀螺）
　　　　　　　　④ transformation, not transition：聖與俗、動與靜、自我與群體、言與行、清醒與進入……同時並在。
　　　　　　　　⑤ 情緒：costumes, sex, age,…
　　　　　　　　⑥ 技術：讓技術去服務身體，而不是……
　　（3）酒：
　　（4）long working hours, sleepless, fatigue: animal, ancient body
　　（5）silence: listen, don't talk
　　（6）environment: 火堆、混亂、溫度、小雨
3. 無目的性：（1）意願、努力、付出——我的新的研究、教學工作方式
　　　　　　　（2）火邊談話：b5 給了我一封 Email，在談話之後約 12 小時即收到的回音。
　　　　　　　（3）進入無知:若事先有太多的目的／計劃，就很難進入了。
4. 緣份：橡實：忠於自己，付出自己，意願、冒險、誠實。
5. 做：認真、勤奮。唯有忠於自己的感覺才能認真、勤奮，才能持久，不要違背種子的意願。

　　為什麼會直覺地就稱這個體驗為「動即靜」呢？最直接的理由是

它用「動」與「靜」這兩個可客觀地覺察到的身心感受，來描述了我那天夜闌人靜之後在關渡努力想加以界說的經驗。[3] 在〈分享矮靈祭〉這一頁手稿中仍未稱之為「動即靜」，而是稱之為「動中靜」或「動與靜……同時並在」，因為我依稀記得葛氏在〈溯源劇場〉的宣示中曾經強調過這種 "the movement which is repose" 的經驗（Grotowski 1997: 263）。葛氏認為「動即靜」可能是瑜珈、蘇菲轉、北美印第安人的薩滿儀式、禪修等各種溯源技術的源頭（Grotowski 1997: 256-57），乃他在 1976 年到 1982 年間所進行的「溯源劇場」研究計劃的核心經驗（Grotowski 1997: 265）。他用了許多例子很仔細地來說明他所如此看重的「動即靜」，其中一個是「力量的走路」，跟南傳佛教內觀禪修中的「經行」──日後我重回「動即靜」的一個關鍵──甚相類似，因此全文引述如下：

> 我之前提到一種「力量的走路」（walk of power），這個字辭太浪漫了一點……。但是在溯源劇場中，有個最尋常的行動即一種與日常習慣不同的走路方式：這種走路的節奏與日常習慣不同，因此打破了「有目的的走路」。在正常狀態之下，你永遠不在你所在的地方，因為在你心中你早已到了你想去的地方，好像

[3] 我那時知道且可能引用的類似概念為亞里斯多德的「不動的第一個動者」（Prime Mover unmoved，亦即「第一因」，葛氏在 "Performer" 一文中也有提及）、佛洛依德的「海洋經驗」（oceanic experience）、文化人類學家特納的「中介與合一」（liminality and communitas）、人文心理學家馬斯洛的「高峰經驗」（peak experience），或葛氏自己所引自馬丁·布柏的「相遇」（meeting）等等──但除了葛氏之外，其他大師似乎均缺乏「回去的技術」。

搭火車的時候，只見到一站接著一站，不見沿途風景。可是，如
果你改變走路的節奏（這點很難形容，但實際去做卻不難），譬
如說，你把節奏放到非常慢，到了幾乎靜止不動的地步（此時如
果有人在看，他可能好像什麼人都沒看到，因為你幾乎沒有動
靜），開始時你可能會焦躁不安、質疑不斷、思慮紛紜，可是，
過了一會兒以後，如果你很專注，某種改變就會發生：你開始進
入當下；你到了你所在之處。每個人的性向氣質不同：有人能量
過剩，那麼，在這種情況下，他首先必須透過運動來燒掉多餘
的能量，好像放火燒身一樣，丟掉，捨，同時，他必須維持動
作（movement）的有機性，不可淪為「運動」（athleticisms）。
這種情況有點像是你的「動物身體」醒了過來，開始活動，不會
執著於危不危險的觀念。它可能突然縱身一躍——在正常狀態之
下，很顯然地你不可能做出這種跳躍。可是，你跳了；它就這麼
發生了。你眼睛不看地面。你兩眼閉了起來，你跑得很快，穿越
過樹林，但是卻沒撞到任何一棵樹。**你在燃燒，燒掉你身體的慣
性，因為你的身體也是種慣性。當你身體的慣性燒光了，有些東
西開始出現：你感覺與萬化冥合，彷彿一草一木都是某個大潮流
的一部份；你的身體感覺到這個大的脈動，於是開始安靜了下來，
很安詳地繼續運動，像浮游一般，你的身體似乎在大潮流中隨波
逐流。你感覺身邊的萬物之流浮載著你，但是，同時之間，你也
感覺某種東西自你湧現，綿延不絕。**（Grotowski 1997: 263-64，
鍾明德 2001: 118，黑體為本書作者所加）

這段引文後半段加黑的部份，相當貼近地描述了「那段時間（Dec.

14, 4:00-7:30 a.m.）消失了」的難以言說的經驗，因此，我在〈一個初
步報告〉中就開始引用葛氏的「動即靜」概念，同時，決定重讀葛氏
的著述來一探究竟。此外，我那時候只能引用葛氏或文化人類學家維
克多‧透納（Victor Turner）等人的概念，跟我當時完全缺乏靈修的背
景大有關係：在現代教育和世俗社會的雙重洗禮之下，截至矮靈祭中
的「動即靜」發生之時，我對「三摩地」或「禪那」這些名詞一無所
知，對各種「精神性的探索」毫無興趣，而且理直氣壯地堅持如此「敬
鬼神而遠之」的知識嚴謹才是值得尊敬的學術專業——然而我必須忠
實於發生在我身上的奇異經驗，因此，不得不引用葛氏的術語，除了
躲進他超人的歷史地位以求庇護之外，還有個很實質的理由：他是個
真正知道如何做的老師！[4]

2. 如何發生的？

　　在這次的「重建」工作中，最叫我自己驚訝的是，除了〈分享矮
靈祭〉一頁提綱、第五天之後寫的〈一個初步報告〉，以及十幾張現
場照片之外，我在自己的私人日記中竟然讀到了〈把精神的脂肪燃燒
掉：賽夏族矮靈祭〉這一則寫於 1998 年 12 月 14 日的生活日記。[5]

[4] 可惜的是，他在一個月之後，當我正在送出給國科會的「葛羅托斯基的創作
　方法研究」專題研究計劃申請時，就突然辭世了。
[5] 我翻閱私人日記主要的目的原只是替整個「動即靜」的發生尋找相關的時空、
　社會與個人生命危機等因素，真的是忘記了那一天也做了生活日記。

圖三：〈把精神的脂肪燃燒掉：賽夏族矮靈祭〉日記原文。

全文謄打後如下：

1998.12.14

把精神的脂肪燃燒掉：
賽夏族矮靈祭

in flow: 時間散失，意識散失，自我散失，意識與行動合一？在清晨之前的兩三個小時。在團體律動中，就是那麼手拉著手，沉浸在古老的身體裡頭。我不能確定自己的狀態，或如何發生，真正發生了什麼，我所能記述的約略如下：

1998.12.13 Sunday:

1:00 p.m.	開車往臺北，車停在《巢穴》旁，見到劉振祥、石瑞仁等。
2:30	在 Warner Cinema Village 喝咖啡等候。
3:00	徐寶玲、小郭陸續出現，由新店上北二高，在竹東小吃，往五峰鄉。
6:00	抵矮靈祭現場。 看到潘小俠等人，很自發地聊聊。 胡台麗出現。
9:30 左右	大會讓來賓加入歌舞，不很成功。
10:30 左右	朱姓主祭要我們加入，後又要我們退出。 我們一直東看西看，小雨不停，我們坐著，開始烤火。 我知道祭儀歌舞正在燃燒我們的身體，將精神上多餘的脂肪燒掉。 他們問我是不是去做"田野"（很神聖的名詞！），我搖搖頭，我只是來參與，有一千個理由。真正為了什麼呢？我也不想知道。該發生的就讓它發生。
12:30 左右（？）	pisui 出現，幫忙借祭典禮服。 下去歌舞了一兩個小時。
4:00 左右（？）	繼續歌舞到天亮，天漸漸亮，樹木在霧海中浮出。
7:30 Am	pisui 來叫我下場，渾然忘了疲憊，精神狀態清明。
8:30 Am	從五峰到竹東路上，因山路迂迴？因徹夜未眠，完全睡去，然後，繼續睡，10:30 Am 回到《巢穴》。

這則日誌開頭「in flow」那一段提及「時間散失、意識散失、自我散失，意識與行動合一」，最後還加上問號，很顯然地是在努力為自己描述「在清晨之前的兩三個小時」所發生的經驗，但卻無法叫自己滿意——今天我自己讀來，依然對自己為何會運用三個「散失」而非「消失」，也深感納悶。然而，這則日誌提供了很簡明的時空脈絡，可以跟〈分享矮靈祭〉那則提綱合在一起比照出以下的兩個「我怎樣進入矮靈祭」的面向：

A. 儀式＝煮開能量的儀器

首先我注意到整個矮靈祭儀式即葛氏所說的「精密儀器」（yantra）：葛氏是個非常徹底的「身體工具論」精神探索者，從他早期的「表演訓練、排練」到晚期的「古老的振動歌謠」，這些「身體聲音的行動」都是他為達到某種的「圓滿」狀態所蒐集、利用、改良的各種「儀器」或「工具」（Grotowski 1997: 298-99）。在「溯源劇場」的跨文化探索中，葛氏發現在克拉哈里沙漠、伊索比亞和印度地區的一些傳統祭儀中的歌舞，可以讓參與者的身體、意識狀態經由能量的循環（circulation of energy），由日常的進入到非日常的身心狀態，亦即讓「古老的身體」（ancient body）或「脊椎體」（reptile body）醒了過來開始活動（Grotowski 1997: 296-97）。我對葛氏的這種「儀式＝儀器」說法印象相當深刻，因此，在〈分享矮靈祭〉中我即將三分之二以上的篇幅用來記下可能讓我進入「動即靜」狀態的各種儀式因素，[6] 並在〈一個

[6] 特納稱這些讓儀式參與者進入出神狀態（ritual trance）的儀式因素為「驅動行為」（driving behaviors，參見 Turner 1987: 165）。

初步報告〉中整理為以下六點：

（1）祭歌：我不會唱，也聽不懂，只能 yi yi yah yah 地跟著哼，但經過整夜沐浴在這些古老、哀傷又美麗的歌謠中，我會同意葛氏所說的「搭上振動歌曲的能量」——單是有意無意地聆聽，這些祭歌所提供的「結構」和「一呼一吸」，就足以把你帶到「那遙遠的地方」而終於「你是某人之子」了（Grotowski 1997: 300-03）。除了低沈、悠遠、和諧的歌聲之外，刺耳而持續不斷的臀鈴隊伍，以及來回奔跑、跳動的肩舉，也在整個漫漫長夜中提供了完全不同和甚至不和諧而相抗衡的節奏與聲響——多年之後，當我再度重讀葛氏的〈你是某人之子〉時，才赫然發現葛氏再三強調了「儆醒」（stay awake）、「警覺」（alert）、「覺知」（awareness）的重要性（Grotowski 1997: 297-98），而臀鈴和肩舉的作用大概就是讓「人」（*czlowiek*）在亙古長夜中保持清醒吧！

（2）祭舞：以前踏後併為基本舞步的祭舞相對地簡單許多，無需事先的學習，但是，整夜長時間跳下來，再簡單的舞蹈也會變成身心上沈重的挑戰。整個歌舞隊採逆時鐘方向前進。在兩三個小時較緩慢深沈的舞蹈之後，會有個半小時左右較快速、激烈的跑步，讓整個隊伍陷入一伸一縮的混亂狀態。由於舞者跟舞者之間都是採交叉牽手，大家很容易形成一個聲氣相通、福禍與共的生命共同體，某種的「力量之環」。但是，當歌舞隊上無刻不在的「亂流」傳過來時，也會使得舞者之間的「環結」被拉開、拉斷——感覺上我整個晚上都在跟這些從左右輪番傳過來的「亂流」搏鬥，兩手臂、手腕、手指都被拉扯到幾近脫臼、撕裂，疼痛不已。可是，旁邊總是會有個糾察隊或族人

大喊：隊伍不能斷！不能斷！接起來！接起來！——這是矮靈祭最根本的禁忌：就是刮強風、下大雨，祭歌和祭舞整夜都不可中斷。我隨著身旁的舞者一邊前踏後併（小心不能踩錯拍子——由於亂流的關係，左右邊的拍子隨時會變），一邊 yi yi yah yah 地哼唱那悠遠的祭歌（努力握住不知名舞者的手，同時仔細聆聽她們在唱哪些母音、子音），久而久之，這些拉力竟然就消失了——或者說，我消失在整體的律動（拉力）之中了。我那時注意到將自己的左肋骨下方靠在左邊舞者的右手上，不管隊伍如何波動，只要維持著這個「熔接點」繼續跳就不會被拉開、拉斷了——我稱這個小小的發現為「搭上力量之環」，並且以為是進入「動即靜」的一個關鍵因素。

（3）**祭服**：服飾（包括綁去邪的芒草）應該是一種深度認同的標幟，祭典主辦單位通常只會開放某段時間給外來的參與者——沒穿祭服的、「亂流」的主要製造者——下去共舞。對我而言，第一次跳的時間很短，主要即因為沒有穿祭服，被朱姓主祭請了下來。那時候人類學家胡台麗跟我說是因為天下雨了，他們開始很緊張，所以叫外來的人（沒穿祭服的人）通通下來。祭服對身心的影響也許不是那麼直接，但是，我那時候這麼想：「沒有祭服，就沒有認同，就是局外人，就沒法進入。」你會穿上祭服，至少表示你對這種祭儀沒有抗拒或負面的思想。

（4）**祭酒**：在歌舞進行之中，主祭朱家的媳婦們會提著裝小米酒的水桶，用新砍的竹子做的酒杯一一敬酒。愈靠近黎明，歌舞者愈疲憊時——為了「提神」——她們敬酒敬得愈是頻繁。酒是把人從日常生活的意識狀態帶到非日常之最便捷的飲料，如英國俗諺所云：「威士忌是窮人的渡假。」因此，在接二連三的徹夜歌舞之後，酒神大概

很容易地就把我們渡到烏何有之鄉了？

（5）祭場：群山萬壑中的一個小小的台地，四周盡是無邊無際的黑暗，小雨整夜不停，溫度直線下降。祭場四周雖然有一些路燈和攤販做生意的燈光，但主要的照明似乎是那三堆燒得不時嗶撥作響的火堆，我在〈一個初步報告〉中寫道：

> 我覺得很疲倦，看錶大約是三點多，我站起來再度繞著祭場走了一大圈，感覺自己是個文化觀光客，生命彷彿白駒過隙。熊熊的堆火，無邊的黑暗。無力地簇擁在一塊飲酒、聊天的男女，累倒的老人、小孩⋯⋯

——這種「異文化」中非日常的異質空間，對我既是無邊的遙遠（優美的祭歌和亮麗的祭服），同是又是赤裸地親近（飲酒的男女，累倒的老人、小孩），但總之都是眼、耳、鼻、舌、身、意六識之上來回不斷的刺激——打從我們上山之後，這些色、聲、香、味、觸、法就輪番地歡迎我們、擁抱我們、等候我們、點燃我們——用相當葛氏的話語來說：讓我們「把精神上的脂肪燃燒掉」。

（6）徹夜不眠、通宵達旦：孤獨、沉默（禁語）和長時間不眠不休是葛氏工作的主要特色，從劇場時期的排戲到走出劇場之後的各種探索均如此。受到葛氏的這種薰染，在矮靈祭的祭場雖然我並未刻意保持孤獨、沉默，但也不排斥——特別是不排斥從理性計算來看一無是處的疲憊。隱隱約約我感覺身心上的疲憊可能是個重要的關卡——一個危機：危險＋機會（Grotowski 1997: 374-75）——通過了就可能豁然開朗地出現另一個天地。所以，再使用一次葛氏「煮開能量」的比

喻：當我們把日常慣性的身體燒掉了——其徵狀即極度的疲憊——瞧，你裡頭的「古老的身體」或「脊椎體」就醒過來了。

B.「無目的性」、「緣份」和「做」

　　我能經由矮靈祭這個「煮開能量的儀器」進入到「動即靜」的狀態，跟我從葛氏那兒「私淑」而來的「減法」（*via negativa*）或「第二方法」有密切的關係，因此，在〈分享矮靈祭〉的一頁提綱中即特別列出了「無目的性」、「緣份」和「做」這三個要點。葛氏所謂的「減法」主要是指演員不應當去蒐集各種技巧、經驗，而是要去除掉各種身心的障礙，讓演員可以進入某種的「出神」（trance）狀態的創作方法（Grotowski 1968: 16, see also Ruffini 2009）——「所需要的是一種已經準備好了、隨時可以採取行動的被動心態：在這種狀態中，一個人並不是『**想要去做**』，而是『**不拒絕去做**』。」（Grotowski 1968: 17，黑體為葛氏所加）坦白說，由於我自己沒有實際跟葛氏工作過，因此，從這些很吸引我的文字中，我所獲益的多只是對自己生命思想的啟發與工作態度的修正，譬如一反社會教育常態的「減法」，即反映在一頁提綱中的「無目的性」：「若事先有太多的目的、計劃，就很難進入了。」在當天晚上的日記中亦有如下的記述：「他們問我是不是去做『田野』（很神聖的名詞！），我搖搖頭，我只是來參與，有一千個理由。真正為了什麼呢？我也不想知道。該發生的就讓它發生。」

　　至於一頁提綱中所點出的「緣份」和「做」這兩個要點，事實上即 1999 年 1 月 14 日——我的「動即靜」體驗之後剛好一個月！——葛氏去世之後，我在《表演藝術》雜誌所寫的悼念文字中所整理出來的「葛羅托斯基的第二方法」：

1. **忠實**於你真實的感受，不要隱藏或逃避。

2. **冒險**，真正進入未知之境。

3. **用心去做**，不要想到你將完成的東西。

4. **付出自己**：如果你表演，不是為觀眾，也不可為自己，而是要百分之百奉獻自己。（Grotowski 1997: 38-43, 鍾明德 2001: 13）

　　無論是「無目的性」、「緣份」和「做」，或者是「減法」和「第二方法」，相對於 A 部分所列舉的「祭歌」、「祭舞」、「祭服」、「祭酒」、「祭場」和「徹夜不眠、通宵達旦」等儀式／儀器元素，均顯得較倫理性、思辯性或主觀性，但是，葛氏卻再三強調「忠於自己」、「付出自己」、「意願」和「冒險」等等都是很**技術性的要求**：你要是無法坦誠面對自己的感受，毫無保留地付出自己，你就無法完成你想完成的工作，譬如說藝術創作或自我實現（Grotowski 1997: 38-43, 中譯可參考鍾明德 1999: 191-98）。對進入儀式中的「動即靜」亦然，我在離開祭場的當天晚上就特別羅列了「忠於自己」、「付出自己」等「減法」或「第二方法」的內容，主要原因即當時就能感覺到工作態度或自我修養（work on oneself）的重要：只要別有目的（譬如做田野或盡義務探親）或有所保留（不敢冒險進入未知之域——到了凌晨四點累了就去休息一下），那麼，無論我參加過多少次的矮靈祭，閱讀過多少人類文明的經典，我所知道的自然還是我原本就已經知道的，我所體驗到的自然還是我原本就已經習慣的「動就是動」（A = A），「靜就是靜」（-A = -A），而永遠不可能是 A = -A，亦即，「動即靜」。

3. 為什麼會發生？

「動即靜」為什麼會發生在我身上？說真的，這是個無法回答的問題，因此，在〈一個初步報告〉中在「我怎樣進入矮靈祭」的標題之後，我加上了一段出自馬丁・布柏（Martin Buber）的引言：

> 你我相遇是種緣份，不可強求。（The Thou meets me through Grace--it's not found by seeking. 可參見鍾明德 2001: 3）

「緣份」在英文中為 Grace，亦即來自上帝的恩寵，這是對 "Why me?" 最好的回答，因為，我們很容易即知道：一個追求者就是具足了上兩節中所列舉的所有種種祭儀因素、工作方法和紀律，事實上，什麼也不會發生：It is not found by seeking!

二、每一首祭歌都是回家的道路

「動即靜」的體驗到底是什麼？在 1998 年 12 月 13/14 日之後，我請教過許多的學者專家、精神導師，翻查過各個宗教的經典、秘笈，同時身體力行，或偷偷地或公然地「以身試法」，直到今天依然缺乏一個確定的答案。但是，從今天回顧，大家無法說出「動即靜」到底是什麼，事實上並不妨礙我過去十一年來朝夕所進行的「藝乘」研究[7]——因為「動即靜」本身即太強烈而充滿喜悅的經驗，使得我無時無刻不在渴望回到那無法言說但卻怦然跳動的核心經驗！有這種強烈

[7] 本文草稿於 2010 年 4 月間，故指 1998 年 12 月到 2010 年 4 月之間大約十一年的時間。

的探索衝動，同時自己內在裡又能清楚感知那「同時又是運動又是靜止」的狀態到底是什麼，因此，我幾乎可以如此斷言：過去十一年來我的生活與工作唯一的主軸即「回到動即靜」。我的研究目標非常清楚，也很葛氏：**我要找到一種方法可以讓我確實回到「動即靜」的狀態，而且，這種方法必須可以重複地達成目標**。從今天看來，這樣的一種探索衝動可以延續那麼久，熬過人世間的滄海桑田，而我從來不曾有過「回不去了」或「不可能的」的絕望，也真的只能說是另一種恩寵，如同俗諺說的：上帝關了這扇窗戶，另一道門就打開了──在我過去這十一年的探索中幾乎也都是如此：在某一個方法上碰到了瓶頸，當我原地踏步久了，很奇異的事情就發生了：我甚至還沒覺得自己是在原地空轉，另一個「更正確」或「更有效」的方法就出現了，或取代原有的實踐，或同時並行不悖，但總之都讓我沒有機會去懷疑這樣的「藝乘」到底將伊於胡底，而終於在第十一個年頭結束之時，我的「動即靜」戰歌終於可以不用再唱了，而今天這樣一個「結案報告」差可付梓了。在本論文的這個部分，首先我將依時間順序報告我探索過的幾個較代表性的「藝乘工具」──在成果發表時它們通常都以「做為藝乘的太極導引」（2002）、「做為藝乘的pasibutbut」（2005）或「泛唱做為藝乘」（2007）的方式面世。之後，在實作的基礎之上，我將再回到本論文的主軸，參考相關學者、專家、典籍的界說，繼續回答「動即靜到底是什麼？」、「有什麼用？」等等較理論性的問題。

1. 學唱矮靈祭歌和參與各種原住民歌舞儀式

一方面是受葛氏著述的影響──從1998年8月間開始我一有空即仔細地閱讀 *The Grotowski Sourcebook*，並且在9月間即準備向國科會

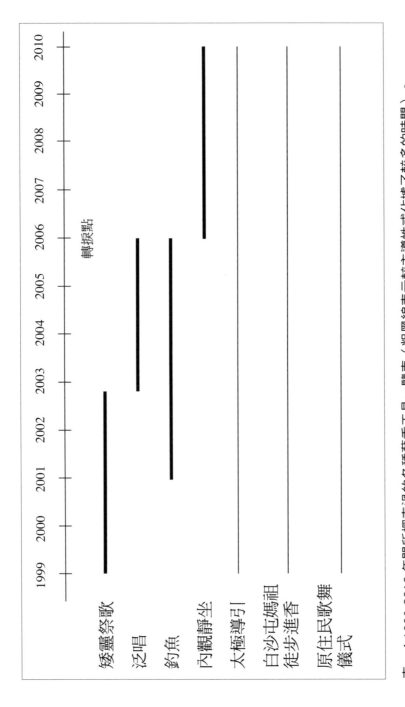

表一：1999-2010 年間所探索過的各種藝乘工具一覽表（粗黑線表示較主導性或佔據了較多的時間）。

提出「葛氏的第二方法」專題研究計劃——我依稀記得葛氏在建構「個人種族劇」（ethnodrama）和「藝乘作品」（*opus*）時，都強調使用古老的儀式歌謠或振動歌曲為出發點，以及做為身體行動（physical action）的架構。另一方面，則是人類渴望之本能反應吧？我那麼朝思暮想地想要回到那「動即靜」的世界，那麼，當這種渴望夠強烈、持續時，解決之道或救援者就會出現[8]——就在我不知如何是好之際，1999年1月7日我的鄰居沈聖德，突然給了我他們在南庄向天湖祭場採集的整套矮靈祭祭歌錄音帶共五卷，以及他自己錄製、新聞局發行的《天籟之音——臺灣原住民音樂》CD一套兩片，我的工作日誌中有如下的記載：

> CD中收錄Pasta'ai [矮靈祭] 祭歌三首，第七首讓我循線回到12月13日的經驗，反覆聽唱不知不覺就會了，在洗碗時唱，慢慢發展出「洗碗功」。[9]

1990年代相當活躍的「原舞者」在人類學家胡台麗的指導之下，

[8] 在〈分享矮靈祭〉的一頁提綱中的「無目的性」那一欄，我即已摘記了這種「意願」而非「理性」的「我的新的研究、教學工作方式」，而的確，在接下來的十一年中，我幾乎都是以這種意願式的、心想事成式的工作方式做為我的主要工作方法，而且，也多以這種方式來突破那看似無法突破的難關，可參考鍾明德 2001: 87。

[9] 後來當我讀到葛氏說洗碗也可以進入「動即靜」時，內心真的是感動不已，他說：「『動即靜』不是幻象、靈視、奇蹟或『我即宇宙』的感覺……，而是某種非常單純的東西。有一天我注意到一個人：他只不過是在洗碗，卻進入了類似『動即靜』的狀態。他能夠進入，因為他洗碗的時候不希望別人知道他在為別人服務。他不知道我在看他或任何人會注意他。我旁邊的一位印度朋友也注意到了他的舉動，說：『那就是完美的行業瑜珈（*Karma Yoga*）』。」（Grotowski 1997: 264）

經過 1992 年深入的田野調查，學會了整套十五首、共二百二十四行的矮靈祭歌，[10] 除了經常演出之外，曾在 1994 年出版了一個精華版的錄音帶《矮人的叮嚀》。胡台麗曾經製作了一個長五十八分鐘的紀錄片《矮人祭之歌》（1988），也整理出全部的祭歌歌詞，這些資料對我瞭解矮靈祭、學習祭歌是莫大的方便。此外，曾經是原舞者專職團員的 pisui 不僅熟習所有十五首祭歌，而且對矮靈祭典有深摯的感情，從 1999 年 3 月初開始，在她的教導之下，三個月左右我即學會了第二、一、八、三、五、六、七、四等八首祭歌。之後，雖然我自己的每日吟唱不曾中斷，因種種因素，pisui 的教學被迫中斷，後來自 9 月間開始，我靠著原舞者的錄音帶自己摸索，到了 2000 年 2、3 月間終於將所有十五首全部學了一遍──當然，看著歌詞從頭到尾唱完不是問題，真正能全部背誦的則只有一半左右。這種「無目的性」的學習成果斐然：在 2000 年 11 月 10 日向天湖的矮靈祭祭場上，我感覺如魚得水──祭歌就像豐沛的河流，當你會唱的時候，整夜就載奔載舞地帶你回到了家，讓你在源頭（或源頭已消失了？）載沉載浮：天底下還有比「回到動即靜」更重要的事麼？

　　我曾經在 2000 年 3 月 23 日記下一則名為〈Pasta'ai 祭歌吟唱的意義〉的頗長的一篇工作日誌，後來收在我 2001 年出版的《神聖的藝術：葛羅托斯基的創作方法研究》一書，其中除了指出一般學者專家在探索矮靈祭的意義時所犯的「文字中心主義」偏見之外，也直截了當地說：

[10] 從頭到尾不停地演唱需要四個多小時的時間，耕莘文教院的溫知新神父曾再三地跟我說：「這是人類最偉大的神劇。」

　　　這些祭歌是種「藝術乘具」（art vehicles，藝乘的工具），承載你到彼岸、源頭、無二之境 or whatever you name。這就是這些祭歌最終極的意義，不可言說的部份。重點是你如何搭上它，不要因中途下車買東買西溺溺看風景而結果它跑掉了，或者，被你恣意玩弄炫耀而故障了。你千萬別站在路邊觀望，或用錄影機把它拍下來做分析、講解，卻從來不曾坐上去。（鍾明德 2001: 331）

當我能夠如此搭上古老的祭歌時，真的，「每一首祭歌都是回家的道路」（鍾明德 2001: 326-27），包括其他原住民的傳統歌謠，如卑南族「除喪祭」所唱的 hiyolala，鄒族「戰祭」的 miyomei，南鄒族「貝神祭」的 varatuu vatuu，噶瑪蘭族的 patanan ti tu tazusa，布農族的 pasibutbut 等等，不勝枚舉，也無法在此一一細說。非提不可的是 2001 年 5 月 26 日，在民族音樂學家吳榮順的帶領之下，我們一群三、四十個大人小孩在南投縣信義鄉明德部落，聆聽了布農族人為我們演唱的 pasibutbut——我一聽之下立即感知這就是葛氏一生夢寐以求的「藝乘工具」或「溯源工具」，後來在因緣湊巧之下發表了一篇論文〈Pasibutbut 是個上達天聽的工具，一架頂天立地的雅各天梯：接著葛羅托斯基說「藝乘」〉（見本書〈附錄 A〉），結論如下：

　　　（一）Pasibutbut 的歌曲結構、聲響特色、演唱重點和所欲達成的目標，跟葛氏所說的藝乘若合符節。

　　　（二）布農族人關於 Pasibutbut 的種種傳說、實踐，也跟葛氏的「藝乘」沒有相違背之處，甚至多可相得益彰。

（三）我個人的體驗完全叫我相信：Pasibutbut 可以讓我們一起進入「動即靜」的境界——用布農族的話來說，亦即，唱出 bisosilin [完美、圓融的聲音]，天神高興，整個世界就風調雨順、國泰民安了。（鍾明德 2007: 113）

2. 道家的身體文化：白沙屯媽祖進香、太極導引、上山釣魚

苗栗通宵鎮白沙屯的拱天宮每年春天，都會進行媽祖回北港朝天宮割香的徒步進香活動，已經有一百七十多年的歷史，其做為表演訓練或「溯源工具」，主要是優劇場在 1990 年間發現的。在此之前，拜 1970 年代鄉土文學運動的影響，許多藝文人士如林懷民也甚鼓勵舞蹈系的學生參與大甲媽祖的遶境活動——「白沙屯媽」跟「大甲媽」的進香活動甚相類似，都屬於臺灣西海岸平原媽祖祭祀圈中的回娘家割香活動，唯有「大甲媽」近年來人氣超旺，已經成了臺灣代表性的、國際性的媽祖祭祀文化活動，每年均吸引了千百萬信徒的參與和國內外媒體的青睞，因此其「人本主義」色彩也愈來愈濃厚。在 1998 年之前，我也曾參加過白沙屯媽祖的徒步進香活動，對在一週左右的時間內「徒步」來回三百多公里的「香燈腳」（香客）敬佩不已，同時，對媽祖的神威莫測感到無比的振奮：回娘家路上，何時出發、走那條路、何時歇腳、何地過夜等等，全都由媽祖臨時起意決定——管理委員、董事長等等的任何體貼安排都純供參考。因此，在跟著白沙屯媽祖徒步進香的路上，最常見的戲劇性場景就是：天色已黑，大夥都已累垮了，某某宮殿勤準備了一百桌熱騰騰的飯菜歡迎媽祖歇夜，但是，媽祖就是芳心另有所屬：她要住到城外稻田中央一戶善良的貧窮信徒家裡去，因為他們有人生病了……聽起來像童話故事裡的情節，但卻是今天媽

祖進香路上慈航普渡依然的「神蹟」。

　　有了「動即靜」的體驗之後，每年春天再度陪媽祖走路回娘家似乎景物依然、行人照舊，其實是：「所有可以說的都沒變，但所有不可說的全都變了！」[11] 光是跟著媽祖的鑾轎低頭靜默地行走，即可以走進那活脫脫的不可說之處，重點在於「走路」──有點類似葛氏所舉例的「力量的走路」──以及，**沒有目的，一切隨緣**地一直走下去（即〈分享矮靈祭〉中所列的第 3、4、5 點：無目的性、緣份和做）。

　　然而，由於原住民的歌舞祭儀佔據了大部分可利用的時間、精力，因此，嚴格說來，我並沒有將進香活動的種種因素發展成自己的「藝乘工具」來每日做功課，只能說是因為媽祖信仰和道教科儀是自己從小長大的文化，感覺特別親切，因此，從 1999 年開始，每年春天我自己一定會去「送媽祖」或「迎媽祖」，同時鼓勵我身邊的年輕朋友「大家一起走走看」。很叫人意外地高興的是：他們這些所謂天生幸福的「草莓族」世代，竟然有不少人一走就是全程徒步的香燈腳金牌得主！他們走了之後知道：關鍵並不在於體力，不在於「自己」……

　　跟道家有關而我也有緣份親身體驗的另一項身體文化是「太極導引」：從 1999 年「921 大地震」之後的那個星期二開始，太極導引的創辦人熊衛先生即到北藝大戲劇系來教導我們這一項他從楊氏、陳氏、

[11] 這是 1999 年 12 月 5 日在紐約的 Courtyard Midtown Hotel 我跟戲劇學者理查・謝喜納（Richard Schechner）所說的 "taimu's big conversion" ──從矮靈祭回來之後的一大麻煩是：我的車子、房子、門牌號碼、護照號碼、稅單等等所有一切可以言說的，全都沒有改變，但是那不可說的譬如道、空、神、愛等等全都變了，變成活生生的……我記得那時這位典型的紐約知識分子還挖苦我說：糟糕，我原本期待我的學生可以當部長（minister，也可指牧師），現在他卻成了古魯（guru，印度精神上師）了！

郝氏太極拳淬煉出來的太極功法。熊老師——當時我們尊稱他為「住在新店的葛羅托斯基」——教了三年之後，改由他的大弟子紀連成繼續教授以至今日。在太極導引的課堂上，由於老師帶領得非常好，我們經常可以「打到非常安靜」的地步——亦即，一邊在做動作，一邊卻很安靜。然而，出自於對熊老師的尊敬，太極導引似乎不是我們可自由加以發揮的東西。[12] 因此，雖然我一直有緣份跟著學習太極導引，每天早晚也會做個一招半式，但是，卻始終只是把它當作是一種鬆筋活骨的養生功法來看待，沒有很熱情地去將它脫胎換骨為自己的一個「藝乘工具」。將來，如果我們有機會將太極導引中的「導氣六式」、「引體六式」中的任何一招一式，跟某些古老的振動歌曲做藝乘式的發展，單就葛氏所強調的「能量的垂直升降」而言（Grotowski 1995: 125），相信跟龐提德拉中心的作為會有不少互補的空間。

　　最後，太極導引給我個人很大的一個幫助是開始盤腿而坐——說起來真的叫人難以相信：我生長在一個佛道教的家庭，卻一直要到矮靈祭的「動即靜」體驗之後，我才在打太極導引之中開始接觸了自己固有的身體文化，才第一次瞭解所謂的「蓮花座」或「七支坐法」是什麼：這種坐姿相當放鬆自然，可以收攝五官而置心一處。我一接觸後非常喜歡，便開始以盤腿的坐姿方式來吟唱矮靈祭歌，以及後來新學的泛音詠唱，可以一坐便是一、兩個小時而不移動姿勢。

　　此外，雖然釣魚很難被歸類為「身體文化」或「溯源工具」之屬，但是，值得一提的是從 2001 到 2006 年間，我重拾了這項兒時的鄉野

[12] 難怪葛氏在「藝乘」時期的工作會強調「古老的振動歌曲」和「不知名的文本」——若大家依然知道作者及其文化背景，則難免會有種種心理上或文化上的限制？

嗜好，很狂熱地一有機會便一個人開車上陽明山小坪頂的釣魚池盤腿枯坐：在把釣餌投入池中之後，經常兩三個小時什麼事都沒發生，只有日影從對岸的樹下慢慢地走過來，終於籠罩了整個魚池、村落、山頂和整個天地。那些年頭正好是我各種行政事務纏身的時候，在垂釣時我通常有意識地隨機進行以下三種「功課」：一、觀照自己：看著浮標看自己的慾念能有多強？看著浮標看自己的煩惱有多雜亂？看著浮標看自己能忍受這種無聊的釣魚多久？同時，當浮標稍微往下一沉就要能閃電一般地「拔竿起魚」，然後，把魚放回池中之後，一切從頭來過：樹影慢慢走過來了，你的貪瞋痴全都聚焦在浮標這一點了，真的必須這麼輪迴麼？二、練習矮靈祭歌或泛唱；三、偶而加點坐姿可做的太極導引，最好是能做到飄飄乎如遺世獨立，與草木同枯。葛氏說：

> 這種 [溯源] 研究的歷程是相當孤獨的，大部份工作都在野外，我們主要在探尋：人到底能夠從他的孤獨中做出點什麼？如何把孤獨轉化為力量？如何跟所謂的「大自然」建立起一種深層的關係？（Grotowski 1995: 120, 鍾明德 2001: 159-60）

3. 從矮靈祭歌進入泛音的「純粹振動」

　　從 1998 年 12 月 14 日五峰鄉的矮靈祭場下山，到 2002 年 11 月 15-18 日再度全程參與了那一年的矮靈祭，我已經連續唱了四年的矮靈祭歌，打了三年的太極導引，釣了兩年的魚，一切似乎在軌道上運行得頗為順暢，日日夜夜我都可以沐浴在「動即靜」的波光粼粼之中，但是，卻也一直苦於無法再有更重大的突破：如何能常住在「動即靜」之中呢？那一年的矮靈祭結束之後，在極度的身體疲憊之中，我一個

人開車離開祭場下山：

> 在高速公路上，大約已經是午後一點鐘了，車子快接近泰山
> 收費站，也許是寂寞吧，也許是不停地思念五峰山上的 Pasta'ai
> 吧，我張口發出了一個很高的 harmonic [諧音，泛音] 叫自己嚇
> 了一跳。真是踏破鐵鞋無覓處，得來全然不費功夫！（2002 年
> 11 月 18 日工作日誌）

從這一個很高的泛音開始，我廢寢忘食地在泛音詠唱（overtone
singing, 簡稱「泛唱」）方面持續工作了四年之久，真的是夙夜匪懈，
唯「泛唱」是從──「他一定是著魔了。」相信這會是當時許多人對
我的形容：「一個很有前途的戲劇教授，幹嘛去唱什麼泛音？」「無
目的性」可能是今日社會最難相信或接受的東西，但是，卻是一個不
錯的工作方式：在這四年的探索過程中，我自己用泛音來 7-11 式地砥
礪自己之外，真的是峰迴路轉、柳暗花明，處處都有貴人相助，以至
於我們把全世界最好的一些泛唱老師都找來臺灣，舉辦了不少的工作
坊和演唱會，而且，最後還很偶然地出版了一本附有三個教學紀錄片
的《OM：泛唱作為藝乘》專書。這些可說的部份既然多已說了，因此，
在這裡我也就不再多費周章。但是，經過這些年的試煉，我會加上一
句話：這些說出來的真的並不重要，如果沒有那不可說的話。

對我個人而言，那不可說的就是「A = -A」的「動即靜」，而我
四年的泛唱工作的試金石就是：在泛唱時，你回到了那個源頭麼？

既然是廢寢忘食的自願性工作，其中自然有不少很 High 的狂
喜（ecstacy）、合一（communitas）之類的高峯經驗（peak experience）。

問題是：用人文心理學家馬斯洛（Abraham Maslow）的術語來說，「高峯經驗」卻一直無法成為永不退轉的「高原經驗」（plateau experience）。所以，在泛音中很好，你感覺安詳合一，漂浮在定境中的狂喜太空，但是，離開了泛音又是紅塵滾滾、舉世滔滔，叫人覺得泛音也不過是輪迴的一隻翅膀。除了葛氏之外，包括值得敬佩的馬斯洛，他們的著述和術語都很炫麗動人，但是對我的探索卻沒有什麼用──用葛氏的話來說：他們沒有方法。他們自己只是想知道而已，然而，智慧是種做。

　　蘇菲智者說：對牆唱歌，久了門會聽到。從今天回顧，我唱了四年的矮靈祭歌之後，接下來會唱了四年的泛音，事實上是相當符合物理的（physical）和形上學的（metaphysical）邏輯──這甚至還是自我教育上的一條筆直的捷徑呢──原因很簡單，只是我要過了好些年才看得見其中的「內在關聯」（inner connection）：關鍵在於我們一般人認為「沒有意義」的Ａ、Ｅ、Ｉ、Ｏ、Ｕ這些母音──我之前在解釋布農族人唱pasibutbut為何容易「見神」時曾經寫道：

　　　　Pasibutbut除了使用Ｏ、Ｅ、Ｉ、Ｕ等母音之外，沒有任何「歌詞」。語文性的歌詞通常有表達或傳達知、情、意──亦即，作為人與人溝通的作用。Ｏ、Ｅ、Ｉ、Ｕ等母音很難在社會溝通上扮演有力的角色，因此，當歌者全心全力在發出這些延續至少一口氣的母音時，他的思緒無法活躍在知、情、意的傳達上頭，相反的，思緒會慢慢地沉澱下來，甚至進入一種「無心」（no-mind）的狀態：佛教如臺北縣中和市的大華嚴寺傳唱的「華嚴四十二字母」，以及印度教著名的"AUM"咒語，都屬於母音或「種子字」

　　的修行法門，亦即，沒有字義的聲音反而較容易令唱者進入無我或圓滿之境。美國音樂學者高德溫（Joscelyn Godwin）寫道：「如同 Demetrius 之前說過的——母音歌曲有種特質，特別適合用來讚頌諸神。」（鍾明德 2007: 95-96）

　　賽夏族的矮靈祭歌有個很大的特色即無意義的、純由母音和子音構成的疊句佔了很顯著的地位，[13] 以他們的「國歌」——第七首矮靈祭歌 wawa:on 為例（見圖四）：括號中的母音和子音即純音節性的領句或疊句，而在實際吟唱時不管是有意義的唱詞或無意義的疊句，其句尾的母音均會被加強、延長，而按照泛唱大師米歇爾・費特（Michael Vetter）的教法：只要將母音延長，泛音就會自然地產生了（有關費特的泛唱方法請參考鍾明德 2007: 246-72）。這說明了為何我會在極度疲累的四天三夜的矮靈祭之後，突然能發出一個平常無法發出的很高的泛音，同時，等於也是冥冥之中我的「回到動即靜」探索，由尚有歌詞、祭儀、神話的祭歌吟唱，進一步「淨化」為只有母音和子音的泛唱這種每個人都會（發出母音，而每個母音裡面即已經有無數的泛音）、但卻高難度（一個人必須同時發出且控制住兩個或兩個以上的聲音）的聲音平台上頭。葛氏在「藝乘」工作時再三強調古老歌謠的「振動性質」，而泛音詠唱即近乎純粹的聲音振動的藝術！

[13] 臺灣原住民的許多祭歌、歌謠亦都如此，以阿美族為例，他們的大部分傳統歌謠的唱詞都是「沒有意義的虛字」。

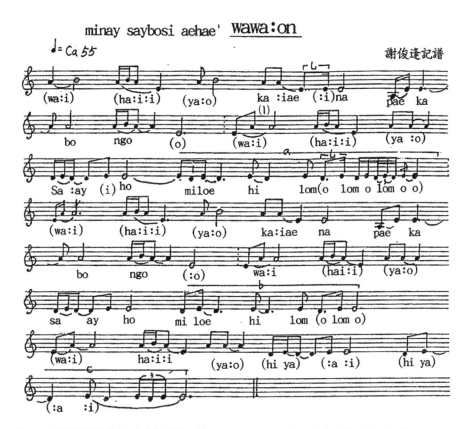

圖四：矮靈祭歌第七首（《臺灣賽夏族 paSta'ay kapatol（巴斯達隘祭歌）歌詞祭
　　　儀資料》，p. 69）。

三、終於回到了「動即靜」：弔詭的是，必須「動靜分明」

　　古人說「行解並重」真的沒錯，但是，對我而言，必須是如葛氏
所說的那種「做了以後的知道」、「真的了解以後自然就會做了」才
是真的「行解並重」。這麼說似乎在兜圈子、套套邏輯（tautology），
但是，我感覺必須在「終於回到了動即靜」之前插入「解」的這部份

行動，以免讀者誤以為「理論」、「文字」、「經典」完全被我驅逐出境了，或者以為在「回到動即靜」的這種追求中，論述性的文字完全派不上用場。事實上，作為一個學者、教師，我天天都與文字為伍。我比那些主張「知識障」、「文字障」的人更清楚「知識」和「文字」可能製造的極度混亂，但是，我也從不懷疑學術、文字應當是真理的守衛士、傳令兵：只要看看宗教歷史上或目前新興宗教界的許多無稽之談和盲目崇拜，我們自然就會感覺學術的必要性了。[14] 葛氏在面臨「動即靜」或「能量的昇降」等等難以言說的議題時，他的態度頗值得我們參考：因為它很難用語言來表達，所以我們要說得更仔細、清楚、具體——我們可以用整夜來說它！

文字、理論、經典真的是引導我回到「動即靜」的重要嚮導，首先，我接觸到的葛氏主要即靠文字——無論是 1968 年出版的現代戲劇經典《邁向貧窮劇場》，或是 1997 年出爐的《葛羅托斯基的資源書》——主要靠著閱讀葛氏的話語，我才有機會在 1998 年 12 月 13/14 日進入了矮靈祭「動即靜」的世界。然後，經過了十一年多的探索、問路、迷途、知返，現在，我要指認這些「回家的道路」，我還是必須使用文字和再三參照葛氏或其他學者專家的話語以茲澄清。

其次，為了立即弄清楚發生了什麼事，我在 1999 年間翻遍了我能找到的「宗教心理學」、「宗教人類學」、「宗教社會學」著述如威廉・詹姆士的《宗教經驗之種種》（*The Varieties of Religious*

[14] 這裡有個溯源工作的經驗法則是：如果你的專業、職業是身體性的、行動性的，你的溯源工具必須偏向知識性的、公案式的（慧解脫或智慧瑜珈）；如果你一直都在讀書、寫作或教書，那麼，你最好就放下一切、托缽雲遊去了（信解脫或虔信瑜珈）——當然，無論如何還是要「行解並重」。

Experience）、伊里亞德的《薩滿教：古老的狂喜技術》（*Shamanism: Archaic Techniques of Ecstasy*）、榮格的《心理學與東方》（*Psychology and the East*）等等。這些學術著作對釐清人類宗教儀式行為的各種面向的確相當有用，譬如前面提到的馬斯洛的一本小書《宗教、價值與高峯經驗》（*Religions, Values and Peak-experiences*）即十分有趣，但是他自己的「高峯經驗」似乎是推論出來的，而且，這些學者幾乎從不關心如何「做」的問題。此外，文化人類學家維克多・特納（Victor Turner）倒是給了我不少安慰：他算是「舊識」，早在 1985 年閱讀他的〈身體、大腦與文化〉（"Body, Brain and Culture"）的論文手稿時，他談到進入儀式中的合一（*communitas*）經驗的各種驅動技術即叫我印象深刻，但是他自己似乎也在理性主義和功能主義這堵牆面前即止步不前（Turner 1987: 156-78）。倒是在騰佈爾（Colin Turnbull）所寫的〈中介性〉（"Liminality"）一文中，我獲得了相當具體的印證和鼓舞：他談到儀式中的二元對立因素以及這種二元性之超越，跟我「動即靜」的進入過程十分類似（Turnbull 1990）——目前這篇論文最後決定採用第一人稱式的民族誌田野報告方式，多少也是受了他的影響。

　　最後，我涉獵了各種宗教的聖典和聖人行儀，獲得了非常大的啟發與鼓舞：基督教、回教、印度教、薩滿教、佛教、道教等等都是人類共同的智慧的傳統——在這種智慧的源頭真的幾乎都是某種非二元性的、不可言說的「動即靜」！我只能在此舉兩個例子試試看：應該是 1999 年春夏之交吧，我正在為「動即靜」的體驗到底是什麼、如何回去七上八下之時，有一天中午在臺北市中山北路晶華飯店旁的騎樓下等人，我一邊低聲唱著矮靈祭歌，一邊東看西看。那是一間臺灣工藝品店，專門賣給日本觀光客的那種。突然間我的目光被一只巨大的

紅漆花瓶上的文字吸引住了，是歐陽詢體楷書：

> 是故空中無色，無受想行識，
>
> 無眼耳鼻舌身意，無色聲香味觸法，
>
> 無眼界，乃至無意識界，
>
> 無無明，亦無無明盡，
>
> 乃至無老死，亦無老死盡，
>
> 無苦集滅道，無智亦無得……

我一時之間激動不已，強忍住熱淚——這不就是在描繪我那天晚上的「動即靜」感受麼？而且，整個二百六十字的經文所再三強調的、導引的就是：回去吧，回去那「色即是空、空即是色」（A = -A，-A = A）的圓滿之境！可惜的是我能力太差、福德不足，直到今天都還弄不清楚那「深般若波羅蜜多」究竟是該如何具體實行的。

　　另外一個例子是我稱為「大君」的一位住在孟買貧民窟的印度教聖人尼薩伽達多・摩訶羅闍尊者（Sri Nisargadatta Maharaj, 1897-1981），以及他 1973 年出版的英文版對話錄 *I Am That*（中文譯名為《大君指月錄》）：從 2008 年 2 月間開始，藉由每日的內觀靜坐和閱讀孟買大君的對話錄，我無意間摸索到了通往「動即靜」那個源頭的道路——觀照（witness），而用大君的話來說，「動即靜」即不生不滅、不垢不淨、不增不減、人人本具的覺性（awareness）——但是，這又必須回到「泛唱作為藝乘」的奇妙的力量說起：

1. 以為禪坐即可以帶我回到那「動即靜」的源頭

從「藝乘」的角度來看，泛唱被用來工作自己有三種方便：一、隨時都可以唱——張開嘴巴發出母音 O 或閉起嘴巴唱子音 M 都可以，只要將 O 或 M 予以拉長，泛音就會出現，因此，你幾乎隨時隨地都可以唱個 1 分鐘、5 分鐘、10 分鐘；二、你可以一個人自己工作自己，也可以兩個人對答或團體合唱，而且也蠻方便加入或簡單或複雜的一些身體動作；三、基本上泛唱是一種持咒一般的修止（samatha）法門，在唱的時候一方面身體要放鬆，一方面又要注意力很專注，因此蠻容易產生入定（samadhi）的效果，如費特大師用 OM 來修習泛音時所言：「OM 就只是個聲響，如此而已。你只要把自己專注於 OM 這般抽象、無意義的音節，反覆修習，你不久就會化約為那個聲音的振動。」（鍾明德 2007: 239）因此，在泛唱時很容易即可以入流（flow）或入定，感覺輕盈自在。但是，在唱了四年的泛音，以及跟泛唱大師朝夕相處了兩個月之後，在 2006 年春節期間，有一天在泛唱時我突然發現這一切的「溯源技術」、「藝乘工具」都只是在身心感受上工作而已——在定境中真的非常美妙，可是一出了定一切又回到了七情六慾駢肩雜沓的世界：「一切只是在沙灘上建築美麗的城堡罷了！」

戒律，不管是五戒、八關齋戒或十誡，才是所有精神建築的基礎——我記得我讀過的葛印卡老師如是說，於是，3 月中我突然間就把釣竿收了起來，不再釣魚了。4 月初我開始戒煙，到了 6 月初我就毅然決然地參加了我生平的第一個禪修活動，在臺中縣新社鄉的「臺灣內觀中心」接受了為期十天精神上的「開心手術」，結果真的異常開心，我在 2006 年 6 月 18 日的工作日誌寫著：

　　六年前優劇場的劉靜敏和阿禪就要我來內觀，之後每年也都有人規勸我來，我都說：「內觀可以抽煙嗎？」

　　這次，為了來內觀十日，把抽了三十年的煙戒了。結果呢，真的很不錯，不虛此行：我很驚訝南傳佛教的內觀教法如此身體性（physical），如此著重感受，而且，在短短十天的體驗中，也可以感覺此內觀修法的無邊法力——很迷人，很真實，很契機，特別是對「身體」（body）的強調，對二十一世紀的人會有很大的吸引力。

　內觀禪修從此成了我每日的主要功課，一方面打坐取代了之前的泛唱、祭歌等等——不是不再泛唱、打太極或唱祭歌了，而是只能每天做個半小時或十五分鐘，或者在每星期固定聚會時做——每日至少禪修兩個小時，多時甚至到六個小時，使得要再撥出時間進行其他的功課頗為困難。另一方面，誠如葛印卡老師說的，有禪定的基礎，持戒、忍辱或放下等等困難的事也就變得簡單多了。禪定的喜悅叫我解決了生命中許多不能解決的事，叫我對內觀產生了信心，但是，我所不知道的的是：我開始追尋禪定的喜悅，同時，誤以為定境即我所尋尋覓覓多年的「動即靜」，以為禪坐即可以帶我回到那「動即靜」的源頭——當然，許多禪師和經典都在對我發出警訊，可是我就是聽不見、看不懂，譬如我在 2007 年 6 月 30 日就參加了為期十四天的「摩訶慈諦觀（vipassana）修習營」，接觸了所謂的「純觀」的方法：

　　就我個人主觀的感受而言，這套內觀禪法非常強調如理做意的「覺知」：它不修止（samatha），不入三摩地（samadhi）或

合一（trance），直接以意志力和覺察力去觀所緣和能緣——除了它所選定的工作項目，其他一切都是雜念或不該住心之處。此外，這套禪法非常強調直接性（immediacy）：不去追索雜念的起因或內容，只是直接加以標籤並將覺知拉回腹部的脹癟或腳步的起落，以此密護六根門，截斷觸、受、愛、取的循環而證取道慧、果慧。（2007 年 7 月 23 日，工作日誌）

然而，我從「摩訶慈四念住諦觀」這個珍貴的禪法中的受益，竟然是利用其「觀腹部的脹癟或腳步的起落」這個方法，來延伸我的禪定狀態和法喜！

2.「動即靜」即不變的、不可說的、非二元的「覺性」

　　我所陷入的「法喜」、「禪悅」的束縛看來似乎沒希望解脫了——直到 2008 年 2、3 月間，很奇蹟地，我的注意力被一本叫做《大君指月錄》的書再三地吸引住了，譬如這位孟買大君會說：

　　　　所有的經驗都是虛幻的、受限的和短暫的，別期望經驗會帶給你任何東西。了悟（Realization）本身並不是經驗，雖然它可能會導向新層面的各種經驗。可是這些新的經驗無論如何有趣，也不會較那些老的經驗更為真實。了悟的確不是什麼新的經驗，而是在每一個經驗中找出那非時間性的因素——亦即使得經驗成為可能的覺性（awareness）：就像在所有的顏色中都有光這個無色的因素，在每一個經驗中都有覺性，可是它自己並不是個經驗。（Maharaj 1973: 403）

　　隱隱約約我感覺「法喜」、「禪悅」，或「動即靜」之後餘波蕩漾的「狂喜」（ecstasy），如大君所說的，都只是種經驗，「不會較那些老的經驗更為真實」。同時之間，我記得很清楚 "awareness" 這個字是葛氏最喜歡的字詞之一，譬如葛氏有段非常迷人但卻叫人費解的強調：

　　　　古書上常說：**我們有兩部份。啄食的鳥和旁觀的鳥。一隻會死，一隻會活。我們努力啄食，沈溺於在時間中的生活，忘記了讓我們旁觀的那部份活下來。**因此，危險的是只存在於時間之中，而無法活在時間之外。感覺到被你的另一部份（彷彿在時間之外的那部份）所注視，會有另個層面產生。有個「我與我」（I-I）的東西。第二個我半是虛擬：它不是其他人的注視或評斷，因為它在你裡面；它彷彿是個靜止的眼光：某種沈寂的現存（presence），像彰顯萬物的恆星太陽——也就是一切。過程只能在這個「沈寂的現存」的脈絡中完成。在我們的經驗中，「我與我」從未分開，而是完滿且獨特的一個絕配。（Grotowski 1997: 378，鍾明德 1999: 202-03）

葛氏這裡所說的「靜止的眼光」、「沈寂的現存」和「彰顯萬物的恆星太陽」，不就是大君所說的不變的、非時間性的、使得經驗成為可能的「覺性」麼？葛氏自己說：「覺性（Awareness）意指跟語言（思考的機器）無關而跟現存（Presence，當下／神性）有關的意識。」（Grotowski 1995: 125）大君屬於印度教中的「非二元論的吠檀多」（Advaita Vedanta）傳承，對他而言，覺性即非二元性的「最

終實相」（Supreme Reality），亦即「自性」（*swarupa*）、「存有」（being）、「本質」（essence）和「極樂」（bliss），是我們所有人本自具足的東西（Maharaj 1973: 405），只是我們的意識所建構出來的二元化的經驗世界占據了我們所有的注意力，以致於我們只知道自己是「啄食的鳥」（意識），完全遺忘了那隻不會死的「旁觀的鳥」（覺性）。「啄食的鳥」和「旁觀的鳥」的寓言出自《奧義書》，葛氏引用它們來彰顯一個藝乘行者的「自我實現過程」（self-realization）必須在非二元的覺性之光中才能完成。（可參照江亦麗 1997: 45）

　　把大君所說的「覺性」和「意識」，葛氏所說的「旁觀的鳥」跟「啄食的鳥」，運用在我的「回到動即靜」探索方面，我得到了以下的瞭解：

旁觀會活的鳥	覺性	非二元性	不變的	不可說	動即靜（A = -A）
啄食會死的鳥	意識	二元性	會變的	可說	經驗世界（包括禪悅、法喜、狂喜）

表二：「動即靜」即不變的、不可說的、非二元的「覺性」。

結論相當危微：我想要找的「動即靜」是不變的、不可說的、非二元的，它存在於每一個經驗之中，使得經驗成為可能，但卻不是某種經驗！葛氏的說法也只有更玄：「動即靜」像「靜止的眼光：某種沉寂的現存，像彰顯萬物的恆星太陽——也就是一切。」

3. 重點是覺知身體的每個動作

　　我大概很難三言兩語把以上的「瞭解」在這裡解說清楚，但是——如果我的掌握沒錯，那我的問題還是一樣：雖然「動即靜」不是一種

經驗，但卻是要在經驗世界中找到它。依以上大君和葛氏的教誨來說，我的工作可以變成是：如何在意識中找出覺性？如何在變化無常的世間找到那不變永恆的？如何在啄食的鳥中讓旁觀的那隻活下去？就在這些看似無止無休的疑問、摸索之中，孟買大君真的給我指出了正確的方向：所有的經驗都是虛妄，見諸相非相，記住自己、守住「自我意識」（I am）來讓覺性浮現就對了。就在我一邊戮力打坐，一邊反覆閱讀《大君指月錄》之際，2008 年 9 月間，我再度讀到了泰國禪師隆波田（Luangpor Teean, 1911-88）的叮嚀：

> 　　所以真正的修行是修自己。在課誦時有一段經文說：「吾人勿放逸。」所謂放逸就是忘記自己，沒有覺性，也就是不研究自己，能研究自己就是不放逸的人。
>
> 　　研究自己是指覺知自己的身心。首先要培養自覺，知道身心的一舉一動，這是研究也是修行，不同於一般的往外研究。所謂研究與修行是在自己的身心，知道自己正在做、說、想什麼，這點我們要有透徹的知見，才能真正地了解。（收於林崇安 2001: 226）

這兩段話讀起來多麼像大君說的！由於我的「回到動即靜」探索，在大君的影響之下，已經變成了「在每一個經驗中找出覺性」，因此，這一次重讀隆波田的《自覺手冊》，感覺這位不識字的泰國和尚所說的每一句話都閃爍著鑽石一般的光芒，而且，更重要的是，他還發現了一套可以迅速地培養覺性的「正念動中禪」方法——而且，似乎是擋不住的幸運的是：那一年的 10 月下旬，他的嫡傳弟子隆波通（Luangpor

Thorng, 1939-）即將來台，在石門水庫的佛陀世界親自傳授這套已經叫許多人證得「苦滅」的方法（以上詳正念動中禪學會網站 www. mahasati.org.tw）。

隆波田重新發現的在動作中培養覺性的方法相當容易上手：「規律的手部動作」和「自然的散步經行」大約一個小時就能學會，三五天就可以熟練和初步「看見」覺性。隆波通開示鼓勵說：

> 如果想用直接又有效的方法來培養覺性，有空時就要做規律的手部動作，一次只動身體的一個部位，而工作時就把覺知帶到日常的生活中。重點是覺知身體的每個動作：覺性增強後，會看清自己的心。這樣練習覺知每一個身體動作，直到覺性圓滿，所以開悟是沒有問題的。有些練習動中禪的人是在工作時開悟，記得有一位是在農田裡撿菜，另外一位是在餵豬時開悟。
>
> 動中禪的重點只有一樣——覺知身體的每個動作。（隆波通 2009: 94）

於是，一年多之後，就在「葛羅托斯基年」的各種紀念活動漸入尾聲之際，有一天我在客廳裡經行，突然間一切輕輕鬆鬆、明明白白、毫無異狀，有個念頭安安靜靜地浮了起來：這就是「動即靜」了——終於。但是，叫我嘿然苦笑的是：「動即靜」一直都在那裡，你只要聽得懂像隆波田所叮嚀的「**動時，知道在動；停止時，知道停止**」，你的「覺性」或動即靜就在那裡了——只是，我之前為「回到動即靜」所做的所有努力幾乎都是反其道而行。我那時的思考是：如果「動＝靜」就是目標，那麼，我的努力方向就是要讓動與靜之間的距離縮小、

讓它們消融化為一體，所以，我試了各種各樣的方法來達到忘我、合一的經驗，亦即，泯除自己的分別意識，而非讓自己的意識清明，以為這樣做是在拉近動與靜的距離，以致於「乃不知有動與停、無論覺性」……唉，這真是個奇妙的世界——不做，能知道麼？

四、結論：要注意，總要儆醒

就在「回到動即靜」那一刻，很奇妙地，我也突然看見十一年前進入「動即靜」的關鍵所在：正念（sati, 隆波田語）、觀照（witness, 大君語）或注意力（attention, 心理學用語，可參見 Wallace and Shapiro 2006, Walsh and Shapiro 2006）——我那時在矮靈祭的歌舞線上兩手被左右輪番侵襲的亂流拉扯到幾近乎脫臼、斷裂的地步，於是，為了減除這整夜跟歌舞同在的亂流所造成的痛楚，我只好把注意力放在腳步上：不得不如此，因為，一有差錯兩手又會被拉開如耶穌釘在十字架上的姿勢。這種掙扎到了凌晨四點，前踏後併的走舞（walking dance）幾乎達到了跟我們在「正念動中禪」培養覺性時所做的要求一樣：

> 動時，知道在動。
> 停止時，知道停止。

這麼繼續做下去，覺性就會昇起，喜悅就會昇起，實相就會現前，自己就知道了（隆波通 2009: 14-15，Maharaj 1973: 29）——只是我當時不會使用「實相」、「覺性」或「自性」這些名詞，因此選用了一個彷彿一看就知道是什麼的「動即靜」。

　　當我如此檢視自己在1998年12月14日凌晨四點的「注意力」、「觀照」或「正念」時，我很清楚：這就是回去「動即靜」的關鍵性因素，而不是在於唱歌、跳舞、經行或靜坐這些「非日常的身體技術」——你很可以在日常生活的工作、休閒中鍛鍊自己的「注意力」或「覺知力」，譬如釣魚。所以結論是：我過去十一年所搭造或借用的各式各樣的「藝乘工具」或「溯源技術」其實並不完全需要？全都可以放下了？當然，從「捨筏上岸」而言，的確是沒有人帶著自己的竹筏滿街走來走去的。但是，過河總是需要某個最適用的工具，因此，過去這十一年所做的探索似乎也應該做個「結案報告」供想過河的人參考，所以，就有了這一篇論文。

　　這篇「學術論文」對我而言是個相當困難的嘗試，因為我必須「冒險，進入未知」（Grotowski 1997: 38-39）——不能只是躲在大師的論述或客觀的歷史資料後頭，而是，由於「藝乘」探索的內在邏輯或葛氏對「知識是種做」的工作要求，必須「讓個人最親密的部分裸露出來」，如葛氏在 1965 年所說的：

　　　　我們的方法不是某種收集各種技巧的演繹法。在我們這裡每件事都聚焦於演員的「成熟」（ripening）過程，其徵兆是**朝向極端的某種張力，全然的自我揭露，讓個人最親密的部分裸露出來**——其中卻沒有絲毫的自我炫耀或沾沾自喜。演員將自己變成百分之百的禮物。這是種「出神」（trance）的技巧，讓演員的存有和本能中最私密的層面所湧現的身心力量得以整合，在某種「透明」（translumination）中緩緩流出。（Grotowski 1968: 16，黑體為本書作者所加）

這種「**將自己變成百分之百的禮物**」的葛氏方法對任何演員都是相當的挑戰，更何況對於不習慣讓個人「內在過程」成為聚光燈焦點的學者？因此，本論文得以完成真的必須謝謝《長庚人文社會學報》，特別是王光正總編輯和黃尹瑩老師的熱情邀約和費時一年的耐心催稿——沒有這個機緣，這樣的「結案報告」可能將永遠石沉大海也說不定呢。

最後，相對於龐提德拉的「耶日‧葛羅托斯基和湯瑪士‧理察茲研究中心」所做的 Art as vehicle 研究，在臺灣所秘密進行的這個「藝乘」探索是否只是個山寨版的葛氏研究？原本有許多義正辭嚴的葛氏國際學術研究問題想要順便一提——譬如西方文字中心或知行難以合一的問題——但是，得魚忘筌，我既然已經消滅了「回到動即靜」的問題，這十一年的苦辛是不是「藝乘」也就無傷大雅了，更何況葛氏自己在做跨文化溯源劇場研究時說過：

> 幾乎每位真的老師都期望被下一代搶劫一空。（Grotowski 1997: 254）

所以，我的結論是：葛氏是位真的**師父**，而且，我並不想也不能將他劫掠一空。

這是種出神的技術：

史坦尼斯拉夫斯基和葛羅托斯基的演員訓練之
被遺忘的核心

我不是奧修的門徒，但這篇論述可以用他這個大膽的結論開始：[15]

　　佛陀稱這種記得自己為「正念」（*Sammasati*，英譯為 right mindfulness）。克里虛納穆提稱之為「無分別的覺性」（choiceless awareness），奧義書智者稱之為「觀照」（witnessing），葛吉夫稱之為「記得自己」（self-remembering），但意義都一樣。然而這並不是說你必須變得漠不關心 [相反的，你必須全然地付出自己]——如果你變成漠不關心，你就失去了記得自己的機會。

　　晨間散步的時候，你仍然要記得自己：你不是那個行者，而是觀者，然後緩緩地，慢慢地，你會嚐到覺性的滋味——是的，那是種滋味，它會緩緩地來臨。覺性是世界上最微妙的現象，你無法匆匆忙忙地獲得它。你必須有耐心。[16]

[15] 〈第二部曲〉的完成首先要謝謝紐約大學戲劇博士候選人張佳棻過去幾年來每次回國都會送我一、兩本關於葛氏的最新著作，陪我聊聊葛氏門人的是是非非，使得我對葛氏和劇場的興趣維持不墜：我原以為自己對葛氏和臺灣前衛劇場藝術方面的任務早已結案了呢。這篇文字初稿於 2011 年春天，感謝「戲劇論述寫作」這門課的楊雁舒、陳幸祺、林乃文、林雅嵐和吳佩芳等博班同學的同甘共苦，使得再艱難冷僻的論述課業都顯得生意盎然。感謝蘇子中、石朝穎、姚海星、芮斯、朱庭逸、吳文翠等教授、藝術家閱讀本論文初稿並給予鼓勵、指正或參考資料。謝謝鍾敏一整學期的打字，還有，謝謝許許多多隨時隨地多方惠予協助的家人、同事、同學、善心人士：他／她們使得本論文的研究、書寫、發表顯得很有意思。

[16] 引自網路 http://oshobardo.com/wordpress/?p=268（2011 年 7 月 15 日檢索），英文全文如下：

This self-remembering Buddha calls "sammasati" "right mindfulness".

奧修說他自己追尋了很多年，遍嚐了「一百一十二種法門」，去蕪存菁，終於發現了所有的修行方法均指向以上所說的「正念」、「覺性」、「觀照」或「記得自己」這些「意義都一樣」的方法和結果。

　　「正念」、「覺性」、「觀照」或「記得自己」是一塊無堅不摧的試金石，藉之可以看出一個人的修行狀態以及困頓所在。在佛教的「戒定慧」三學中，「正念」屬於慧學。相對於修止（samatha）入定、由定生慧的定學，「正念」強調修觀（vipassana），亦即時時刻刻覺知當下的行住坐臥以培養「覺性」，因此跟「觀照」（印度教）或「記得自己」（第四道）的做法、目標均相當一致。[17]在《大念住經》結尾時，

Krishnamurti calls it "choiceless awareness", the Upanishads call it "witnessing", Gurdjieff calls it "self-remembering", but they all mean the same. But it does not mean that you have to become indifferent; if you become indifferent you lose the opportunity to self-remember.

　　Go on a morning walk and still remember that you are not it. You are not the walker but the watcher, and slowly slowly you will have the taste of it - it is a taste, it comes slowly. And it is the most delicate phenomenon in the world; you cannot get it in a hurry. Patience is needed.（Osho 2010）

讀者會發現我將第二段第二句的 "You will have the taste of it" 的 "it" 依文脈直接譯為「覺性」，亦即接續上一段中克里虛納穆提「無分別的覺性」的說法。Sati 的譯名頗為混亂，如一行禪師將《入出息念經》（Anapanasati Sutta）的 sati 譯為「圓滿的覺性」（full awareness），將《大念住經》（Satipatthana Sutta）中的 sati 則譯為「正念」（mindfulness），請參見 Thich Nhat Hanh 1988。

[17] 有關「正念」和「覺性」的流派、說法、文獻著實汗牛充棟，這裡只能就本文的需要提出一個很初步的工作性定義：「正念」的修法即時時刻刻覺知當下的行住坐臥以培養「覺性」。此外，與本文所談的「正念」和「覺性」最直接相關的文獻與實踐可參照德寶法師（Bhante Henepola Gunaratana）、馬哈西尊者（Mahasi Sayadaw）、班迪達禪師（Sayadaw U Pandita）、佛使比

釋迦牟尼佛讚嘆「正念」的修法為「為證涅槃，唯一趣向道」，因此，奧修的說法雖然大膽，但也是大有所本的。

　　的確，這是個可以綜觀一切修行方法、境界的制高點，而且，從我個人過去十幾年來所做的「藝乘」研究看來，奧修上引的高見確實可以幫助藝術創作者或研究者，釐清許多跟表演狀態有關的概念和作法，如本文即將論證的主題之一：葛羅托斯基（以下簡稱「葛氏」）在貧窮劇場表演上的重大突破，主要即他將修行方法運用到演員的訓練和表演上頭。[18] 奧修所說的「覺性」、「觀照」、「記得自己」等等，葛氏當不陌生——在〈表演者〉這篇短文中，葛氏說：

　　　　古書上常說：我們有兩部份。啄食的鳥和旁觀的鳥。一隻會死，一隻會活。我們努力啄食，沈溺於在時間中的生活，忘記了讓我們旁觀的那部份活下來。因此，危險的是只存在於時間之中，而無法活在時間之外。感覺到被你的另一部份（彷彿在時間之外的那部份）所注視，會有另個層面產生。有個「我與我」（I-I）的東西。第二個我半是虛擬：它不是其他人的注視或評斷，因為它在你裡面；它彷彿是個靜止的眼光：某種沉寂的現存（presence），像彰顯萬物的恆星太陽——也就是一切。過程

丘（Buddhadasa Bhikkhu）、隆波田（Luangpor Teean）等。至於我個人的實踐所本，將在本文第四節做較整體性的交代。

[18] Marc Fumaroli 在一篇回憶葛氏的文字中（Fumaroli 2009），以及 Owen Daly 在一篇名為 "Grotowski and Yoga" 的網路文章中（Daly 2011），也曾提出類似的看法，但都未曾詳細論證。用精神修煉方法來從事劇場演員或舞者的表演訓練，在臺灣的優劇場、金枝演社、身聲演繹社、光環舞集、無垢舞團等等已經是司空見慣的常態了，但是似乎仍未構成某種「體系」或「方法」。

只能在這個「沉寂的現存」的脈絡中完成。在我們的經驗中，「我與我」從未分開，而是完滿且獨特的一個絕配。

在表演者的道路上——他首先在身體與本質的交融中知覺到本質，然後進行過程的工作；他發展他的「我與我」。老師的觀照現存（looking presence）有時可以做為「我與我」這個關聯的一面鏡子（此時表演者之「我」與「我」的關聯仍未暢通）。當「我與我」之間的管道已經鋪設起來，老師可以消失，而表演者則繼續走向本質體；對某些人而言，本質體可能像是年老、坐在巴黎一張長板凳上的葛吉夫的照片中的那個人。從 [非洲蘇丹] Kau 部落年輕戰士的照片到葛吉夫的那張照片，就是從*身體和本質交融到本質體*的過程。（Grotowski 1997: 378，〈表演者〉一文的中譯可參考鍾明德 1999: 199-207）

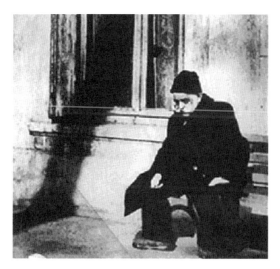

圖五：本質體（Body of Essence）可能像是年老、坐在巴黎一張長板凳上的葛吉夫的照片中的那個人（圖片出自網路：http://www.gurdjieff-internet.com/article_details.php?ID=280&W=21）。

　　基本上葛氏關於「啄食的鳥和旁觀的鳥」和「我與我」的說法即源自奧義書的「觀照」，亦即，前引奧修所說的「你不是那個行者，而是觀者」。此外，葛氏跟葛吉夫在精神探索方法和對表演藝術的重視方面相當接近，因此，在談到「我與我」的實現時，葛氏頗不尋常地舉了葛吉夫的照片為例（Grotowski 1997: 378, 1998: 91）。葛氏說：「覺性（Awareness）意指跟語言（思考的機器）無關而跟現存（Presence，當下／神性）有關的意識。」（Grotowski 1995: 125）在〈表演者〉一文中，事實上，葛氏是在闡明他在「藝乘」時期（1986-99）的工作方法即「正念」、「覺性」、「觀照」或「記得自己」。然而由於葛氏相當堅持「走自己的道路」，相當程度地迴避了傳統的禪修術語和當代其他人的論述，以致於在實踐方法上和理念說明上均留下了許多模糊可議的空間。[19]**〈表演者〉貌似一篇有詩意及禪味的夫子自道，但是，讀者如果缺乏對「覺性」、「觀照」的實踐、體驗和了解，我不認為會真正明白葛氏在這裡努力比劃的「我與我」、「沉寂的現存」到底在說什麼，而學徒終究又將如何「在行動中被動、在旁觀中主動」地實地完成他的「過程」。**在這個脈絡中，「正念」、「覺性」、「觀照」或「記得自己」這塊歷久彌新的試金石，應當又可以作為我們正確地

[19] 譬如在描述「能量的垂直昇降」時，葛氏即有意識地避開了印度瑜珈修行中的 chakras（脈輪）這個字眼（Grotowski 1998: 92-93, 98-99）。有關葛氏對神秘主義、精神性等字眼的過度敏感，可參照 Wolford 1996a: 19-23, 226-95 和 Croyden 1969。Allen Kuharski 在〈葛羅托斯基：一個苦行僧和走私客〉一文中說：「儘管他再三強調誠懇與精確，正版或公開的葛羅托斯基絕不是坦白的。」（Kuharski 1999）葛氏的老搭檔 Ludwik Flaszen 在他新出版的《葛羅托斯基公司》一書也說：「我們狡猾如蛇一般地騙過了老大哥。」（Flazen 2010: 56）

理解葛氏的指路明燈。用時下流行的研究方法術語來說，「正念」和「覺性」的修持構成了本論文主要的「行動研究方法」：我之所以能夠出入「出神／創意狀態」等等難以言說的表演狀態，我自己每日在「正念」和「覺性」方面的「行動研究」可說是最主要的探索方法，同時提供了某種精神性的探索所企需的動力。

　　我個人過去六年間在「正念」、「覺性」、「觀照」和「記得自己」方面的探索，讓我對葛氏晚年的「藝乘」研究（1986-99）有了更清晰而完整的瞭解，溯源而上——「葛羅托斯基就是史坦尼斯拉夫斯基」（ "Grotowski is Stanislavski," Richards 1995: 105）——對葛氏和史坦尼斯拉夫斯基（1863-1938, 以下簡稱「史氏」）的演員訓練方法，也發現了一些前人避重就輕或語焉不清的重點。這些發現是否對未來的藝術創作和研究有啟發作用呢？或者，更根本的問題：我用「正念」和「覺性」等概念來解讀二十世紀「表演研究／創作」上最重要的突破，在方法論上能不無疑慮麼？

　　發表是最好的檢證，同時，野人獻曝也不失為全球目前膠著的藝術創作環境下一個可取的略盡棉薄之道，因此，我將在本論文中提出以下這個看法供各方參照：

　　　　某種相對於日常生活意識的「出神狀態」是葛氏和史氏的演員訓練方法之核心：葛氏稱之為「出神狀態」（trance），而史氏則稱之為「創意狀態」（creative state）——在史、葛二氏的努力之下，某種近乎「正念」的身體行動方法（ Method of Physical

Actions）成了表演者進入「出神／創意狀態」的有效方法。[20]

現在，讓我們回到二十世紀中葉一個劇場奇蹟的現場：在 1963 年夏到 1965 年春之間，葛氏和他的團員們花了近兩年的時間才推出了《忠貞的王子》，但卻突然間震驚了歐美的前衛劇場界，使得「貧窮劇場」和「神聖演員」的名聲不脛而走——這個現代劇場奇蹟的產生，是因為葛氏讓他的演員奇斯拉克（Ryszard Cieslak, 1937-90）進入了「出神狀態」？這異乎尋常地長的排練時間，原因即為了琢磨「出神技術」？如果是，那他們是如何辦到的？

一、這是種「出神」（trance）的技術

從今天看來，《忠貞的王子》在 1965 年的演出成功，依然佈滿了叫人費解的奧祕——奇斯拉克在演出之後立即成了二十世紀空前絕後的「奇蹟演員」（Taviani 1997: 187），如波蘭劇評人克列拉（Jodrf Kelera）的見證：

[20] 葛氏在 1970 年「走出劇場」之後近三十年的「表演研究」，累積了相當多彌足珍貴的理念（如「相遇」、「動即靜」、「客觀戲劇」）和方法（如「守夜」、「運行」、「個人種族劇」），但是，其壓卷之作的「藝乘」研究計畫在他逝世之時仍未完成，事實上，時至今日仍然處於「革命尚未成功，同志仍需努力」的局面——我認為其未盡全功的關鍵因素，從「正念」和「覺性」的角度看來十分清楚明白，乃在於讓葛氏的「貧窮劇場」成功的「身體行動方法」，在此反而構成了「回到本質體」的主要障礙——但這是後話，為避免本論文篇幅過長或陷入顧此失彼的混亂，容本論文完成之後另做專題處理。

　　《忠貞的王子》的力量和成功，我認為主要係由於主角的表現。在這位演員的創作中，葛羅托斯基的理論變得具體可察：我們不僅看到他的方法，更看到了美麗的成果。

　　事實上，葛氏方法的精髓並不在於演員如何驚人地使用他的聲音，也不在於他如何利用幾近赤裸的身體來塑造出各種動人的動態雕塑，更不在於他的身體、聲音技術在大段的獨白中融為一體，天衣無縫，彷如身體聲音的特技表演一般。問題重點不在於此。

　　我們一直注意葛氏在演員工作方面的成果，特別是其技術方面的成就經常令人折服。然而，對於他將演員的工作喻為某種精神上的逾越行動、探險、昇華或某種深層心理物質的轉化等等論述，我們卻經常持一種懷疑的保留態度。可是，當我們活生生地面對理查‧奇斯拉克的創作時，這種持疑態度就有問題了。

　　這是種「靈感的」（inspired）創作。在我的劇評專業生涯中，這個陳腐的字已經被濫用得很可怕。我從來不曾想使用「靈感」這個字：可是，就奇斯拉克的表演而言，這個字卻是一語中的：在訝異之餘，我不得不重新用放大鏡來檢查這個字，發現如果現代劇評界仍然容得下這個字，那麼這就是了。直到現在，我對葛氏所說的「世俗的神聖」、「謙卑」、「淨化」等等字詞都有所保留。可是，今天，我必須承認這些字眼都是必須，都是真的，它們可以很完美地用來形容忠貞的王子這個角色：演員散發出某種「精神之光」──我不得不如此說；在這個角色最終極的幾個瞬間，所有的技藝彷彿被上一層內在之光，不可思議；演員似乎隨時即將登化而去……。他置身某種恩寵（Grace）之中，而他身

邊的諸般褻瀆侮慢、種種倒行逆施——這種「殘酷劇場」全都登化為恩寵中的劇場。（Grotowski 1968: 64ff）

　　克列拉很被感動，甚至願意一反常識地接受「靈感」這個字眼——「靈感」事實上即史氏「體系」的核心關鍵字，他說：「我所讚美的東西，人們用各種難懂的名字來稱呼，如天才、才能、靈感、超意識、下意識、直覺等。」（史坦尼斯拉夫斯基 1990: 242）——在震撼之餘，劇評人克列拉卻無法進一步揭露產生這種「奇蹟」的方法是什麼。反倒是葛氏自己在《邁向貧窮劇場》一書的招牌文章〈邁向貧窮劇場〉乙文中直接做了披露：

　　　　我們的方法不是某種收集各種技巧的演繹法。在我們這裡每件事都聚焦於演員的「成熟」（ripening）過程，其徵兆是朝向極端的某種張力，全然的自我揭露，讓個人最親密的部份裸露出來——其中卻沒有絲毫的自我炫耀或沾沾自喜。演員將自己變成百分之百的禮物。這是種「出神」（trance）的技術，讓演員的存有和本能中最私密的層面所湧現的身心力量得以整合，在某種「透明」（translumination）中緩緩流出。

　　　　我們劇場中的演員教育並不是要教給他一些東西，而是要去除掉他的身體器官對上述心理過程的抵拒，結果為內在脈動和外在反應之間不再存有任何時差，達到「脈動即已是外在反應」的境界。脈動和行動合流：身體消失了，燒光了，觀眾只看到一系列可見的脈動。

　　　　我們的劇場訓練因此是種「減法」（via negativa）——不是

一套套的技巧的累積，而是障礙的去除。（Grotowski 1968: 16-17,〈邁向貧窮劇場〉中譯可參考鍾明德 2009）

　　〈邁向貧窮劇場〉乃是為《忠貞的王子》的首演而寫的宣言，葛氏在此清楚而又宏觀地釐清了他和演員們在「劇場實驗」方面的努力和成果，包括「貧窮劇場，以及，表演作為一種逾越行動」。但是，今天重讀這篇宣言，最叫人驚訝的是他對「精神的技術」或「部落的精神能量」均不諱言，甚至連「出神技術」都花了近兩頁的篇幅來介紹。不熟悉葛氏對資訊和詮釋掌控習慣的人，可能感覺他已盡其所能地交代了波蘭劇場實驗室那個時候的「創新技術」、「形而上學」，以及所有這些進步跟「大改革」（the Great Reform）和當代知識氛圍的關係。從今天仍不十分完全的後見之明看來，我們發現在說明奇斯拉克奇蹟一般的演出之時，葛氏所揭露的事實上多只在掩飾他不想多說的而已——而他最不想多說的，應該就是他持續了一生的「精神性探索」工作[21]——在《忠貞的王子》的演出中即他自己挑明的「這是種出神技術」。

　　首先，讓我們來看看關於這個讓波蘭劇場實驗室的演員進入「出神狀態」的技術，葛氏說了些什麼：

[21] 直到 1977 年前後，葛氏才較公開地進行他個人的精神性探索：「我自己的確有持續不斷的研究工作在進行，而且，早在我進劇場工作之前早已開始，同時，對我的劇場道路也有相當的影響。」（Grotowski 1997: 255，可參照鍾明德 2001: 105-07）

（一）何為「出神狀態」？

葛氏解釋：出神狀態接近「脈動與行動合流：身體消失了，燒光了，觀眾只看見一系列可見的脈動」[22]——這種說法難免會令人想追問：你所謂的「脈動」（impulse）是什麼？從後來的許多說法分析看來，「脈動」乃來自丹田附近的某種部分是身體性而又不完全是身體性的東西（Grotowski 1997: 88, Laster 2011: 22-23 , Richards 1995: 95 ），跟道家所說的「氣」或「意」似乎有點類似——當然，按照葛氏的說法習慣，也可以說不那麼類似。

對於出神狀態最直接的說明我建議研究一下底下這兩張照片：

[22] 可參見Morelos 2009: 3-6。Wikipedia列出了十幾種有關trance的工作性定義，但與葛氏或史氏的相關用法似無直接關係，故不加引用。葛氏在《邁向貧窮劇場》一書的另一篇文章〈劇場的新約〉寫道：

就我的瞭解而言，出神乃能夠以一種特殊的、劇場的方式來入定的能力；演員只需要加上一些些的善意即可以進入出神狀態。

如果我必須用一句話來表達所有這一切，我會說這只是個「付出自己」（giving oneself）的問題：一個人必須在個人最親密的內在裡全然地、信任地付出自己，如同為愛獻身一般。這就是關鍵。自我參透（self-penetration）、出神（trance）、過度（excess）和形式上的鍛鍊自身（the formal discipline itself）等等——只要一個人能夠全然地、謙卑地、毫無抗拒地付出自己，即可以加以完成。這種付出行動將導致某種的高峰經驗（climax）而帶來解脫。演員訓練的各式各樣練習中必須包含這種技藝的練習：這些練習整體形成一個體系，全都指向那飄忽不定的、不可言說的自我奉獻（self-donation）的過程。（Grotowski 1968: 37-38）

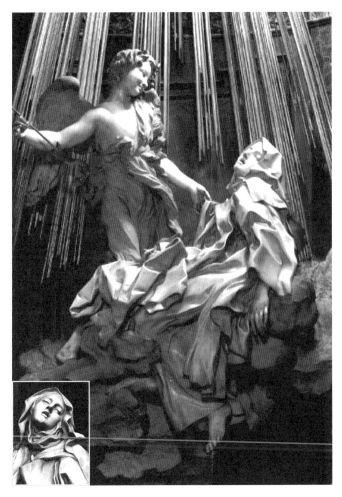

圖六：聖泰瑞莎修女之出神狂喜（Ecstasy of Saint Theresa,1647-1652，圖片出自 http://
secretsofpeopleweknow.blogspot.tw/2012/01/sahale-meets-st-teresa-in-ecstasy.html）。

圖七：理查・奇斯拉克在《忠貞的王子》的演出。（Grotowski 1968: 64）

〈聖泰瑞莎修女之出神狂喜〉出於義大利巴洛可藝術巨匠柏尼尼（Gian Lorenzo Bernini, 1598-1680）之手，刻畫了加爾默羅聖衣會修女聖泰瑞莎（St. Teresa of Avila, 1515-1582，或譯為「亞味拉聖女大德蘭」）的一段神祕經驗：

在我左邊出現了一位像人一樣的天使，個子不高，但卻非

常漂亮：他的臉孔光采四溢，顯然是位非常高階的天使，渾身好像著了火一般⋯⋯我看見他的兩手拿著一把巨大的黃金長矛，矛尖閃爍著一點火星。他將長矛搠進了我的心臟好幾次，以致於完全刺穿了我的五臟六腑。長矛拔出來時，我感覺他把我的內臟也全部掏空了，只剩下一個叫神恩完全耗盡的我，痛楚異常，以致於我不由自主地發出了幾聲呻吟，但同時之間，這種劇痛所產生的甜蜜卻非比尋常，以致於沒有人會想要叫停，而一個人的靈魂也不可能再滿足於上帝之外的任何東西。這不是一般肉體上的痛苦，而是精神上的，雖然其中肉體也扮演了相當大的角色。（Teresa 2003: 188）[23]

〈聖泰瑞莎修女之出神狂喜〉目前被供奉於羅馬的 Church of Santa Maria della Vittoria 的中央神龕：金黃色的神光由穹頂傾盆灑下。散發著喜悅的天使將金矛方自泰瑞莎修女的胸口拔出。修女鬆軟地斜躺在雲端上，衣縷流泄如亂石崩雲，但手足卻十分鬆沉地自然垂下。修女的身形完全被動，但整個畫面卻洋溢著某種難以言說的「動中靜」或甚至「動即靜」（the movement which is repose, Grotowski 1997: 263-64）──「身體消失了，燒光了，觀眾只看見一系列可見的脈動」──同時，某種「極端甜蜜的痛楚」不可思議地自白色的大理石鼓盪而出，滔滔不絕。

　　這就是巨匠捕捉到的昇華的、崇高的、狂喜的「出神狀態」。 如

[23] 本段譯文出自 http://smarthistory.org/bernini-ecstasy-of-st.-theresa.html（2011 年 7 月 15 日檢索），與 Teresa 2003: 188 在細節上稍有出入。

果我們將眼光聚焦到修女的表情（見圖中的頭部細節），更叫人驚訝的
是她竟然跟出神中的奇斯拉克出奇地類似：一、二者的身軀近乎涵胸拔
背，手腳鬆沉（Grotowski 1968: 115）；二、頭部微微上揚，頸部稍稍
左傾；三、兩眼垂簾內觀，不對焦或露出下半部的眼白；四、上下唇
齒微張，彷彿利用口部呼吸，或發出母音或呻吟。當然，這只是靜態照
片上相當隨機的比較，目的只是在舉例說明「出神」的徵兆而已——
如果能參照 Ferruccio Marotti 在 2005 年重新整理過的《忠貞的王子》
記錄影片，特別是從十六分三十秒到十九分三十秒那三分鐘的奇斯拉
克的獨白演出（Marotti 2005, 李宗芹 2010: 168-71），相信我們可以相
當程度用臺灣話來形容：他起乩了——葛氏自己 1997 年在法蘭西學院
劇場人類學院士就職演說中，即將奇斯拉克在《忠貞的王子》的演出，
跟人類學影片《神聖的騎士》（*Divine Horsemen: The Living Gods of
Haiti*）中巫毒教信徒進入「出神狀態」的過程相比擬：奇斯拉克的「圓
滿行動」，以及後來「類劇場」、「溯源劇場」中某些參與者進入的
某種「恩寵狀態」，都十分接近儀式中的「出神狀態」（Dunkelberg
2008: 604-05）。

（二）如何進入出神狀態？

回到〈邁向貧窮劇場〉乙文，葛氏認為演員可以經由以下的自我
修養來進入「出神狀態」：

1. 利用減法（*via negativa*）來讓身體變成透明的，亦即，讓身體
不再成為內在活生生的脈動的阻礙，讓演員可以完成「全然的自我奉
獻」（另見 Grotowski 1968: 37-38）。

2. 那麼，身體如何才能變成透明無礙呢？這需要「多年的用功和

特殊的鍛鍊」，亦即：「藉由身體、形體和聲音的練習來引導演員進入正確的專注」。身體、形體和聲音的練習大約可參考《邁向貧窮劇場》一書所列出的練習和解說。（Grotowski 1968: 101-72）

　　3.除了「精神技術」（大約指以上所說的「減法」或讓身體透明無礙的方法）之外，演員們在每天的工作中均努力在排練演出、創造角色。葛氏說：「我們發現角色建構不僅不會壓制精神，事實上反而可以導向精神（內在過程和形式之間的伸縮張力可以強化彼此：形式就像個有誘餌的陷阱，精神過程很自然地會移動進去而同時又要自其中逃出）。」（Grotowski 1968: 17）

　　4.演員必須專注、自由和信任葛氏，雖然葛氏表示他會傾聽、配合，絕對不只是個專斷的導演、製作人或「精神導師」。（Grotowski 1968: 24-25）

　　無論一個人覺得葛氏以上關於「這是種出神技術」的說明是否充分，很叫人驚訝的是：大約在 1968 年之後，他即幾乎不再提起「出神」這個字，而且，從此再三否認他會用「出神」做為演員的訓練方法。[24] 然而，如果我們熟悉葛氏對資料的神經質控制和詮釋的策略性使用，我們會發現情況正好相反——如同義大利戲劇學者法蘭可‧魯富尼（Franco Ruffini ）在〈空房：葛羅托斯基的《邁向貧窮劇場》研究〉所指出的：**一、葛氏認為演員有能力進入這種出神狀態，關鍵是必須經由具體而有系統的鍛鍊；二、出神以及進入出神的方法，構成了葛氏貧窮劇場之實驗創新的核心**。然而，為了不清楚的原因，在《邁向貧

[24] 根據本人與 Eugenio Barba 和 Richard Schechner 的電郵討論：前者避而不談，過了一陣時間之後電郵了 "Subscore" 這篇文章給我，說那就是他的答覆："It was not trance." 後者則聲稱葛氏跟他說過好幾次：他從來不用 trance ！

窮劇場》於 1968 年由歐丁劇場出版時，葛氏將以下這些跟出神有關的
重要文字刪除了：

> 演員能夠表演的真正關鍵點為進入出神或禪定（concentration）[25]
> 的能力。（Ruffini 2009: 100）

> 出神包含了三個密不可分的元素：
> 某種內觀的態度。
> 身體鬆沉。
> 整個身體器官專注於胸口。
> 演員能夠學會這種 [出神] 技術，由以上三種元素的任一項
> 出發而達到出神狀態。這三種元素的任一項發展完成之後，自然
> 會包含其他兩者，其中的次第以及完成的具體方式則因演員的人
> 格而異。我只能指出以下這個要點：為了讓演員達到完全的「赤
> 裸」（nakedness，解除武裝，完全透明），他必須向內尋找，或者，
> 要讓他能夠在自己裡面找出他的心理分析方面的動機，找到有關
> 他自己的平靜而痛苦的真實 [……]。如果這種根本的動機執行得
> 正確無誤，而且整個人的所有注意力都聚焦其上，結果將不致於
> 有劇痛的感覺，而會是某種「暖洋洋」的痛苦 [……]（Ruffini
> 2009: 95）

[25] 葛氏這裡使用的 "concentration" 一字不只是指專注的動作或狀態，比較是
指專注動作之後鬆沉的定境（trance, *samādhi*），故譯為禪定，請參見腳註
26。

　　當我在 2010 年三月初讀到這些被葛氏刪除的文字時，我第一個反應是：葛氏這裡所說的豈不就是一般佛教禪修課程所教的「入定方法」麼？ Trance 這個字意義繁雜，有時候也被譯成中文的「定」（境界、狀態）。而中文的「定」一般即指「禪定」、「三昧」、「三摩地」，由巴利文或梵文的 *samādhi* 音譯而來，[26] 其意指也近乎各家各派各自表述，人言人殊，但是，一般而言都指向身心合一、雜念不生的輕安喜悅狀態。根據我直接參學過的葛印卡老師、馬哈西尊者、隆波田等南傳流派的教法，以及臺灣一些北傳和藏傳佛教的說法，入定的方法要點不外是：

　　　　一、身體鬆沉；
　　　　二、注意力專注；
　　　　三、內觀。

所以，當我讀到葛氏關於進入出神的提要，我的驚訝不只是他在教演

[26] 維基百科中文版的解釋：

　　禪定，佛教術語，是漢傳佛教利用梵漢合體而創造出的名詞，止觀可以被視為是禪定的同義詞。修行禪定的行為，則稱為**修禪**、**禪修**。禪定是由梵語禪那（Dhyāna）的簡稱「禪」，與三昧（Samatha）的漢譯「定」複合而成，用來指稱進入禪那三昧的修習方法。在印度佛教傳統中，禪那與三昧各有其定義，不會被混淆。但漢傳佛教較為重視兩者的融通，很少會特別去分別兩者，因而創造出這個獨特的名詞。（2011 月 7 月 9 日檢索）
事實上，這個定義本身即頗有問題，最明顯的是文中的「三昧（Samatha）」應是 samadhi 的誤植；Samatha 一般譯為「止」（可參見 Young 2012）。其次，「止觀」不應被視為禪定的同義詞，而應是禪修的兩種主要方法。佛教禪修術語的混亂由此可見一斑，更不必再想像印度教中的同說而異名了。

員入定，利用三摩地來讓演員做出特異功能一般的演出，而是，他的
教法比我們許多光說不練的禪師要清楚而具體多了，特別是他提示說
你可以由鬆沉、專注或內觀三個元素擇一開始，反正結果三者都會一
起出現，更是發自一位實修者才會有的洞見。

圖八：入定中的一位西方人。（Yogananda 2003: 286）

　　葛氏雖然將「入定三要」自貧窮劇場的聖經中刪除了，但是，事
實上，他仍然一而再、再而三地將準備好了的年輕演員送進某種非日
常的意識狀態（ASC, altered state of consciousness）——如果有人覺得
非刪除「出神狀態」這個字不可的話。在 1968 年 7 月在丹麥歐丁劇場
舉辦的一個研討會中，葛氏即讓一位瑞典年輕人「飛了起來」：

　　　　所有那些年輕人都想學點新鮮、刺激的東西，都參加了葛羅
　　托斯基帶領的工作坊——工作時間相當不合理，從午餐後開始一
　　直到第二天破曉。就是在七月間，日德蘭荒原的夜晚依舊冷颼颼
　　的。像我一樣的觀察者裹在層層的毯子裡，累到不行或半睡半醒，

也苦行僧般地跟課不輟。怪事都在凌晨兩點左右發生——那時候只剩不到少數兩三人能熬過長時間的體能考驗。寬大的排練室的拼木地板中央彷彿是個殺戮戰場，勝利永遠屬於熬下來的兩三個鬥士。突然間我們看到其中一位，彷彿叫不知打哪兒冒出來的能量給充滿了，瞬間變成了尼金斯基，像火鳥一般腳不著地地穿越整個空間，在一絲不苟的葛羅托斯基的鼓勵和引導之下，一邊還發出奇異而美妙的聲音。我記得一個很平凡的瑞典人——在那些困難的身體、聲音操練中他一直都不怎麼出色：他飛了起來，好像破繭而出的蝴蝶一般。真是奇蹟。（Fumaroli 2009: 199）

在那個 1968 年的研討會中，那位瑞典年輕人並不是唯一「會飛」的演員。1970 年 5 月，在波蘭佛洛茲瓦夫，葛氏也讓一位年輕的美國演員進入了神奇的狀態（Shepherd 2000）。來自臺灣的表演者陳偉誠，在 1985/86 年間在加州大學爾灣校區參與「客觀戲劇」的研究工作時，在葛氏的引導之下，也發生了類似的、幾乎不可能的「蛻變」（鍾明德 2001: 132-33）。所以，讓年輕而熬過試煉的表演者進入某種非日常的「精神狀態」，顯然地葛氏並不曾放棄，而且，從目前陸續出土的各種記述、研究看來，一直是葛氏走出劇場之後各階段探索工作的核心。（Dunkelberg 2008, Laster 2011, Wolford 1996a）[27]

[27] 美國劇場導演 Robert S. Currier 曾擔任葛氏在加州大學爾灣校區「客觀戲劇」期間的私人助理，常跟葛氏在夜深人靜之後、酒酣耳熱之間無所不談。他寫道：

　　葛羅托斯基周遊了全世界——從印度到菲律賓，從東非到海地到南美

　　在過去十多年間，無論是參加葛氏的訓練活動、閱讀葛氏的著述或評議葛氏專家學者的論文，我都清清楚楚感知葛氏一生的研究、創作，無論在劇場內外，都依循著某種「戒定慧三學」的模式在進行，只是他策略性地「既不依附、又不背離」這些傳統教法罷了。魯富尼的論文以葛氏刪除掉的「入定指要」──這些刪除是如此地實證而難以否認！──來反證出進入出神狀態實乃葛氏演員訓練方法的核心：「進入出神或禪定的能力是演員能夠表演的真正關鍵點」。這個難得的學術貢獻實在值得關心二十世紀劇場的學者、藝術家多方反思：葛氏並非如他自己所宣稱的不碰出神，而如《神的歷史》一書的作者凱倫·阿姆斯壯（Karen Armstrong）所主張的，我們是否應該將出神所代表的神話思維與身體實踐，帶回我們邏格斯依然獨大的後現代處境？（Armstrong 2005）

　　從「戒定慧三學」的模式來看葛氏的終身研究，其清規戒律的部份相當具體、清楚，譬如在《邁向貧窮劇場》這部劇場新約中即標

──在學習了世界各地的原始文化之後，他現在準備好了，要將這些會產生某種「出神狀態」東西的古老儀式重新加以整理、定型。當他緩緩地用他進步神速的破英語解釋給我聽時，我用克里虛納穆提的一句話回答說：「你只要反覆唸頌『可口可樂』一千次，神奇的事情一定會發生，但這並不代表一切。」葛羅托斯基聽了大笑，回敬我說：「但這的確很重要！」那蠻重要的東西，簡單地說，亦即客觀戲劇計畫準備要發掘的東西。成果？不太可能。（Currier 1999）

然而，值得查考的重點將不只是那種非日常的精神狀態是什麼，而是：葛氏如何做到的？我的假設性答案是「正念」，但這不是三言兩語就可以說清楚的。因此，俟本文定稿之後，將視需要再做一篇續論──「藝乘：未完成的精神性宏圖」──予以圓滿。

示了〈我們的原則〉十大規範（Grotowski 1968: 211-18, 可參閱鍾明德 2001: 60-67）。葛氏各個階段的工作所要求的隱密性、嚴苛的生活與工作條件，以及修道院一般的世外氛圍等等，早有許多值得信靠的著述再三論及（Wolford 1996a: 64-118, Laster 2011, Schechner 1997, Flaszen 2010: 180），因此無須在此另加著墨。反倒是「戒」與「定」之外的「慧」學，葛氏又是如何地「既不依附、又不背離」呢？這似乎是魯富尼的發現之後，葛氏研究上下一個必須面對的議題：**我們能不能一反許多學者唯葛氏說法馬首是瞻的積習，從「更高的連結」來接觸和定位這位二十世紀後半葉最不尋常、也最耐人尋味的劇場藝術大師？**在這麼做之前，讓我們繞道一下葛氏的師父史坦尼斯拉夫斯基——他心目中「世俗的聖人」（secular saint, Grotowski 1968: 50）：如果葛氏繼承了他的「身體行動方法」並以出神技術將之發揚光大，那麼，他會反對出神麼？

二、史氏的「體系」也讓演員出神？

　　從劇場藝術研究的最前線——表演研究（performance studies）——看來，史坦尼斯拉夫斯基應當不會反對「出神技術」：羅納多·莫列羅斯（Ronaldo Morelos）在最近出版的《出神的形式》（*Trance Forms*）一書中，將葛氏、貝克特、亞陶和史氏均列為現代出神表演的代表性人物。他花了相當的篇幅來論說史氏所屬的現代「心理寫實主義」（Psychological Realism）形同某種的宗派（cult, Morelos 2009: 31-

35），[28] 清楚界定和提供了「心理寫實」所濾泡出來的「真理、意義和真實」（truth, meaning and authenticity, Morelos 2009: 104）。史氏之所以是這個「宗派」的大師，乃因為他數十年如一日所鑽研出來的「體系」，可以有效地讓演員從日常生活中的意識狀態躍入非日常的「出神狀態」或「創意狀態」（creative state），在舞台上活出角色的生命、彰顯藝術的真實，從而叫觀眾共鳴而活出他們當代人共享的「真理、意義和真實」。[29] 史氏的「從內在意象到外在形象」、「情感直覺的路線」的表演方法無異於出神的誘發過程（Morelos 2009: 116, 史坦尼斯拉夫斯基 2006: 250-53），而史氏的「體系」甚至可以成為討論「通靈術」和「出神表演」的典範：

　　通靈術力圖達到某種的意識狀態（這種意識可以喚醒「創造力和洞見」，打開「通往另一個真實的出口」），像極了史坦尼斯拉夫斯基所說的「創意狀態」——演員可以藉由覺察力（awareness）和注意力（attention）的放鬆與專注來進入這種

[28] 美國劇作家大衛・馬密也曾說過：「史坦尼斯拉夫斯基的『方法』，以及由此而出的種種流派的演技，全都是胡扯。它不是種實踐中發展出來的技藝，而是種邪教！」但事實上，那是美國和蘇聯自己神化出來的「宗派」，跟真正的演員、導演史氏無關。（Carnicke 2009: 4）

[29] 在蘇聯以及後來史達林嚴密的言論審查制度之下，史氏的「體系」被按照馬克斯主義的社會寫實主義進行了徹底的改頭換面。據說史氏過世之前幾個月，當看到部份刊在雜誌上的《演員的自我修養》時，他對夫人說：「這多麼無趣啊！」——事實上，蘇聯邁入社會主義之後，史氏所有的言論、教學、出版全都受到嚴密的監控，因此，成了社會寫實主義樣板的史氏跟真正的史氏可能有難以填平的溝壑。今日的劇場藝術家、學者在閱讀時必須在字裡行間多加琢磨，再小心也不為過。（Carnicke 2009: 94-103）

狀態，並從中以想像力（imagination）來衍生材料以創造出戲劇
表演的真實。

　　類似地，演員可以演出或化成角色的種種方法──如以史
特拉斯堡為代表的「心理」演技和史坦尼斯拉夫斯基晚期所發展
的「身體行動方法」──在出神的表演傳承中也明顯可見。我們
將看到出神演出中也有「外向的」和「內向的」兩種派別的種
種元素。內在的意象和外在的動作似乎都被做為出神狀態的起
點。個人的偏好和形式的要求大概可以決定表演者將採用何種技
術。在「體現一個角色」的創作過程中，演員會讓角色有自己
全然的生命。出神狀態也幾乎完全如此要求：某個出神的「實
體」（entity）之創造性的生命必須可以盡情發揮，而表演者則非
全然地信服不可。有時候這種全然的信服會引發「正常」人格的
分裂。雖然這會被表演者或觀者體驗或解釋為某種身心方面「失
控」的感覺──這種「失控」事實上仍在某種的行為架構容許範
圍之內。如同史坦尼斯拉夫斯基強調「目標」和動詞在促使角色
行動上的重要性，所有的「祈請」（invocations）也必須視為產
生行動的呼籲。表演者必須為自己找出種種線索，讓自己得以產
生必須的蛻變，或進入劇場和出神表演的「創意狀態」。（Morelos
2009: 33-34）[30]

[30] 莫列羅斯的文字不僅佶屈聱牙，而且詞意經常不清，此段譯文只能盡力達到
　　信達而已，無法令人滿意，故附錄原文如下供卓參：

　　Thus, channeling strives for a state of consciousness that is considered to
awaken "creativity and insight" and create an "opening to another reality", in

　　莫列羅斯在這個引文中，觸及了許多史氏表演體系與出神技術的問題，但他的寫作頗為凌亂失焦，因此，特分為以下五點將以上引文予以釐清：

　　首先，也是最重要的問題核心是：通靈術士和出神表演者都力圖進入某種非日常意識的「出神狀態」，亦即史氏所說的「創意狀態」。

much the same way that Stanislavski talks about the attainment by relaxation and concentration of the actor's awareness and attention of the "creative state" from which the actor's imagination can derive material in order to create the reality of the dramatic performance.

　　Similarly, the different ways in which an actor can embody and enact a character – as represented by Strasberg's "psychological" Method and by Stanislavski's later developments of a "method of physical action" – are also apparent in traditions of trance performance. It will be shown that there are elements of both "external" and "internal" schools of performance in trance practices. Both internal imagery and external physicalisation seem to be invoked as starting points for trance states. Presumably, individual preferences and requirements of form can determine the technical approach taken by the practitioner. In the process of creating the "physical incarnation of a role", the actor allows the character the fullness of a life of its own. Trance states require nothing short of this also. The creative life of a trance "entity" must be allowed full expression, demanding total believability from the performer. At times the totality of this believability necessitates or leads to a dissociation of the "normal" personality. Although this may be interpreted or experienced by a performer or observer as a "loss" of physical or mental control - the feeling of control - such "loss" of control is contained within a frame of behaviour. As Stanislavski stressed the importance of "objectives" and verbs in endowing a character with action, so it must be considered in the functionality of "invocations" of all sorts as calls to action. Performers must find for themselves the cues that allow them to effect the necessary transformations or the transportation to "creative states" of theatre and trance performance.

《出神的形式》中討論到的出神表演者，主要以巴里島的神聖儀式 Sanghyang Dedari 中的少女舞者為例，討論她們如何在音樂、歌唱、祈禱、香薰等種種儀式因素的作用之下，進入出神狀態，跳出「仙女舞」而為村落祈福消災。令人驚訝的是這些九到十三歲的少女之前並未學過舞蹈，但是，在進入出神狀態之後，她們卻能立即化身為天人，跳出仙子所應有的曼妙舞姿（Morelos 2009: 151-63）。通靈術士方面，莫列羅斯主要以美國六〇年代以後流行的靈媒如《賽斯書》的作者珍‧羅伯茲（Jane Roberts, 1929-84, 其指導靈即 "Seth"），或目前依然活躍的賈‧柏賽（Jach Pursel, 其指導靈為 "Lazaris"）為例。這些「現代靈媒」主要透過「放鬆」、「專注」、「祈請」的方式與「高靈」溝通——當她／他進入出神狀態時，此時的發言者「既不是 Jach，同時也是 Jach」，頗接近史氏所說的演員與角色合一的「第三存有」（The Third Being, Benedetti 2007: 121, Morelos 2009: 171-73）。莫列羅斯的研究結果認為通靈術士、出神舞者和史氏演員所進入的非日常意識狀態都是一樣的。而且，出神狀態非常重要，因為進入該種狀態之後，這些表演者才能以「想像力來衍生材料以創造出〔通靈、儀式或〕戲劇表演的真實」。

　　其次，進入出神狀態的方法似乎無分劇場演員或儀式表演者，不外乎「外向」和「內向」兩種主要流派：外向者如史氏的「身體行動方法」或前述巴里島舞者的「儀式過程」，主要是以身體、聲音和環境等外在因素所構成的「驅動技術」（Turner 1988: 165）來讓表演者進入出神狀態。內向者如以「情感記憶」為招牌的美國「方法演技」（Method Acting），以及前述美國當代靈媒的「自我催眠」，主要通過內在的情感記憶來「喚醒」另一種意識狀態。「外向」和「內向」兩種流派似

乎無分軒輊，主要視表演者個人的才具和該表演所欲達成的真實效果而定。

　　第三，全然的付出、投入和「失控」的問題：在出神狀態中，表演者是否能清楚知道自己的作為？演出之後是否能記得自己的一舉一動？莫列羅斯在這裡較同情「全然的投入」，認為某種「失控」的感覺也在整個表演架構所預設的容許範圍之內。有趣的是史氏在其「體系」中也一再地碰觸到這個問題，而且不無矛盾地指出在一場精采的表演之後，演員經常不會記得演出時的感受或他是如何演出的（Stanislavski 1948: 50），或者，出神狀態就像海邊的波浪一般，有時輕輕地沖刷著表演者，有時則如濤天巨浪一般地將演員帶至烏何有的狂喜之鄉（Stanislavski 1948: 286-95）。

　　第四，莫列羅斯突然插入「所有的『祈請』也必須視為產生行動的呼籲」這個命題，在上下文脈絡中頗為突兀。事實上，他想說的不外乎表演者在祈請或唱頌「祈禱文」時，他只是在努力讓自己進入出神狀態罷了。史氏的整個「體系」都在使用有意識的操作——包括「目標」和「動詞」——來讓演員進入「下意識」中的「靈感狀態」，關於這個部分我們會在下文做較詳細的論述。

　　最後，莫列羅斯的結論是演員或儀式表演者都一樣，其演出成功與否的關鍵就在於能否有意識地利用各種可行的「線索」，來進入劇場和出神表演的「創意狀態」。在他的用語中，史氏所謂的「創意狀態」即等於「出神狀態」——一個難以描述、缺乏共識、極端容易引人側目，但是在談論表演藝術的終極成就時，又無法不予以直接面對的「自然現象」（Stanislavski 1948: 15）。史氏自己怎麼說呢？

　　關於出神狀態或「創意狀態」的討論或理解，史氏認為最關鍵性的一點是你必須親身體驗過它，而不能只是從書上讀到、聽人家說過或觀察過類似的現象。史氏回顧自己在1906年第一次進入「創意狀態」時說：

　　在某一次演出時，我重演一個我演過許多次的角色，忽然間，毫無顯著原因，我便感知到真理的內在意義，那是我早已熟知的，即舞台上的創造首先需要一種特殊的狀態，這種狀態我還找不到更好的名稱，姑且稱之為**創意情緒**。當然，以前我也知道這一點，但只是智性上知道。從那一晚以後，這個簡單的真理，融入了我的腦海，我不僅以心靈去感知這個真理，而且也漸漸以形體去感知。對演員而言，感知就是感覺。因此，我可以說，在那一晚上，我才「第一次感知那早已得知的真理」。我知道，對舞台上的天才，這種創意情緒是幾乎經常豐富充沛地自然流露的。天賦差的人就不常收到這種創意情緒，比方說，只有星期日才有。那些才華更少的人收到這種創意情緒的機會更少，彷彿要放十二次假才有一次。才能平庸的人只有非常少的時候，才會收到這種創意情緒。然而，所有演員，從天才到庸才，都可能得到這種創意情緒，不過他們無法用自己的意志去控制。他們把這種情緒和靈感，一起當作天賜的禮物來接受。

　　我不假裝自己是神靈，也不想賜予禮物，卻向自己提出下面的問題：「難道沒有技術上的方法來創造『創意情緒』，使靈感能比平常更頻繁湧現呢？」這不表示我要用人工的方法創造靈感。那是辦不到的。**我要研究的是怎樣用意志來創造使靈感湧現**

的有利狀態，有了這種狀態，靈感就極可能降臨到演員心中。以後我知道了，這種創意情緒就是靈感最容易產生的精神和生理心情。

「今天我精神煥發！今天我表現出最佳狀態了！」或者「我演得很高興！我體驗到我的角色了！」表示演員偶然置身於創意情緒了。

但是怎樣才能使這種狀態不再是純偶然，而是由演員的意志和命令創造出來的呢？（史坦尼斯拉夫斯基 2006: 285-86，黑體為原作者的強調）

在史氏的自傳《我的藝術生活》中，他將「創意狀態」——他那時候「姑且稱之為『創意情緒』」——的感知視為「我的體系的開端」，因為之後唯一讓他感興趣的工作，就是要找出各種可行的方法、練習，來協助演員進入這種難以捉摸的「創意狀態」。他說：「為了解決這個奧秘，我沒有一個方法沒試過。」（史坦尼斯拉夫斯基 2006: 287）在數十年如一日的苦心摸索、實驗、省思、重組之下，他找出來的各種方法、練習、理念，形成了一個相當清楚、實用、合乎邏輯而完備的「邁向創意狀態的體系」——當然，他也反覆地承認內在的「創意狀態」是無法以意志為之的：我們只能透過有意識的、每日的努力、練習，來間接觸動我們意識之外的「靈感」（史坦尼斯拉夫斯基 2006: 296，另見 Stanislavski 1948: 261-70）——這點必須反覆牢記在心：沒有任何方法可以控制「靈感」的來去，我們只能準備好有利於「創意狀態」的條件，將自己全然交付出去。（Stanislavski 1948: 282）

哪些條件特別有利於「創意狀態」呢？史氏在 1906 年突如其來

的「頓悟」之後，除了再三省察自己過去的、各種有利的表演因素之外，他觀察同時代最偉大的一些演員的表演，從中歸納出引發「創意狀態」最重要的三個共同特徵：

（一）身體的放鬆：「一切偉大的天才都具備的這種質感是什麼呢？那種共同點是我最容易看出的，那就是他們的身體放鬆，絲毫不緊張。他們的身體完全服從於意志內在的要求。」（史坦尼斯拉夫斯基 2006: 287）

（二）注意力的專注：史氏說了一個故事—「一個外國明星來莫斯科舉行演出，我非常密切觀察他的表演。憑我的演員能力，我覺得在他的表演中有創意情緒，有和聚精會神相聯繫的肌肉放鬆。我清楚地感覺到，他的全部注意力是在舞台上，而且只在舞台上，這種出神的注意力使我不得不注意他在舞台上的生活，在精神上更和他接近，以便發現那吸引他注意力的究竟是什麼東西？」（史坦尼斯拉夫斯基 2006:288）

（三）內在的真實感：舞台上的佈景、道具、台詞、角色都是虛構的，但是，偉大的演員卻能利用「假使」（if）讓自己相信舞台上所進行的一切事情。史氏說：「作為創意情緒重要因素之一的真實感是可以培養訓練的。」（史坦尼斯拉夫斯基 2006: 289）史氏對身外的真實不感興趣，他說：「我感興趣的是我自身內在的真實，是我和舞台上進行的各種事件的關係真實，我和道具、佈景、其他同台演戲的演員、他們的思想情緒的關係真實。」（史坦尼斯拉夫斯基 2006: 288-89）

　　「身體的放鬆」、「注意力的集中」和「內在的真實感」構成
了「史坦尼斯拉夫斯基體系」的基礎，在《演員自我修養》（*An Actor
Prepares*）中分別出現為第六、五、八章，[31] 而且在其他著作和篇章中，
史氏也反覆強調再三：

[31] 對戲劇表演十分陌生的一位瑜珈老師，在讀了《演員自我修養》之後表示，
這是一本談論和教導瑜珈的好書——跟我個人最近重讀的感受異常接近。他
甚至結論到：

　　史坦尼斯拉夫斯基在《演員自我修養》書中，談到了演員的創作過程以
及他想要達成的某種創意狀態：某種史氏所謂的潛意識原則發動了起來，演
員於是開始「活角色的生」——他不再只是扮演某個角色，而是，就像是在
真實的生活情境中一樣，演員經歷著那個角色在那個情境中活生生的真實感
情。史氏所說的「潛意識」（"subconscious"），事實上該被稱為超意識
（super-conscious），在意識之上，或只簡單稱之為某種較高的意識狀態——
演員的心靈在這種狀態之中似乎跟他所扮演的角色合一了，開始活出角色而
不再只是演出他的種種感情——這種超意識在瑜珈鍛鍊中是種很自然的現
象：只要瑜珈修煉的夠深，行者的心智狀態和意識將由日常的、紛紛擾擾的
心智狀態轉入一種清明而覺醒的意識狀態，就好像你被轉化到了不同的次元
似的。
　　這麼說來，我想我所參與過的種種藝術活動，可說都會以或此或彼的方
式導引出這種意識轉換經驗。我記得有好多次就在我演奏音樂時，觀眾消失
了，技術不見了，我記得自己看著自己在演奏，可是我卻什麼也沒做，一切
就很自然地發生了——就在我感覺從自己背後很遠的地方看著自己之時，一
切就毫不費勁地自行發生了，完全恰到好處，像魔法一般。當我在著名的林
琳兄弟馬戲團表演直排輪時，類似的超意識經驗也發生過好多次。不管你所
表演的活動屬於哪種類型，那種「搭上線」、感覺超越了理性和意志、自更
深沈的自己而發動的狀態，都是很值得探究的經驗。（Horowitz 2007，黑體
為本書作者所加）

　　　　創作工作永遠都要從肌肉鬆弛開始。（史坦尼斯拉夫斯基
1990: 159）

　　　　舞台創作不論在準備角色或重複演出時，都要求演員整個
精神和形體天性的完全集中，要求他的全部形體和心理能力的參
與。（史坦尼斯拉夫斯基 1990: 442）

　　　　真實和信念帶動了所有其他元素。如果把工作進行到底，那
就會造成我們稱為「我就是」的那種狀態，也就是我存在、生活
在舞台上，有權利在舞台上。具備了這種狀態，天性及其下意識
就開始活動了。（史坦尼斯拉夫斯基 1990: 296）

　　如此，史氏所強調的進入「創意狀態」的三個要點，跟葛氏的「出
神技術」的三大元素幾乎同出一轍，如下表所示：

史氏的「創意狀態」	肌肉的放鬆	注意力的專注	內在的真實感
葛氏的「出神技術」	鬆沉	專注	內觀

表三：「創意狀態」和「出神技術」的三大元素同出一脈。

　　有些俄國人會說「葛羅托斯基就是史坦尼斯拉夫斯基」（Richards
1995: 105），這裡又多了一則證據。他們會做出同樣的強調，當然有
可能是因為葛氏對史氏的崇仰和繼承所致。但是，更接近事實的說法
可能是：任何人一旦親身經歷了「出神／創意狀態」，他都會自行導

出前述有相當普遍性的「入定三要」。他們所抵達的「出神狀態」，如同以上所論證的，也許受限於時代環境和意識形態的束縛而導致名稱不一，但所帶來的「創生」或「再生」能量卻是超越時空的，依然活躍在他們留下的方法和作品之中：

> 　　我是否能夠借助心理技術手法把自己引導到最重要的一點，即推動有機天性及其下意識加入工作這一創作瞬間呢？沒有這個[靈感]，我的全部工作，以及整個「體系」，都將沒有價值和意義。（史坦尼斯拉夫斯基 1985b: 352, 1990: 6-7）

三、被壓抑的瑜珈元素和難以定義的「活角色的生」

　　在完成以上「進入創意／出神狀態是史、葛二氏演員訓練的核心」的初步論證之後，我突然想起一個有待進一步查考的問題：葛氏跟印度教和瑜珈的關係非常密切，因此，要歸結出某種的「入定三要」應該不是難事，但是，史氏跟瑜珈、靜坐、禪修或任何宗教——包括他同時代的莫斯科小同鄉葛吉夫的「第四道」——有任何具體關係嗎？在爬梳史氏的著述時，我碰觸到許多教我想起印度教修行的字眼、概念或修法，如氣（prana）、我在（I am）、咬住（grasp）、放光、注意圈等等，但是為何通篇都不曾提及瑜珈或任何宗教修行呢？

　　這個問題，很幸運地，南加大卡爾尼克教授（Sharon Marie Carnicke）在《聚焦史坦尼斯拉夫斯基：一位二十一世紀的表演大師》（*Stanislavsky in Focus: An Acting Master for the Twenty-first Century*）一書中，提供了頗令人滿意的答案：馬克思主義唯物辯證法

無法容忍「瑜珈」這兩個字，因此，蘇聯「社會寫實主義」的言論審查把有關瑜珈或宗教的各種關聯幾近乎全部抹煞了（Carnicke 2009: 94-109）。[32] 歷史事實是：遠在 1906 年，就在史氏偶然進入「創意狀態」而渡過藝術創作危機之後，他就有意識地接觸了瑜珈和印度文化，涉獵了美國律師威廉・亞金生（William Walker Atkinson, 1862-1932，筆名 Yogi Ramacharaka）所寫的瑜珈入門書籍如《哈達瑜珈》（*Hatha Yoga: or Yogi Philosophy of Physical Well-Being*）和《帝王瑜珈》（*Raja Yoga: or Mental Development*）等。大約在 1912 年時，瑜珈已經成為「第一工作室」（First Studio）——史氏為發展他的體系所創立的「實驗劇場」——的常設課程。在 1918 年，史氏更排演了泰戈爾的詩劇《暗室之王》（*The King of the Dark Chamber*），對印度哲學文化的嚮往躍然紙上（Carnicke 2009: 170-76，另見 Wegner 1976, White 2006）。

　　史氏長期對瑜珈精神鍛鍊的狂熱關注，[33] 使得「體系」充滿了「精神生活」、「內在生命」、「靈魂」和「人類精神」等等字眼，連最嚴厲的社會寫實主義審查制度都無法完全撲滅：

　　　　如果你將所有這些**內在的過程**，運用在你所扮演的人的**精神和肉體生活**之上，即我們所謂的**活角色的生**（living the part）。

[32] 有關史氏在蘇聯時期的內外掙扎與「體系」的演變，可參考姚海星的〈史丹尼斯拉夫斯基在蘇聯〉一文。（姚海星 1996）

[33] 對真正體驗過「靈感」、「出神」或「創意狀態」的人，這種關注不只是長期的，而且是狂熱的。史氏自己即自我解嘲地說：1906 之後，朋友形容他對體系的關注為「史坦尼斯拉夫斯基的標準狂熱」。（史坦尼斯拉夫斯基 2006: 286-87）

在創作工作上這具有至高無上的重要性，除了打開通往靈感的條條大道這個事實之外，**活角色的生**也會幫助藝術家完成他的主要目標之一：演員不只是要呈現角色的外在生活。他必須將自己的人品特性調進這另個人身上，也就是要把自己的整個**靈魂**灌注進去。我們藝術的根本目的即創造出**人類精神**的這種**內在生命**，並以藝術的形式表達出來。（Hapgood 1948: 14，黑體強調為本書作者所加）[34]

[34] 大陸相對應部分的中譯如下：

"用我們的行話來講，這就叫做體驗角色。這個過程以及說明這個過程的文字，在我們這派藝術中具有頭等重要的意義。

"體驗幫助演員去實現舞台藝術的基本目的，就是：創造角色的'人的精神生活'，這種生活用藝術的形式在舞台上傳達出來。

"可見，我們的主要任務不單是通過角色的外部表現來描繪角色的生活，而更重要的是在舞台上創造我們所描繪的人物和整個劇本的內在生活，使我們本人的情感適應這個別人的生活，把自己心靈的一切有機元素都奉獻給這種生活。

"要永遠記住，你們在創作的任何瞬間，在舞台上生活的任何時刻，都應該遵循我們藝術的這一主要的、基本的目的。因此我們首先應當想到角色的內心方面，也就說，想到角色的心理生活，這種心理生活是借助於內部體驗過程而形成的。內部體驗過程是創作的主要步驟，是演員首先應該關懷的東西。應當體驗角色，即感受和角色相類似的情感，而且每一次重演時都要這樣去感受。

"這一派的優秀代表者薩爾維尼說：'每一個偉大的演員都應當感覺到，而且應當確實地感覺到他所表演的一切。我甚至認為，演員不僅要在研究角色的時候一次再次地體驗自己的激動心情，並且在他每次演這個角色的時候，無論是第一次或者是第一千次，他都應該或多或少地去體驗這種激動心情。'"（史坦尼斯拉夫斯基 1985a: 28-29）

——果然，如同卡爾尼克教授慨歎的：社會寫實主義的蘇聯和資本主義的美

在這段出自《演員自我修養》第二章的片段，史氏再三論及「內在的過程」、「人類的精神」、「活角色的生」（中國大陸譯為「體驗」，詳本節稍後）、「靈感」和「靈魂」。然而，這並不是什麼特例，而是應該反過來說：用某種如瑜珈的精神技術來追尋、表達人類精神生活的完美，這才是整本《演員自我修養》一以貫之的主軸線（through line）。瑜珈的修習對史氏的體系如此重要，然而我們現在流行的《史坦尼斯拉夫斯基全集》卻鮮少提及，這樣的「全集」到底能如何完全呢？當我在閱讀《演員自我修養》時，雖然感覺有不少語焉不詳或言猶未盡之處，但基本上可以體認到一個才高志大而慷慨謙虛的「靈魂」，熱情地要將他很幸運地找到的「內在真實感和信念」，以「正確的、邏輯的、有系統的」方式傳遞給他的同事、學生和未來的藝術家（史坦尼斯拉夫斯基 2006: 343）。難怪青年葛氏在他完成了「這是種出神技術」的大突破之際，會再三感念史氏的方法和精神。基本上我相當同意卡爾尼克教授的大作《聚焦史坦尼斯拉夫斯基》的副標題：「一位二十一世紀的表演大師」——當然，我有個潛台詞是：如果我們能拼湊回史氏的精神原貌，如果我們能給予「體系」的精神層面更多關注的話！[35]

　　史氏與瑜珈的關係密切之外，史氏的「精神性探索」以及「體系」的精神層面，可以進一步由另一個角度，從上一段引文中「活角色的

國，都將有機、複雜、多元的史氏簡單化成他們各自所需要的樣板了——真實的史氏當在幹部和商人讀不到的字裡行間？

[35] 可參考美國方法演技的學生、老師 Ned Manderino 的類似看法（Manderino 1989: 16-36）。Manderino 似乎窮盡一生之力都在探索、傳授「史坦尼斯拉夫斯基的第四層面」表演方法（Manderino 2001），可惜並未造成影響。

生」這個史氏體系的關鍵字來加以考察：「活角色的生」的俄文原文為 *"perezhivanie"*，大陸中譯為「體驗」，美國的「古典」譯法為 "living a part"，卡爾尼克教授的新譯為 "experiencing"，但無論哪一種譯法，似乎都無法叫人滿意。卡爾尼克發現：**這個歧異甚多、指涉不具體、而史氏本人的用法又頗詭異的核心字，就因為其不可說的精神性本質，結果在傳說的過程中，跟前述的「創意狀態」的失落十分類似，史氏這個極端重要的理念又被弄丟了——現代世界真的無法忍受藝術大師變成精神性的，以致於我們透過各種機制來把他們拉回我們所能理解的程度？**（可參見 Brook 1997: 390）真正的史氏體系應當是有機的、多元的、活生生的和甚至是自相矛盾的——亦即，精神性的——如 *"perezhivanie"* 這個字所示：

　　那麼，什麼是「體驗」呢？史坦尼斯拉夫斯基將這種狀態描述為「幸福」，但「少有」，只當演員被角色「抓住」時才會發生（SS V Part 2 1994: 363）。在這種時刻，藝術家會感覺某種瑜珈行者在較高意識狀態下的感受：感官變得全然而清晰，覺性強而有力，洋溢著「海洋一般的喜悅」和「至高的幸福感」（Yogananda 1993: 166-67）。曾經在「第一工作室」跟史氏一塊進行「體系」的實驗工作的麥可‧契訶夫（Michael Chekhov）寫道：當演員抵達這種狀態時——

　　在這幸福的時刻，對他而言，每一件事情都改變了。作為他的角色的創造者，內在裡他已經不再受制於自己的創作，而成為自己的作品的觀察者 [⋯⋯] 他將自己的血肉和行動、說話、感受和期望的能力通通給了這個形象，而現在這個形象打從心眼裡消

失了，開始存在於他裡面，並且從裡頭運用他所有的一切表達工具。

　　當代術語稱這種狀態為「流」（flow）——美國心理學家米哈伊·奇森米哈意（Mikaly Csikszentmihalyi）創造了這個字；他研究的是運動員和藝術家所描述的巔峰狀態下的主觀經驗。如同莫札特在幾個世紀以前談到他的作曲：「我的創意流溢，我說不出它們從哪兒來或如何冒出來的。」（Ramacharaka 1906: 110）（Carnicke 2009: 103）

「活角色的生」或「體驗」這個術語，是史氏體系的招牌——一方面，「體驗」可以讓演員檢視自己是否進入了「創意狀態」，另一方面，「體驗」也讓史氏將自己和「技巧派」（craftsmanship）、「再現派」（representation）這兩種主要的演技流派區分出來。但是，在劇場實際演出時，史氏自己卻發現「在這幸福的時刻」，演員並不止於「活角色的生」而已。反而，如上段引文中史氏最傑出的弟子麥可·契訶夫提出的：在那個「創意狀態」中，演員「成為自己的作品的觀察者」。所以，"perezhivanie" 很吊詭地要演員能「活角色的生」（演員自己不再存在）和「成為自己的作品的觀察者」（演員存在，且似乎比角色還大）——這兩種貌似自相矛盾的狀態是輪替出現呢？還是同時存在？卡爾尼克教授的分析並沒有提出明確的答案。

　　在《演員自我修養》一書的開頭，史氏藉由表演老師托爾佐夫導演說：

　　　　是的，最好的狀況是演員完全叫戲給帶走了。那麼不管他想

要什麼，他開始活角色的生，不再注意他如何感覺，不再思考他在做什麼，一切自然地發生，下意識地，直覺地。薩爾維尼說：「偉大的演員必須充滿感情，特別是他必須感覺到他所刻畫的角色。他不只是在創造這個角色時有一兩次感覺到了情緒，而是或多或少，不管是第一次或第一千次演出，每一次演出都必須感受得到。」（Stanislavski 1948: 13）

史氏演員的最佳狀態似乎是種全然的出神狀態：不再注意或思考自己的作為，一切只是下意識地、直覺地、自然地發生。但是，到了《演員自我修養》接近總結的部分，在揭露「內在的創意狀態」（inner creative state）時，史氏的代言人托爾佐夫卻說出了幾乎完全相反的「最佳狀態」：

假設有個演員在台上能完美地掌握他的各種感官功能。他的情緒是如此圓融，以至於他可以進行角色構成元素的拆解，也不會迫使他跳出角色。每個元素都各如其份，相互支援。然後有個小小的衝突產生──這位演員立即去查看到底哪裡出了問題。他找出錯誤，加以修正，而從頭到尾，就在觀察自己之時，他也都能輕鬆地繼續演出他的角色。

薩爾維尼說：「演員在舞台上生活、哭笑，而同時間他也都在注視自己的眼淚和微笑。這種雙重作用，這種生活與表演的平衡，使他的藝術得以成立。」（Stanislavski 1948: 267）

薩爾維尼是史氏最景仰的義大利演員。史氏引用了他的經驗談來

佐證他想闡明的最佳表演狀態，但是，卻使得他顯得前後不甚連貫：史氏所使用的 "*perezhivanie*" 這個核心觀念的確有點吊詭，到底是指「人我合一」（角色與觀者）、「物我兩忘」（角色與演員）呢？抑或是「出神」或「流」之外另有其他的「創意狀態」或「高峰經驗」可以讓體驗和觀察同時存在，並行而不悖——而那大概即史氏和葛氏一再努力想指說的某種超越性的「精神性計畫」？

四、站在正念的高崗上

在 1967 年發表的〈沉默的美學〉一文中，美國藝評家蘇珊・桑塔（Susan Sontag, 1933-2004）劈頭寫道：

> 每個世代都必須為它自己重新建構「精神性」的計畫。（精神性＝立身處世的某些規劃、術語、觀念，目的在解決人生際遇中固有的、痛苦的結構性矛盾，冀望達到意識完滿，超凡入化。）在現代，藝術成了精神性計畫最活潑有力的隱喻之一。（Sontag 1982）

從時代需要的角度看來，史氏的「體系」和葛氏「從貧窮劇場到藝乘」的終身研究，的確為他們各自的時代提出了那個世代所需的「精神性計畫」。在宗教式微、科學實證主義掛帥的二十世紀，史氏和葛氏的藝術成了最活潑有力的精神性的探索，而且，其意義似乎仍未教二十世紀消耗完畢：如同卡爾尼克教授主張的，史氏是「一位二十一世紀的表演大師」。對於葛氏，我更同意他在劇場藝術創作上的高瞻遠矚，

基本上即「給下一個太平盛世的備忘錄」。

　　在以上關於史氏和葛氏的論述裡，我們發現他們的體系和方法中，愈是核心重要的關鍵字，譬如葛氏的「出神」、「我與我」、「本質體」，以及史氏的「創意狀態」、「體驗／活角色的生」、「我在」，直到今天，依然籠罩在自相矛盾的文字迷霧之中，或甚至完全排斥言說而導致自由資本主義和社會寫實主義各說各話，各取所需。因此，我在這裡想直接挑戰的一個問題是：如果史氏和葛氏的藝術遺產仍然是有待發揚光大的「精神性計畫」，如果史、葛二氏都不曾排斥瑜珈鍛鍊或宗教修行術語，那麼，可否讓我們直接登上本文開頭所說的「正念」的制高點，由這個奧修所謂的一切修行技術的終點，來檢視這發展於二十世紀，但有可能到了二十一世紀才真正能開花結果的「精神性計畫」？

　　在試圖界說 “perezhivanie” 這個史氏的核心概念／方法之時，卡爾尼克教授事實上已經踏出了正確的一步──她引用印度大師瑜珈南達（Paramahansa Yogananda）的話來形容史氏那種「幸福」的「體驗」：

> 在這種時刻，藝術家會感覺某種瑜珈行者在較高意識狀態下的感受：感官變得全然而清晰，覺性強而有力，洋溢著「海洋一般的喜悅」和「至高的幸福感」（Yogananda 1993: 166-67）。（Carnicke 2009: 103）

瑜珈南達在這裡所形容的是印度教一般所謂的「定」（「三摩地」，又稱「宇宙意識」等）。根據他的法脈，學徒必須經由長期的瑜珈修行，發展出足夠的虔敬（bhakti）之後，才有可能藉由上師的恩寵得以「入定」，單靠個人知性的努力或心性的開拓是難以企及的（Yogananda

2003: 169）。可惜的是，我們的戲劇教授引述了兩句瑜珈大師的話語之後，她的注意力就叫「流」這種貌似客觀、實則頗為粗淺混淆的心理學術語給弄亂了。

從「正念」的修行「體驗」看來，史氏的 *"Perezhivanie"* 所呈現的矛盾現象並不是無法解決的問題，只是單靠語文恐怕難免治絲益棼罷了——我們千萬不要忘記，從史氏在自傳中的「坦白交代」看來，驚人的家世和文化素養之外，應該是他數十年如一日的「史坦尼斯拉夫斯基的標準狂熱」，才使得他無意中得以發現「創意狀態」，以及後來以 *"Perezhivanie"* 這個「體驗」來再三檢視和確認他的「體系」的實用性和邏輯性。所以如同葛氏在〈表演者〉一文所強調的「知識是一種做」，當我們準備從「正念」來解讀史、葛二氏的「精神性計畫」時，首先這種關於「正念」的描述、詮釋，都必須是一種親身實踐出來的知識。

其次，由於現存的修練術語如「正念」、「覺性」、「觀照」或「記得自己」等等，都有相當悠久的歷史和不同的個人、語言、文化、社會背景淵源。如果不將它們嚴格限定在「第四道」、「不二論」、「藏密 xx 派 xx 法門」或「南傳 xx 老師的教法」，我們所傳達出的「正念」或「覺性」等將只是誤導和製造混亂而已（Young 2012）。因此，以下我所談論的「正念」的例子，將限制在我自己親身體驗的「正念動中禪」的方法、實踐與解說——我的目的只在拋磚引玉的舉例而已，不是像印度精神哲學大師商羯羅那種有系統的辯證或結論性的推斷，這點務必請讀者留意。（可參考江亦麗 1997: 59-72）

我主修的「正念動中禪」（Mahasati Meditation）屬於南傳佛教中的內觀法門，由不識字的泰國小農隆波田（Luangpor Teean, 1911-

88，「隆波」為泰語，意即長老）在 1957 年悟道之後所創。我自己在 2008 年 10 月，有幸直接跟隆波田禪師的接班人隆波通學習這套「直通滅苦的簡單禪法」。在一次小參中我直接向師父請教說：

如果我的瞭解沒錯，「正念動中禪」只有三個要點——

一、目的：滅苦。

二、辦法：由覺知我們的身體動作——動時知道動，靜時知道靜——我們可以培養覺性。等到覺性圓滿了，苦就滅了。

三、考核：自覺、自證、自知。

隆波通點頭說是。

於是，我說：「那我回去繼續用功。」

跟典型的南傳佛法一樣，「正念動中禪」強調的是實修，只不過是在「戒定慧三學」中特別強調「智慧」——亦即「覺性」——的直接培養，師父們則以身作則，親身證明只要覺性培養好了，戒、定、慧也就一起成就了。

　　「正念動中禪」跟我們 *Perezhivanie* 的討論中比較相關的是「定」與「慧」的區別：禪修的八萬四千法門大略可以分成「止」（*Samatha*）和「觀」（*Vipassana*）兩大類，前者主要透過「專注」來取得強大的「定力」，後者主要透過「觀照」——亦即時時刻刻覺知到身體、感受、心念和現象的動靜——來讓「智慧」圓滿。雖然不排除由定生慧的可能，隆波通卻清楚地做了定與慧的區分：

　　（一）在練習方法上：專注與放鬆都是必須且同時存在的，但如

果太過專注了，則行者將入定而不能覺知自己。這個描述頗類似史氏所說的演員完全進入角色，以致於不能記得自己的演出。

（二）在練習結果上：入定時苦會被伏住，亦即苦被克制住了。但是，定無法恆久，因此，一出定則苦又回來了。相對地，覺性則可以二六時中持續念念分明，定慧等持，滅苦自在。此外，定力強大也有可能導致神通而叫人著迷，因而更深陷痛苦的輪迴之中。[36]

「出神技術三大要點」得到的「出神狀態」即這裡所說的「入定」，但還不是不退轉的「覺性」。如果容許我由此直接跳進關於葛氏的討論，亦即：定力可以帶來奇蹟一般的表演，但無法完成像葛吉夫一般的「本質體」，因此，葛氏晚期開始著重觀照（witness）與覺性（awareness）的方法，希望透過正念而達到能量可以自由昇降的「覺性圓滿」境界。史氏亦然，直到晚年依然想盡各種辦法來解決靈感不由自主地來來去去問題。1935 年，他在療養院中依然告訴一群訪客說：演員憑著天份和努力，是可以進入某種的「第四意識狀態」的（Manderino 1989: 21）。

至於「正念」方法的運用，事實上，在史氏的「體系」或葛氏的「演員訓練」的練習中，並不少見，這裡且舉兩個例子：

[36] 謝喜納曾一再追問葛氏傑出的演員訓練可能帶來的危險說：葛氏的奇蹟演員奇斯拉克晚年是不停地抽煙、喝酒把自己弄死的，亦即，神通定力的奇蹟也無法讓他滅苦（Schechner 1997: 469-70）。這種看法跟正念動中禪對定力的說法似乎不謀而合。

這並不意味著，演員在舞台上必須進入一種類似幻覺的狀態，他在表演的時候應該失去對他周圍現實的意識，把景片視作真正的樹木等等。恰恰相反，他的意識的某一部分應該繼續不被劇本抓住，以監督他做為自己的角色的扮演者所經歷和實現的那一切。（史坦尼斯拉夫斯基 1985d: 258）

導引者進入蹲踞的姿勢，表示「**觀看**」（Watching，觀照！）的行動開始了。我們蹲踞的姿勢要保持靜肅，因此，激起相當的張力，使得我們可以察覺到每個動靜，每個人的呼吸。年紀最輕的那個同伴沉不住氣開始走動，急切地四處探望，眼神散發著好奇心和某種難以言說的光輝。有個女學員瞧了他一眼，她的目光像神鞭一般使他立刻靜止，佇立如雕像，然而，內在裡他整個軀體卻彷彿在顫抖，想弄清楚到底是怎麼回事。接下來，他開始動作，毫無猶疑——他對同個空間中的其他伙伴和導引者的**注意力，像光一般地自他源源不絕地流出，直到他開始融解，彷彿他已不再存在，抵達那動作與瞭解不復可分之境**。他在玩的這個遊戲，彷彿他一出生就已會了，或者，更恰當地說：這個遊戲透過他的身體自己湧現了出來……。

我記得那特殊的光，有某種不對，因為我想這個行動是在夜間，可是我卻瞧著他，一清二楚，我們周遭泛著一層灰色的光。可以感覺草地上的濕意。我們動作很慢，很貼近地面，而且有身體接觸——一般是不允許的，當然，這種接觸不是濫情的。我記得沉默，甚至腦中一片靜寂，對我而言，這很不尋常：話語一直要掌管一切，可是，在那片刻中，不，沒有話語，只有強烈的了

悟之感，我甚至說不出那到底是怎麼回事……。（Wolford 1996b:
44-47，黑體強調為本書作者所加）

　　所以，站在「正念」的高崗上——不管是透過第一、第二、第三
或「第四道」，「體系」或「藝乘」，如果我們真的攀上了奧修所指
說的那個「精神性計畫」的制高點——我們的確可以看到一些目前籠
罩在文字或意識型態煙霧中的路徑和景象。

　　所以，就先說到這裡[37]——我們親愛的托爾佐夫，可以麼？

[37] 請參見註 20 和 27。

從精神性探索的角度看葛羅托斯基
未完成的「藝乘」大業：

覺性如何圓滿？

　　2010 年 4 月春假前後，在各方因緣俱足之下，我用兩個星期一口氣完成了〈從「動即靜」的源頭出發回去：一個受葛羅托斯基啟發的「藝乘」研究〉這篇論文。5 月初我到臺北深坑的華藏教學園區參加泰國禪師隆波通主持的「正念動中禪」禪修活動，同時，想利用小參時間向隆波師父報告我所完成且即將發表的論文。[38] 隆波通是位覺性圓滿、已達苦滅的高僧，但是，卻沒有受過所謂的「高等教育」，不會中文，對所謂的學術論文應當也不會太有興趣。純是因為文中記述了我找回「動即靜」／「覺性」的過程，以及提到「正念動中禪」成了我們最終的救贖之道，因此，我感覺有義務報告和甚至取得許可。為了當翻譯的泰國明慧法師能夠較精確地了解我想報告的內容，前一天下午掛單之後，我即將一本論文定稿送給了法師，請他有空時翻翻看。

　　第二天午齋之後，隆波跟明慧法師走過來──隆波安靜地微笑──「隆波說你寫得很好。」明慧法師說：「我昨晚把整篇論文看完了，也跟隆波做了報告。」

　　我合掌謝謝隆波，他依然笑而不語。

　　「隆波說只有一個地方有問題，」明慧法師繼續說：「覺性如如

[38] 「隆波」為泰語音譯，意為「長老」、「師父」。隆波通（Luangpor Thong, 1939-）為「正念動中禪」創始人隆波田（Luangpor Teean, 1911-88）的嫡傳弟子，現為曼谷南來寺住持。我有幸於 2008 年 10 月於佛陀世界開始從隆波通學習「正念動中禪」，受益良多，練習至今不曾有一日或輟──這些論述的完成首先要感恩隆波平實而正確的正法教導：在舉世滔滔之中，那是多麼稀罕、珍貴啊。此外，本文初稿能夠在風雨飄搖之中，於 2012 年 5 月 26 日完成於國家藝術庭園，我要藉此腳註感謝「戲劇論述寫作」和「儀式與劇場」等課堂上李姿寬、高美瑜、林素春、翁雅芳、莊凱婷、李昱伶等博碩士班同學的同甘共苦，還有，非常重要的，謝謝許許多多隨時隨地多方惠予協助的家人、同事、同學、同修、善心人士：願此論述功德迴向一切有情眾生！

不動，但不是『不變化的』。」

「隆波說得對。謝謝隆波！」我說，心裡其實蠻高興的：這個語病被抓到了——但意思是其他都過關了？

「覺性」（*Mahasati,* Awareness）是隆波通的「正念動中禪」、印度大君（Sri Nisargadatta Maharaj）的「非二元論」和許許多多祖師大德的最高教導的關鍵字，其同義詞包括「自性」、「真如」、「實相」、「本來面目」、「存有」、「無上意識」、「純粹意識」、「太一」、「源頭」、「本質」、「本質體」、「佛性」、「神性」等等幾乎是不可言說的名相，因此，在語言的轉譯之間極容易因脈絡轉換而失真也就不足為怪了。在我的「結案報告」中，我敘說印度大君苦口婆心所教導的「覺性」，對我發揮了醍醐灌頂的振聾啟聵的功效，因此，我依照大君的說法用字將「覺性」的特性摘要為「不變的、不可說的、非二元的」，沒想到卻給隆波抓包了。（請參見表四，原刊於鍾明德 2010: 104-05）

旁觀會活的鳥	覺性	非二元性	不變的	不可說	動即靜（A＝-A）
啄食會死的鳥	意識	二元性	會變的	可說	經驗世界 （包括禪悅、法喜、狂喜）

表四：「動即靜」即不變的、不可說的、非二元的「覺性」。

由於這只是個「語病」，我並沒有將論文修改或加註，而是刻意保留這個「破綻」，一方面想累積更多的因緣再一併回覆，另一方面也很好奇：關於這個最最重要的「返聞自性」的課題，究竟還有多少人會關心、提問或糾正？從 2010 年 6 月論文刊出至今，有點令我失望：

隆波是唯一針對上述的「覺性」論述提出夠深度而有意義的質問的人
——我們所謂的「高等教育」高等到哪兒去啦？

　　從今天看來，〈從「動即靜」的源頭出發回去：一個受葛羅托斯
基啟發的「藝乘」研究〉成了「藝乘三部曲」的第一部，完成於 2010
年春。第二部曲的〈這是種出神的技術：史坦尼斯拉夫斯基和葛羅托
斯基的演員訓練之被遺忘的核心〉，也託福在 2011 年春夏之際殺青了。
在論證史、葛二氏演員訓練核心的「出神的技術」時，為了論辯上邏
輯清楚的需要，我將「藝乘」最核心但複雜的一系列問題存而不論，
亦即：葛氏所說的「藝乘」之終極目標為何？要如何做到？以及，葛
氏做到了嗎？（鍾明德 2012: 註 8 和 16）

　　葛氏的「藝乘」是這位藝術大師留給二十一世紀最重要的無形文
化資產。在過去十多年來，我廢寢忘食地藉由葛氏的教誨來工作自己，
結果真的是「深入寶山，不虛此行」。因此，在 2009 年底當我的「藝
乘」研究有了確切的初步結論之後，身不由己地，我開始了這個「藝
乘三部曲」的結案報告：目前這個〈從精神性探索的角度看葛羅托斯
基未完成的「藝乘」大業：覺性如何圓滿？〉是最後的一個文獻，它
將嘗試一改我自己和劇場藝術界的積習，從精神性探索的角度來重新
檢視葛氏一生的工作目標和行動方法，同時回答我在第二部曲中自己
答應要完成的課題。最後，作為整個「藝乘三部曲」的結尾，我將推
薦「正念動中禪」的兩個簡單但卻十分有效的實修方法——「規律的
手部動作」和「往返經行」：一方面作為史、葛二氏的「身體行動方法」
的呼應和延續，另一方面，也可說是我個人述而不做地對本書的標題
——「覺性如何圓滿？」——的熱情回應。

一、對葛羅托斯基而言，知識是一種做

　　如同我在第一、二部曲中所再三引證的，葛氏一生的創作、研究全部強調「做中學」，而不是資料的收集、文字的理解或概念的交換。在他早期的「貧窮劇場」（1959-69）時期，他即要求「創作行動需要最大量的沉默、最少量的話語。」（鍾明德 2001: 63）他所謂的「客觀戲劇」（1983-86）時期研究中的「客觀」，如同葛吉夫（G. I. Gurdjieff, 1877?-1949）所言，並不是指某個像紅色法拉利的東西的存在，而是指站在金字塔之前的人們，金字塔在他們身心上的作用幾乎都是一樣的（Slowiak and Cuesta 2007: 48-49）──因此，某個創作方法是否有效，其「客觀性」也必須在實踐中依其在表演者身上「主觀但共同的效果」而定。葛氏感興趣的是可以達成某種狀態或效果的「實用法則」，而不是抽象的知識或辯論（Grotowski 2006: 268）。到了葛氏集一生創作、研究工作之大成的「藝乘」（1986-99）時期，由於此時的研究目標已逼近於「本質」、「覺性」、「更高的連結」或「本質體」（Dunkelberg 2008: 767-69），「言語道斷」、「不落言詮」便自然成了葛氏首先必須的叮嚀：

　　　　智者會做，而不是擁有觀念或理論。真正的老師為學徒做什麼呢？他說：去做。學徒會努力想瞭解，將不知道的變成已知，以逃避去做。他想了解，事實上他只是在抗拒。他去做之後才能瞭解。他只能去做或不做。知識是一種做（doing）。（Grotowski 1997: 374）

　　「知識是一種做」對我目前撰寫的這篇學術論文至少有以下三種意義：首先，這裡所呈現的知識的主要根據是我自己的「正在做」（doing）——如同在第一部曲中所揭露的，在矮靈祭的「動即靜」體驗之後，我經歷了十年激烈的摸索、實作、鍛鍊，才終於清楚體悟了何為葛氏所說的「動即靜」、「覺性」或「本質體」。目前這篇論文的主要內容依然延續著這個「正在做」。其次，「做了才會知道」，所以，這篇論文所提出的方法、結論是否是「客觀的」，其最終的檢證方法必須是一種「做」，而不只是言詞、概念上的界定與釐清而已。在面臨「言語道斷」而又不得「不立文字」的窘境時，「正在做」是文字論述的終極救贖。最後，雖然這說起來彷彿自相矛盾：我發現「不立文字」即包含了「不」和「立文字」這 1 + 3 個字——葛氏強調閉門實修，但是，他也發表了不少談話、文字來解說他的方法（Flaszen 2010: 173）。所以，我在這篇論述的準備中採取了某種的辯證法：「正在做」的時候「不立文字」，但是，在做之前和之後，則必須仰賴語文這個強有力的工具來嚴格品管——這似乎即葛氏的銘言：「做時不疑，但之前之後要起疑。」（Laster 2011: 12）因此，為了本論文的立論和撰述，除了葛氏本人的話語之外，以下這幾本新舊書籍和博士論文提供了很大的幫忙：

（一）佛拉森的《葛羅托斯基公司》（*Grotowski & Company*, Flaszen 2010）：劇評家佛拉森是葛氏的劇場「合夥人」，對葛氏的瞭解全世界大概無人能出其右。這本書收集了從「貧窮劇場」時期之前到「藝乘」時期之後有關葛氏個人和公眾生活的各式各樣文字，對瞭解葛氏在各個時期不

足為外人道也的掙扎、辛酸、病痛和渴望甚有助益。

（二）史洛維克和桂士達合寫的《耶日·葛羅托斯基》（*Jerzy Grotowski*, Slowiak and Cuesta 2007）：這是本門徒書寫的「葛氏福音書」，同時，也是由著名出版商 Routledge 為表演實踐者和大學生所編寫的劇場教科書。雖然質樸無甚高論，但是字裡行間洋溢著對葛氏的忠實信仰。歐丁劇場的尤金諾·芭芭（Eugenio Barba）曾經對我大力讚美這本書。[39]

（三）理查茲的《實踐之心》（*Heart of Practice*, Richards 2008）：理查茲是葛氏的欽定傳人。經過葛氏近十四年的直接傳授，在葛氏過世八、九年之後，理查茲所交出的這份成績單真叫人不知如何是好——到目前為止叫人振奮的回應似乎仍然不多（Dunkelberg 2008: 804-05）。這本小書主要由 1995、1999、2004 年間不同學者專家對理查茲所做的三篇專訪和四十五張黑白照片組成。我仔細再讀了一遍之後，忍不住更傾向於鄧克柏（Kermit Dunkelberg）在他九百多頁的博士論文中所下的結論：嫡傳真的不見得比轉譯者或私淑者高明；**葛氏自己就不是哪個大師的嫡傳——他所學到的重要的東西大多數都是從書本上唸來的**。（Dunkelberg 2008: 13, Flaszen 2010: 267-68）

[39] 由於此書的重要定義、論述多已經被吸收消化於鄧克柏的《葛羅托斯基和北美劇場》（Dunkelberg 2008）這本博士論文中，因此，本論文的許多書目註多採鄧克柏，不另注出這本精實的小書。

（四）鄧克柏的《葛羅托斯基和北美劇場》（*Grotowski and North American Theatre*, Dunkelberg 2008）：作者在紐約大學教授理查·謝喜納（Richard Schechner）指導下完成的博士論文，資料蒐集豐富，議題掌握清楚，整本書的論旨對我們十分有用：跟大師關係的親疏與研究品質的良窳並不成正比（Dunkelberg 2008: 308, 815-16）。

（五）雷斯特的《葛羅托斯基的記憶之橋》（*Grotowski's Bridge Made of Memory*, Laster 2011）：另一本由謝喜納指導的紐約大學博士論文。作者是女性，波蘭人，曾經在義大利龐提德拉的「葛氏修道院」（"The Monastery at Vallicelle"）跟隨葛氏苦修。因此，雖然她對「藝乘」的討論不見得完全適當或深刻，但卻提供了許多珍貴的第一手資料與波蘭經驗。

（六）吳爾芙的《聖人的工作》（*The Occupation of the Saint*, Wolford 1996）：莉莎·安·吳爾芙（Lisa Ann Wolford）大概只可算是半個晚期的門徒，但是，她對葛氏「客觀戲劇」和「藝乘」研究的貢獻卻不成比例地大。這本在西北大學表演研究領域完成的博士論文寫得深刻、細膩、活潑，令人益發懷念這位難得卻早逝的葛氏「學者」。

　　我在這兒挑出了六本跟葛氏的終身研究相關的重要著述來做文獻分析，除了提供讀者一些有用的資訊之外，最重要的目的是經由對這

六本不同性質的論述的仔細閱讀，我檢查和確定了本論文的三大論點：

一、葛氏一生的創作、研究都是精神性的。

二、「覺性圓滿」是葛氏一生精神探索工作的終極目標。

三、「身體行動方法」則是他獨特的修行方法。

這三個結論不僅在這些琳瑯滿目的論述中得到呼應，而且，特別是第二個論旨還可以進一步澄清葛氏的話語和學者專家、門生故舊的說法。然而，再說一次，以上這些資料，以及其他相關的書籍、論文、通信、談話和網路資料，只是提供了我辯證、去誤、對話和反省的許多機會，我在這篇論文中的立論根據主要還是我自己過去十幾年來的「正在做」。此外，本論文最後並不企圖完全否定有關葛氏的「藝乘」研究的官方說法，只是想就自己受益良多的葛氏教誨，提出一種來自東方修行傳統的論述與行動，希望可以讓葛氏的研究成果再往前推進一些，再多造福一些潛心於藝術的人們。

這些論述、行動真的有用麼？對什麼人有益？會有人來看或執行它們嗎？「他們會化成鬼魂再三地回來閱讀……」──以前我身邊總是會響起齊克果陰森森的回音。很奇怪地，這些年來，取而代之的是《金剛經》上師徒之間的這段對白：

　　須菩提白佛言：「世尊！頗有眾生，得聞如是言說章句，生實信不（否）？」佛告須菩提：「莫作是說！如來滅後，後五百歲，有持戒修福者，於此章句，能生信心，以此為實。當知是人，不於一佛、二佛、三四五佛，而種善根，已於無量千萬佛所種諸

善根。聞是章句，乃至一念生淨信者——須菩提！如來悉知悉見，
是諸眾生，得如是無量福德。何以故？是諸眾生，無復我相、人
相、眾生相、壽者相，無法相，亦無非法相。何以故？是諸眾生，
若心取相，即為著我、人、眾生、壽者。若取法相，即著我、人、
眾生、壽者。何以故？若取非法相，即著我、人、眾生、壽者。
是故不應取法，不應取非法。以是義故，如來常說：汝等比丘！
知我說法，如筏喻者；法尚應捨，何況非法？」（正信希有分第六）

《金剛經》這裡所散發的不熄的信心，非常適合我們共同的「藝
乘」法門：親愛的讀者—— "You! Hypocrite lecteur! - mon semblabe -
mon frère! " [40]

二、葛氏一生的探索都是精神性的

由於葛氏被視為二十世紀最偉大的四大劇場拓荒者之一，與史坦
尼斯拉夫斯基（以下簡稱「史氏」）、布雷希特和亞陶齊名。同時，
由於葛氏在演員訓練方法上的突破創新，他也被視為最偉大的現代演
員老師史氏的繼承人（Richards 1995: 105）。這些劇場藝術上的成就使
得我們一般在介紹、討論或甚至抨擊葛氏時，都先入為主地以「葛氏

[40] 「你！虛偽的讀者！我的同類，我的弟兄！」語出波特萊爾。詩人艾略特
在《荒原》（*The Waste Land*）中曾加以引用。我自己在傳述葛氏的教誨時，
不知為何也引用了這句名言好幾次呢（鍾明德 2001：獻詞頁，123，封底頁）：
用葛氏的話語來說，應該是「你」和「讀者」必然是虛偽的，而「同類」和
「弟兄」則接近「實相」！

是個劇場人」為唯一的出發點。在這個藝乘三部曲的尾聲（coda）中，
我想嘗試一個經常在思想但卻從未認真寫出來的看法：從「葛氏是個
像瑜珈士、禪修者或求道士的修行人」角度出發，我們是否會更貼切
而清楚地看到葛氏的掙扎、突破與對全人類最有用的貢獻？事實上，
彼得‧布魯克早就指出葛氏所做的「藝乘」研究根本是個「精神性的」
計畫（Brook 1997: 383 ），而我的老師謝喜納說得更是毫不含糊：

> 葛羅托斯基終身所作所為，根本上都是精神性的。人們說
> 他「離開了劇場」，事實上是他從未「在劇場裡」。就是在他早
> 期的演出作品裡，劇場只不過是他的途徑，而非目標。（Schechner
> 1997: 462, 鍾明德 2001: 7, 另見 Dunkelberg 2008: 765-66）

　　雖然布魯克和謝喜納兩位劇場藝術大師對精神探索並不陌生，但
是，他們一生的持續貢獻多在劇場藝術方面，對葛氏精神性探索的目
標和方法著墨不多。謝喜納甚至直接告訴我他對精神性探索有力不從
心之感，雖然他早年在印度時頗受「聖母」（the Mother）青睞：他選
擇了人的知識、藝術領域，神的恩寵就看下輩子再說了（2008 年 10 月
27 日談話）。如同前述，我個人因著葛氏的教誨，過去十二年來的探
索多出入在「不可說的」、「超越性的」人類知識邊境，因此，對葛
氏的終身所作所為「根本上都是精神性的」說法特別覺得應該嚴肅對
待。同時，由於大多數的戲劇、藝術學者專家對「精神性的探索」不
感興趣或有成見，或缺乏適當的精神鍛鍊素養，因此，也很難給予葛

氏終身的精神性探索適當的評價。[41] 這個缺憾也是本論文希望能加以補足的。為了方便讀者一目了然地掌握葛氏一生的精神探索目標——從早期的「圓滿狀態」，到終極的「覺性」這個「原初和圓滿」狀態——跟葛氏一生所研發的「身體行動方法」的關係，茲將葛氏在他四大工作時期中所使用的關鍵字整理如下表所示：

	精神探索目標	身體行動方法
1. 貧窮劇場（1959-69）	圓滿狀態、身心合一（totality）、圓滿行動（total act）、神聖演員（holy actor）	減法（via negativa）： 1. 去障（eradication of blocks）、 2. 表演程式（performance score）、 3. 回到自己（personalization）
2. 類劇場（1970-78）	儆醒（vigilance）、相遇（meeting）、合一（communion）	守夜（vigil）、解除武裝（disarming oneself）、回到本質（search for the essential）
3. 溯源劇場（1976-82）	動即靜（the movement which is repose）、源頭（source）、覺醒（awakening）	溯源技術（sourcing techniques）、神秘劇（mystery play）、運行（Motions）
4. 藝乘（1986-99）	本質（essence）、本質體（body of essence）、覺性（I-I, Awareness）	儀式藝術（ritual arts）、振動歌曲（vibratory songs）、行動（Action）

表五：葛氏在四大工作時期的「精神探索目標」和「身體行動方法」（可參見Slowiak and Cuesta 2007: 56-83, 鍾明德 2001: 161-62）。

[41] 譬如英國的史氏專家 Jean Benedetti ——由於他對精神性的探索無甚興趣，導致他的西方表演史的大學教科書 *The Art of the Actor: The Essential History of Acting, from Classical Times to the Present Day*，在討論亞陶和葛氏時，充滿了錯誤的看法和不當的評價（如 Benedetti 2007: 222-32 所論）。

　　作為二十世紀的一個精神探索者，今天看來，葛氏這四大時期的研究方法相當嚴謹，成果可說豐富異常，在西方同時代的精神藝術拓荒者中大約只有葛吉夫的成就差可比擬。如果「神聖舞蹈」成了葛吉夫的招牌，那麼，葛氏的精神性遺產首先當推他獨特的「身體行動方法」。這個「方法」貫穿了他四大時期的創作探索活動，因此，讓我們從較具體可說的「身體行動方法」談起，階及那「不變的」、「不可說的」和「非二元性的」某種圓滿狀態：

　　首先，「身體行動方法」原是史氏晚年為幫助演員更有效地進入「創意狀態」而發展出來的一套表演方法，其特色是不再依賴「情感記憶」而進入角色的感情世界，而是演員只要仔細地建構角色在該情境中的身體、聲音、走位的各個細節，然後，很仔細地、合乎邏輯地執行這些行動即可活出角色來（Moore 1984: 18-19, 44-45）。葛氏在學期間即是個「史坦尼斯拉夫斯基迷」，特別醉心於史氏一生對劇場藝術的執著與不斷地探索、自我更新，譬如「演員必須有高超的精神目標」、「演員必須過有紀律的生活，注重每日的自我修養」、「劇場的排練即創作的時間與空間」和「以身體行動方法來進入角色世界」等等堅持，都成了葛氏的出發點（Dunkelberg 2008: 118-20, Richards 1995: 6）。葛氏 1959 年在波蘭南方小鎮歐柏爾自立門戶之後，經過四、五年的摸索，終於在《忠貞的王子》（1965）一劇的排練過程中，將史氏的「身體行動方法」脫胎換骨，締造了奇斯拉克這個「神聖的演員」（holy actor, total actor）的劇場奇蹟，寫出了二十世紀下半葉的劇場新頁。葛氏跟史氏的「身體行動方法」有以下兩個重大差異：

　　（一）史氏的演員使用「假使」（if），假想自己在劇中的狀況

時將會做出那些身體行動。葛氏在跟奇斯拉克工作時則完全不顧劇本，主要從演員自身的某個強烈的「身體記憶」（body-memory）出發，從而建構出一個「表演程式」（performance score）：演員在公開表演時只要執行這個表演程式即能進入某種身心合一的「圓滿狀態」（totality）——他的「表演程式」和「身體記憶」完全是他個人的，跟觀眾所看到的「忠貞的王子」的角色和劇情沒有直接關係。換句話說，史氏的演員在「角色」的設定之下去發展、執行他的「表演程式」，以圖進入最佳的表演狀態（Flaszen 2010: 108, 266）。相對地，葛氏的演員雖然仍為觀眾演出，在觀眾心目中塑造出一個「受難的王子」的形象，但是，這主要是導演的場面調度所產生的某種「蒙太奇」效果。（Grotowski 1995: 122-24, Barba 2006, Dunkelberg 2008: 112-13）奇斯拉克的「表演程式」已經完全從劇情中跳脫出來：觀眾看到的是一位受盡羞辱、折磨的王子，奇斯拉克自己走的「表演程式」只是他年輕時候快樂的一段做愛經驗（ Laster 2011: 32）——乍聽之下，這真是叫人匪夷所思！

（二）史氏的「身體行動方法」仍在為劇場中的演員和劇作家服務，讓仔細建構出來的「表演程式」可以使演員體現角色的生命，基本上仍是個藝術創作活動。奇斯拉克的「表演程式」既然跟《忠貞的王子》的劇情無關，那作用和目的何在呢？葛氏自己說這會讓演員／創作者進入某種登峰造極的「圓滿行動」（total act）：

> 圓滿行動是種卸下、剝光、揭穿、洩露和發現的行動，只能由個人自己的生命裡面創造出來。演員在這裡不應當表演，

而是要用他的身體、聲音來穿透（penetrate）他的各個經驗領域……當演員做到了，他就變成了當下的真實，不再是故事或幻影，就只是當下。演員揭露出自己……也因此發現了自己。可是他必須每次都知道如何重新發現……你眼前的這位演員，這個人，已經超越了分裂或二元性（division or duality）。這不再是表演（acting），而是因此成了行動（act，事實上，你生活中每天想要做的就是行動）。這即是圓滿行動，也就是我們為什麼要稱它為圓滿之行的原因。（Grotowski [1969]，引自 Osinski 1986: 85-86，黑體為本書作者所加）

換句話說，奇斯拉克的「表演程式」不是為了讓他演活一個角色，而是，要讓他「超越二元性」，重新發現自己。葛氏的「身體行動方法」因此已經超越了劇場和藝術創作，成了生命的圓滿實現。如此，的確可以這麼說：雖然一鳴驚人的葛氏在五年後才宣布「離開劇場」，事實上，第一個圓滿行動完成之時，演員的表演創作就已經不是為了劇場了，而是，葛氏說：「演員得到了新生——不只是一個演員，而是一個人——跟他一起，我也經歷了再生。」（Grotowski 1997: 36-37，另見 Flaszen 2010: 272, Dunkelberg 2008: 115-17）

利用「身體行動方法」來取得「新生」成了接下來葛氏和其他演員們的主要工作目標。根據歐欣茨基（Zbigniew Osinski）的看法，這就是為什麼《忠貞的王子》在 1965 年 4 月首演之後，葛氏一直要到 1969 年 2 月才能推出新作《啟示錄變相》（*Apocalypsis cum figuris*）的主要原因：他們要讓每個團員都能從自己的「身體記憶」出發，建構出自己私密的「表演程式」，從而完成「圓滿行動」（Osinski1986:

86，另見 Flaszen 2010: 275, Slowiak and Cuesta 2007: 20-21）。他們有多少人真正在這四年之間跟奇斯拉克一樣得到了「新生」？這似乎是一個大家難以回答的問題。此外，從我自己的後見之明看來，葛氏和奇斯拉克在「神聖的演員」方面的展現十分耀眼，彷彿特異功能一般叫全世界都看了折服，但是，奇斯拉克也面臨了精神探索（或者，簡稱「修行」或「求道」）路上的經典性困難：你可以完成「圓滿行動」，但是，那只是暫時的，因此，你被迫每次都必須能重新去完成你的「圓滿行動」。有沒有一種「圓滿狀態」，只要你達到了，你就一直留在那裡而不必一再地要掙扎更新？[42]

三、葛氏的開悟經驗：這種覺（ㄐㄧㄠˋ）醒就是覺（ㄐㄩㄝˊ）醒

經過了近二十年在全世界各個傳統文化領域馬不停蹄的探索，葛氏終於在 1980 年代中期以後公開宣示有一種「本質體」（body of essence）的圓滿狀態是恆常不變的——他並且以葛吉夫的照片為例來說明「本質體」的狀態就像那樣（Grotowski 1997: 378, 1998: 91）。相形之下，奇斯拉克跟他在 1964 年間所完成的重大突破，從精神探索的角度看來，則只不過是年輕的戰士在「本質與身體交融」的狀態下所綻放的「青春之花」，十分美麗動人，但是卻無法持久。1969 年 2 月推出的《啟示錄變相》是葛氏所執導的最後一個劇場作品。1970 年之

[42] 人本心理學家馬斯洛（Abraham Maslow）也曾思索過這個問題：「高峰經驗」（peak experience）是種狂喜、圓滿的開悟經驗，本身即是種神的恩寵，但是，它無法持久。因此，他想：有沒有可能有一種永遠不會退轉的「高原經驗」（plateau experience）？（Maslow 1976: vii-xv）

後，葛氏宣告「劇場死了」：「觀眾這個字已經沒有意義。」（Grotowski 1997: 215）很明顯地，葛氏對劇場、表演、創作和演出已經不再有興趣。他想探索的是：「身體行動方法」能否讓表演者／行者（Performer）進入「本質體」的狀態？他說像奇斯拉克那種「圓滿行動」的表演，很接近從「本質與身體交融」到「本質體」的過程（Grotowski 1997: 375）。

　　劇場中的觀眾對「身體行動方法」做為一種精神探索方法，一直是個很難克服的問題。於是，終 1970 年代，葛氏的探索行動都取消了「觀眾」：在「類劇場」（1970-78）活動中，只有參與者，「那些有著同樣精神追求需要的人」——他們多是來自歐美日的年輕人，而且傾向不具備任何劇場專業背景。「類劇場」沒有賣過任何一張門票，因為，這些活動並不是演出：稱之為「類劇場」乃因為「劇場」是個社會可以接受的一個活動、概念和機制。「類劇場」連工作坊的參加研習費都不收（Dunkelberg 2008: 397）。如果我們不擔心過度比喻，「類劇場」活動可說是「古魯托斯基」（"Gurutowski"，意為「托斯基上師」）在傳播「圓滿行動」的福音活動。葛氏此時最富「烏托邦精神」，據說也是他一生中最美好快樂的時光（Flaszen 2010: 264）。

　　「溯源劇場」（1976-82）比「類劇場」更接近一種精神探索活動，不僅沒有觀眾，而且，連參與者都是精挑細選出來的少數新一輩年輕的表演者（葛氏讓原來的劇場演員多忙著去發展和帶領「類劇場」活動）。葛氏帶著這些少數菁英到海地、墨西哥、印度和非洲等地去學習當地的「儀式藝術」，同時，也邀請了海地巫毒祭司、印度教鮑爾歌者、日本禪宗和尚等等傳統修行儀式專家，到葛氏在波蘭的「實驗研究機構」（1975 年時即已經把「劇場」兩個字拿掉了，Dunkelberg

2008: 445-46）當「駐村藝術家」，共同進行「溯源技術」的研發。用我們較通用的佛道教術語來說，「溯源技術」就是那種可以讓我們「還璞歸真」或「返聞自性」的身心工作方法。葛氏「溯源劇場」時期的精神性探索方法和成果可以摘要如下：

一、「溯源劇場」是個跨文化的研究，以找出各種溯源技術及其源頭；

二、在工作過程中，孤獨和沉默非常重要；

三、他找到的源頭，用他的身體／表演文化術語來說，即「動即靜」；

四、任何人如果有正確的溯源工具和使用方法，都可以回到這個源頭；

五、每個人，在理想的狀態下，都有可能且必須發展他自己的「溯源工具」；

六、這個階段的探索由於是「跨文化的」，或者說，「水平的」，因此，有其侷限，而且，時間也不夠。（鍾明德2001: 109）

這段時期可說是葛氏利用他在劇場文化界的威望，接受聯合國教科文組織和歐美文化藝術基金會的贊助，所進行的超級跨國、跨文化研究學習計畫。無論是在「田野調查」或「駐村創作」階段，某種「溯源」——亦即尋找「動即靜」、「覺性」、「開悟」、「解脫」——的努力十分明顯。葛氏個人似乎也多多少少「開悟了」：

　　這麼說吧：你在找尋「動即靜」那個源頭。你持續地找，日日夜夜，已經找了好一段時間了。你睡得很短，很淺，因為你要求自己保持警覺，可是，不管你怎樣用心、努力，什麼也沒出現。剛開始的時候，你好像很清楚這一切，可是過了一段時間，你開始猶疑了，於是，你做得更賣力，要克服那些遲疑。可是呢，依然如昔，啥事也沒發生。最後，你終於知道：什麼東西都沒發生，也不像會發生。你不知道原因何在，你只知道你完全毀了。你只想丟下自己，不管身在何處，你只想好好地睡個覺。你不需要床，不需要被單，你甚至連衣服也不要脫，很簡單，你只想丟下自己。

　　過了幾個小時，你醒了過來，感覺好像剛才在潛水一般，然後，你浮了出來。當你從那兒回來的時候，你好像還帶著一個彩色的夢的片段——在那之前，你感覺在寧靜和光輝之中：你感覺有東西從內部，好像從源頭一般流露出來。現在，你張開眼睛，想看看眼前到底是什麼東西。你看見，譬如說，一面磚牆或一個塑膠袋，可是，奇怪的是：那些磚頭和這個塑膠袋竟然充滿了生命，朗朗生輝。你聽到附近有些聲音，真正的聲音——很簡單，有人正在吵架，可是，那些爭吵聲聽起來卻那麼和諧！你感覺你所有的感覺都活了過來，但是，同時之間，你感覺彷彿每樣東西都源自某個源頭，源源不絕，好像是你把汽車裡的左右兩個方向燈都同時打開了一般，左右兩個方向燈一直閃個不停——它就在左右之間流出，從萬事萬物之中流露出來。

　　這種覺（ㄐㄧㄠˋ）醒就是覺（ㄐㄩㄝˊ）醒，差別只在一個動作：我們從小就養成了「準備上床睡覺」的習慣。我們會去找床，鋪好床，脫下外衣，撥好鬧鐘，因此，一旦我們醒來，我們已經在

想接下來該做什麼了。以這種方式，我們清除掉真正覺醒的那一刻。在我所說的這個小故事中，他醒來的時候沒有任何干擾。這個覺醒為何如此圓滿？也許，在你入睡的那一刻，你不再假裝你知道任何東西。也許，你已經失去了所有的希望。（Grotowski 1997: 267-68, 鍾明德 2001: 121-23）

但是，那個修行的古典問題依舊困擾著他：在波蘭團結工聯興起，整個東歐集團政治解體、經濟轉型的紛紛擾擾之中，「覺醒」或「圓滿」的行動如何能持續不退轉？或者，用基督教的術語來說：「新生」如何能成為「永生」？

四、葛羅托斯基找到了：我與我（I-I）與覺性圓滿

波蘭共黨當局在 1981 年 12 月 13 日宣布了戒嚴。當時正在進行「溯源劇場」駐村研習工作的葛氏有了「從容入獄」的準備，但結果又逃過了一劫。翌年葛氏著手向美國申請政治庇護，於 1982 年冬天抵達紐約，在哥倫比亞大學的戲劇研究所擔任客座教授——我自己就是在那個機遇下第一次見到他的。弟子們形容葛氏說：「他突然間變成了一個老人。」（Slowiak and Cuesta 2007: 46）1983 到 1986 年間葛氏寄居加州大學爾灣校區，進行過渡性質的「客觀戲劇」（1983-86）研究——「彷彿一棵橡樹養在禮盒中一般」。芭芭說：「一頭雄獅栽進了老鼠夾。」（Dunkelberg 2008: 715）1984 年 1 月，葛氏行年五十一歲，在他的默許之下，蜚聲國際的「波蘭劇場實驗室」在二十五週年時宣布關門打烊。從精神探索的角度看來，不管是命運的安排或個人的選

擇，這三、四年的過渡時期讓葛氏可以跟「劇場」和「波蘭」進一步切斷了臍帶，而這種「新生」的目標是「本質體」這個概念所揭示的「永生」——從發表於 1988 年前後的〈表演者〉（"Performer"）這篇「藝乘」（1986-99）時期的宣言看來，葛氏當時是頗為樂觀而有信心的。

　　許多葛氏門徒和學者專家都注意到〈表演者〉這篇文字的優雅和密意，但是，包括我自己在內，我們多多少少都還是從劇場藝術創作的角度來解讀「表演者是一種存有狀態」、「表演者是個教士，一個造橋的人」、「在表演者的道路上，他發展他的『我與我』」等種種名言。[43] 事實上，這篇長四、五頁的表白對劇場表演藝術和創作一個字都沒提到。它唯一的關心是修行的目標和抵達目標的方法、路徑。葛氏所定義的「表演者」為：

　　　　表演者（Performer，大寫）是個行動的人。他不扮演另一個人。他是行者（doer）、教士（priest）、戰士（warrior）：他在美學型類之外。（Grotowski 1997: 374）

所以，這裡所說的「表演者」是個修行人、求道者，跟演員毫無關係。

[43] 造成這種誤讀的原因，葛氏必須負相當大的責任，主要原因是為了經費開銷：只有藝術機構會提供場地、人力、金錢供葛氏進行「藝乘」研究計畫——有那個宗教、靈修團體會願意贊助一個那麼傑出但特立獨行的靈性導師呢？由這點看來，我發現葛氏的精神探索不只有夠原創，而且還孤高地怕人。此外，再囉嗦一次：若只用藝術創作或學術研究的取徑來解讀〈表演者〉一文，我保證一定會在「我與我」（I-I）這個方法、概念上觸礁（理由詳見註45）——我的解決辦法是讓藝術的歸藝術，精神的歸精神：我們必須用全然的精神性探索取徑來面對〈表演者〉！

　　其次，葛氏清楚地界定了這個「表演者／行者」的工作目標為前面數度論及的「本質體」（body of essence），並特別釐清「本質」為：

> 本質（essence），從字源學來看，乃存有（being）的問題，某種當下（be-ing）。我對本質感興趣，因其與社會因素無關，不是你從別人那兒拿來的，不來自外頭，不是學來的。……由於我們擁有的每樣東西幾乎都是社會的，本質似乎微不足道，但是，卻是我們的。（Grotowski 1997: 375）

葛氏這裡說的「本質」乃借自葛吉夫的用語，但葛氏自己特別強調他「已經穿透了這個字的文字定義」（Grotowski 1998: 89）。用中國傳統比較通用的字眼來說，這種「本質」即人生而有之的「本性」（如孟子）。由於「不是社會的」、「是我們的」，因此，也可稱之為「自性」或「佛性」（如六祖慧能）──因此，用中國佛教術語來說，葛氏此時已經能「直接照見本心」了。然而，無論稱之為「本質體」、「本質」、「本性」、「自性」或「佛性」，似乎只是在做名詞翻譯、解釋而已，因此，注重實修甚解的葛氏，在〈表演者〉中談完修行目標之後，下一段即跳到印度教修行傳統的「我與我」來尋找或印證可行的工作方法：

> 　　古書上常說：我們有兩個部份。啄食的鳥和旁觀的鳥。一隻會死，一隻會活。我們努力啄食，沈溺在時間中的生活，忘記了讓我們旁觀的那部份活下來。因此，危險的是只存在於時間之中，而無法活在時間之外。感覺到被你的另一部份（彷彿在時間之外的那部份）所注視，會有另個層面產生。有個「我與

我」（I-I）的東西。第二個我半是虛擬：它不是其他人的注視或評斷，因為它在你裡面；它彷彿是個靜止的眼光：某種沉寂的現存（presence），像彰顯萬物的恆星太陽——也就是一切。過程只能在這個「沉寂的現存」的脈絡中完成。在我們的經驗中，「我與我」從未分開，而是完滿且獨特的一個絕配。

　　在表演者的道路上——他首先在身體與本質的交融中知覺到本質，然後進行過程的工作；他發展他的「我與我」。老師的觀照現存（looking presence）有時可以做為「我與我」這個關聯的一面鏡子（此時表演者之「我」與「我」的關聯仍未暢通）。當「我與我」之間的管道已經舖設起來，老師可以消失，而表演者則繼續走向本質體；對某些人而言，本質體可能像是年老、坐在巴黎一張長板凳上的葛吉夫的照片中的那個人。從 [非洲蘇丹] Kau 部落年輕戰士的照片到葛吉夫的那張照片，就是從身體和本質交融到本質體的過程。（Grotowski 1997: 376）

每次讀到這裡——我在「藝乘第二部曲」的〈這是種出神的技術：史坦尼斯拉夫斯基和葛羅托斯基的演員訓練之被遺忘的核心〉乙文中，也曾經大聲地引用了這大段話——我都不禁替葛氏歡呼：「葛羅托斯基找到了！」他找到了「覺性」和讓覺性圓滿的「觀照」方法。葛氏說：「覺性（Awareness）意指跟語言（思考的機器）無關而跟現存（Presence，當下／神性）有關的意識。」（Grotowski 1995: 125）[44] 在這兒，「本質」

[44] "*Awareness* means the consciousness which is not linked to language（the machine for thinking）, but to Presence."

就是「覺性」，某種跟語言無關的、不可說但卻能光照一切存在的某種的沈寂的「現存」（a silent presence），亦即「我與我」中的「第二個我」（Grotowski 1998: 90, 125），亦即前述葛氏自己說已能不經由語言直接掌握的東西。他接下來指出的「必須在行動中被動，在旁觀中主動（將常習顛倒）」，也頗符合印度教修行中「觀照」（witness）的做法。然而，雖然有十來年的時間在義大利的龐提德拉小鎮閉關修行，葛氏和他的嫡傳湯瑪士‧理查茲並沒有完成「本質體」／「覺性圓滿」（total awareness）的目標——只要對比一下奇斯拉克的「神聖演員」和「圓滿行動」，我們大約就清楚「藝乘」還少了什麼了。

「藝乘」革命尚未成功的原因可以很多：一、葛氏此時身體狀況大不如前，從 1985 年開始即已得知罹患癌症，到了晚年更幾乎是每日與死神競走（Flaszen 2010: 258-59）；二、「藝乘」的主要探索方法又回到了劇場時期的「身體行動方法」：此時雖然利用海地巫毒教的「振動歌曲」來做為「表演程式」（此時稱之為 "Action"）的結構因素，但基本上仍強調從做者的身體記憶出發，焦點仍多放在身體能量的昇降循環，以致難以超越身心經驗的二元性（Grotowski 1998: 91-92）；三、葛氏門人多出身劇場的演員，對「我與我」所代表的「觀照」和「覺性」，在方法和目標上均缺乏適當的掌握（Richards 2008: 130-32, Dunkelberg 2008: 783-85, Laster 2011: 79-81, Flaszen 2010: 208-10）；[45] 四、葛氏一生都不依附任何門派，強調走自己的道路，發展自

[45] 在我涉獵過的論葛氏文字中，幾乎無人對「我與我」有貼近葛氏而適當可行的理解，因為這不是文字搬演的問題。在這裡我主要靠我自己對「覺性」的直接認知來掌握葛氏談「我與我」的用意。但是，什麼又是「覺性」（Mahasati, Awareness）？如同這個三部曲中反覆的論說：這個問題看似簡單，彷彿用

家的方法、理念、術語、招牌，因此，現成可行的「究竟之途」極可能擦身而過（Flaszen 2010: 276）；五、葛氏自己很清楚的：這種「本質體」的達成根本就像是「即身成佛」一般地可遇不可求──連葛吉夫自己似乎都尚未達到，更何況其他？[46]（Grotowski 1998: 97）

五、不熄的尾聲：正念做為藝乘

　　葛氏及其門徒達到了他所揭示的「本質體」／「覺性圓滿」目標與否，可以是門人和學者專家再進一步思索的問題。但是，就我個人的「正在做」（doing）而言，葛氏未成佛並不表示他一生在精神藝術領域上的研究成果就沒有用了。相反地，在過去十多年來我在學術上、藝術上、精神上的探索中，葛氏從「貧窮劇場」到「藝乘」的各種理

幾個定義、幾句引述或某個修行次第的傳承就可以加以回答了。事實不然，尤其是當「覺性」被視為人之「自性」和修行工作的最終目標之時──譬如六祖慧能的說法──「覺性」變成了某種超凡入聖、轉識成智之後的圓滿境界。覺性因此被印度大君（Sri Nisargadatta Maharaj）解釋成「不變的」、「不可說的」和「非二元性的」某種圓滿的知覺狀態──在我個人的實際「正在做」中，亦即葛氏在「溯源劇場」時期所宣說的「動即靜」（A=-A）。葛氏對印度大君的書 I Am That 並不陌生（Grotowski 1998: 105），因此，我在「藝乘三部曲」中的覺性論大多根據大君對「意識」與「覺性」的區分（Maharaj 1973: 28-29, 402-08，亦可參照江亦麗 1997）。此外，大乘佛教對覺性的看法也是我俯仰生息的一部份，不可能不受影響──可參考竹村牧男的《覺與空》或 Anam Thubten 的 The Magic of Awareness 等書。當然，如我在本文中一再重複的葛氏話語：「覺性」的了解是做的問題。去做才能了解。

[46] 葛氏在〈表演者〉一文中即特別強調「危機＝危險＋機會」。他說：「危險與機會相隨。不面臨危險，人不可能出類拔萃。」可是，適當的危機就像恩寵一般，不可強求（It's not found by seeking）。

念、方法和提點（請參見表五），都是最踏實、嚴謹而充滿活力的教誨，在二十世紀的藝術家中難有幾人堪與比擬，譬如以下這段順手拈來的「藝乘」當如何進行的談話：

　　如果我們尋找「藝乘」，那麼，找到一個可被重複操作的結構——也就是說，找到那個「作品」（opus）——其必要性甚至比在展演藝術中更急迫。我們無法「鍛練自己」（work on oneself，如史坦尼斯拉夫斯基所言），如果我們不在某個有結構且可被重複的東西裡頭：它有開始、中間、結尾，其中每個元素都是技術上不可或缺的，各有其邏輯上的必然性。一切由「垂直性」——由粗往細和由精微降落到身體的重濁——的角度來決定。《行動》——我們精密地建構出來的結構——就是門鑰；結構不存，一切也就枉然了。

　　因此，我們進行我們的作品——《行動》——的製作。這個作品需要每天至少工作八小時（經常耗時更多）、一星期六天、有系統地持續好幾年。作品內容涵括了歌謠、身體反應程式、原始動作範型和古老到不知出處的文字。以這種方式，我們建構出一個具體的東西，堪與表演作品媲美的一個結構，只不過這個結構的「蒙太奇位置」不在觀賞者的知覺上，而是在做者身上（Grotowski 1995: 130, 鍾明德 2001: 172）。

這是葛氏生命已經風中殘燭時的叮嚀，可是，其間閃爍的智慧和對「身體行動方法」的堅持，一方面叫我想到他跟奇斯拉克達成「神聖演員」的「圓滿行動」時，那照耀著整片黑色大海的精神之光。另一方面，

如同我將他的 "Art as vehicle" 譯成跟「小乘」、「大乘」、「金剛乘」平行的「藝乘」所示，對我個人而言，能夠散發出如此實修智慧的作者，葛氏實不愧為他在〈表演者〉中自承的表演者的「老師」，亦即，一個智者，一個僧侶，和一個戰士。

　　葛氏未完成的「本質體」／「覺性圓滿」大業，如我在這本「藝乘三部曲」的第一、二部中的報告，我在 2008 年 10 月，在泰國禪師隆波田所創的「正念動中禪」中找到了如實而圓滿的解決方案：關鍵在於覺性的培養，而非身心內在能量的轉換、昇降。（隆波田 2009, 隆波通 2012, 鍾明德 2010: 107-08, 2012: 146-47）「正念動中禪」培養覺性的兩個基本方法──「規律的手部動作」和「往返經行」──簡直就是葛氏一生所追求和仰賴的「身體行動方法」的原版，一接觸即讓我有一種回到家了的感覺。「正念動中禪」的原理似乎比葛氏的說法還要簡要，譬如隆波通──隆波田的傳人──認為「正念動中禪」可以濃縮為三個重點：

一、目的：滅苦。

二、辦法：由覺知我們的身體動作──動時知道動，靜時知道靜──我們可以培養覺性。等到覺性圓滿了，苦就滅了。

三、考核：自覺、自證、自知。（鍾明德 2012: 146-47）

真正的重點在於實作，而我依著葛氏的教誨──「做了才會知道」──手動腳行了一年多之後，有一天終於可以隨時直接照見「覺性」／「本質」（鍾明德 2010: 106-07），對方法和目標都不再有所疑惑，並從而開始了這個「藝乘三部曲」的結案報告工作。「正念動中禪」的方法

真的很簡單，但是，如同葛氏的叮嚀：其「客觀性」不在於語言、定義的理解，而在於實踐中的某種自我穿透和揭露。任何讀者努力試了都有可能知道。

為了方便讀者參考，以下謹簡單描繪一下「正念動中禪」利用身體動作培養覺性的兩種基本方法，若有需要亦請參閱 Youtube 上的影片示範（正念動中禪學會 2012）：

一、「規律的手部動作」方法：手部動作有 15 個步驟，如圖 1-15 所示。身體動靜的要領為：

1. 端正坐直，全身放鬆，頭要抬起。
2. 眼睛正視前方，自然地看。
3. 呼吸順其自然，不刻意去調整。
4. 每兩個手部動作之間，停頓約 1-2 秒鐘，覺知肢體的動與停。
5. 不要太專注，要自然、放鬆。
6. 不要默念動和停，不要數數字。
7. 一次覺知一個部位的動作。
8. 動時，知道在動；停止時，知道停止。
9. 不要靜止不動；要一直規律地動作。

二、「往返經行」的方法：

1. 經行時，原則是不要擺動雙手，將兩手攬抱於前胸或交手

於背後。

2. 在兩點之間往返行走，距離大約 10-12 步為宜。

3. 上身不要晃動。轉身時，要覺知腿部和腳部轉彎時的動作。

4. 不要走太快或太慢，自然地走。

5. 不要默念「右腳動」、「左腳動」，不要數數字。

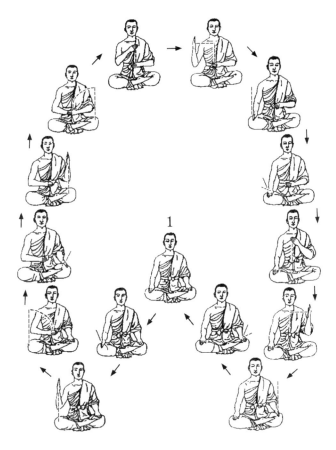

圖九：正念動中禪「規律的手部動作」方法圖解。

　　最後，隆波通關於「什麼是覺性？」以及「如何做到覺性圓滿？」的回答，也都在強調具體的方法和實做，讓我一而再、再而三地想起葛氏家風：

　　　　動中禪，規律的手部動作，每一個動作，都有特別的意義，就是讓你有覺性。開始是覺性，翻掌是覺性，提起也是覺性，從開始到最後都是覺性，每一個動作都是覺性。如果沒有覺性，表示跑掉了。十五個步驟，每一個步驟都要知道動作，有覺性，如果持續不中斷，會有十五個覺知，以這樣的方式不斷地培養覺性簡單又有效。（隆波通 2012: 11）

　　　　現在，請你手握拳頭，再放開。知道自己手在動嗎？這種知道的特性就是覺性。依照自然來說，覺性，本自俱足，但是沒有經過訓練，所以它不穩定。如果沒有訓練覺性，讓它變得穩定，它就無法對我們這個生命帶來利益。覺性是存在每個生命中清靜的本質。覺性的本質是覺知，明白清楚一切。現在我們被無明煩惱蓋住，覺性還沒有被啟發出來，當完全的打開，覺性圓滿了，就會清楚明白一切，會証悟、解脫、離苦。（隆波通 2012: 28）

Pasibutbut 是個上達天聽的工具，一架頂天立地的雅各天梯：

接著葛羅托斯基說「藝乘」

儀式〔如演唱 pasibutbut 的播種祭〕是個高度張力的時刻，某種力量被激發出來，生命於是形成節奏。表演者知道將身體脈動搭上歌曲。（生命之流必須在形式中呈現。）（Grotowski 1997: 377）

圖十：葛羅托斯基於 1985 年在紐約大學演講，旁立者為理查‧謝喜納。葛氏於 1999 年初去世，遺言之一為：「一個人能傳什麼呢？如何傳？又傳給誰呢？自傳統中繼承了東西的每一個人，都會問他自己這些問題，因為，同時之間他繼承了某種責任：將他得到的東西傳下去。」（Grotowski 1999: 12; 鍾明德攝 1985）

「藝乘」可說是波蘭戲劇大師葛羅托斯基（Jerzy Grotowski, 1933-99; 以下簡稱「葛氏」）的傳世之作：在二十世紀前仆後繼的各式各樣藝術創新之中，藝術也常常被提昇到精神的層面，譬如「絕對主義」（Suprematism）、「純粹主義」（Purism）、「風格派」（De Stijl）、康丁斯基的「藝術的精神性」、桑塔說的「沉默的藝術」和李

歐塔說的「不可言說的藝術」等等，族繁不及備載。[47]然而，在戲劇界，能夠超出傳統「為了娛樂，也為了教化」（寓教於樂）的人文精神窠臼的，卻幾乎只有葛氏一人以實際行動，將藝術提昇到一種「演出自己、身證圓滿」的精神鍛練法門的地步——他稱之為「藝乘」（Art as vehicle）——在二十世紀之後，當科學昌明使得眾神死了、物慾橫流、人心惶惶、山河變色之際，我們當真還以為藝術能夠振衰啟蔽、成為一種經世濟民的利器麼？

　　2001 年春季班，我在北藝大所開設的「非傳統戲劇方法」和「原住民歌舞儀式」課堂上，有機會從民族音樂學者吳榮順教授學習了臺灣布農族的 Pasibutbut（又稱「八部音合唱」或「祈禱小米豐收歌」），在四個聲部的交相拉扯之間，偶然達到了葛氏所說的「動即靜」境界（the movement which is repose，詳本文第五節），因此，當下體證 Pasibutbut 即為葛氏理想中的「藝乘工具」（art vehicle），如以下 2001 年 4 月 24 日在紐約所做的工作日誌所示：

[47] 1967 年，美國藝評家蘇珊·桑塔（Susan Sontag）劈頭寫道：

　　每個世代都必須為它自己重新建構「精神性」的計畫。（精神性＝立身處世的某些規劃、術語、觀念，目的在解決人生際遇中固有的、痛苦的結構性矛盾，冀望達到意識完滿，超凡入化。）在現代，藝術成了精神性計畫最活潑有力的隱喻之一。（Sontag 1967）

桑塔的這種「精神性計畫」很謹慎地避開了任何宗教色彩或超自然的泛音，卻很清楚地指出個人解脫的「精神性需要」：這是每個世代的人的生命之需，就像空氣和水一般。她在「沉默的美學」中以杜象、凱基、貝克特和葛羅托斯基等人的「沈默（貧窮）藝術」為例，說明了現代藝術如何可能指向當代人走出自我、解脫煩惱的「精神性計畫」。

　　今早六點多就醒了過來，躺在床上想到昨天下午五到七點在臺北藝廊帶光環舞者們做「太極導引＋八部音合唱＋Grotowski's藝乘」，有許多心得（notes）：⋯⋯八部音合唱是藉由聲氣相通、動靜相隨，讓全體一起融入自然之流（the River）：這種團體工作是種「心心相印」教學的好方法，可以叫「門徒」瞥見那個bisosilin（亦即「見神」，darsan），然後再經由個人工作反覆操練，以達到安住行捨，念茲在茲⋯⋯這是兩年來初步完成的第一個藝乘？

　　就我自己個人的學習、成長、經驗、判斷而言，上述的記述歷歷在目，宛然自足，但是，從教學、研究的角度來看，無論是「藝乘」、「Pasibutbut」或「Pasibutbut做為一個藝乘工具」，都還有待更周密的記述、辯證和更多人的親身驗證。因此，本文將首先論述葛氏的「藝乘」，其次界說Pasibutbut做為祭歌（神聖歌曲）的主要特色，最後再以比照和實證說明Pasibutbut成為一種藝乘工具的可能性和可能的工作方法。

　　由於「藝乘」所指常涉於「客觀記述」和「理性思辯」之外，譬如「能量的垂直昇降」或「二分之前的無我狀態」，因此，如英美文化人類學家騰佈爾（Colin Turnbull, 1924-1994）所主張的「全然投入」（total participation）或「全然奉獻出學術上的和個人的自我」（total sacrifice of the academic as well as the individual self），便是不可或缺的研究方法了（Turnbull 1990: 76）。他以自己在非洲熱帶雨林「全然投入」恩布提人的Molimo歌舞、儀式的經驗為例說：

它 [Molimo 的歌舞、儀式] 叫我情緒上同時又激動和又滿足，
亦即，那是種動態而非靜態的經驗。如此說明之後，現在，我可
以較安全地用些人類學家避之惟恐不及的文字來說：Molimo 所
帶來的精神上的圓滿程度，我一生很少遇到，有的話也只是我在
印度求學時期跟某些人在一起時的寥寥幾個特殊際遇，或者，在
其他地方某些稀罕的孤獨時刻。我在這裡特別舉出個人的省思，
有兩個理由：一、因為我們需要處理神靈（Spirit）這個概念；
當代人類學最大的弱點就是對神靈的問題束手無策。二、因為我
相信個人的成長變化是田野經驗中最根本重要和不可分割的一部
份，同時，這種個人的成長變化經驗本身也是可靠的民族誌資料，
甚至是我們評估田野工作良否的一個重要關鍵。（Turnbull 1990:
57）

因此，本文將審慎而具體地提出一些個人「全然投入」或「全然
奉獻出學術上的和個人的自我」的 Pasibutbut 工作經驗以為佐證，因為
——那也是可靠的民族誌資料[48]：「以有涯逐無涯，殆矣！」然而，當
某種「不可說」（無涯）的東西實在不得不將之化為「可說」（有涯）
時，我們寧可還是冒險說說看吧——經由反覆的辯證和驗證，期待有
一天「Pasibutbut 做為藝乘」，以及，「藝乘」，將成為藝術教學、研

[48] 盡管騰佈爾的「全然投入」對我個人有相當震耳欲聾的共鳴，我還是必須再
三警告大家和自我警告：除非您真的能夠再三砥礪自己，嚴苛地檢視自己到
了「全然奉獻出學術上的和個人的自我」的地步，否則，「個人的成長變化
經驗」是常常充滿歧義和誤導的。自我檢視的試金石之一為：如果可以不用
它而依然可以說清楚，那就不要用它。

究上一個客觀、具體且有跡可尋的教法。

一、「藝乘」像一個昇降籃

「藝乘」跟時下流行的「藝術」像是一對孿生兄弟，表面上幾乎難以區別，可是卻是兩個獨立的個體，在動機、做法和所期望的結果上，兩者幾乎是南轅北轍。從歷史上來說，「藝乘」似乎是個新生兒，是二十世紀後半葉波蘭戲劇家葛氏針對當代社會、文化研發出來的一個「藝類」或「異類」，但是，如同葛氏的死黨彼德‧布魯克（Peter Brook）在 1987 年的一個談話中所言：

> 對我來說，葛羅托斯基好像在顯示某個存在於過去，但卻在幾個世紀以來被忘記了的東西。他要我們看見的那個東西是：**表演藝術是讓人們進入另一個知覺層面的乘具之一**。（Brook 1997: 381）

「藝乘」這個名稱即源自這個談話。因此，如布魯克所言，「藝乘」應當老早就已存在，比「現代藝術」──亦即我們今天所主要瞭解的「藝術」──要早，甚至在所有被稱為「藝術」的東西出現之前，「藝乘」即已存在。以劇場藝術為例，葛氏即曾說過：「儀式墮落即成為秀（show，亦即，表演藝術）」（Grotowski 1997: 376），而「藝乘」則是種儀式性的藝術（ritual arts, Grotowski 1995: 122），不只是要強調藝術中的儀式性功能──譬如欣賞悲劇可以得到某種「淨滌」（*catharsis*）作用──而是幾乎要將當代所流行的「藝術」全盤顛

覆，返璞歸真，將「藝術」還原成為當代人安身立命的一種「藝乘」：**如果儀式墮落而成為秀，那麼，「藝乘」就是要把秀再生為「儀式」。**

　　由秀再生的「儀式」，既非初民的儀式，亦非當代流行的「藝術」，因此，葛氏接受布魯克的講法，將之稱為 Art as vehicle，直譯應為「藝術做為一種交通工具／乘具」。我在 1990 年代末期，幾度斟酌，最後還是決定承襲佛教術語如「小乘」（lesser vehicle）、「大乘」（major vehicle），將 Art as vehicle 譯為「藝乘」（「乘」讀音為ㄕㄥˋ）——從葛氏的終身創作、探索、貢獻來看，這是頗為貼切的一個譯名：他一生都在摸索「表演藝術是讓人們進入另一個知覺層面的乘具之一」的可能性（以上詳見本人在《神聖的藝術》一書中的記述、註解，特別是 pp. 5-7, 26-27, 158-63，無法在此一一辯證）。我當時猶豫的原因，主要是擔心佛學專家可能會覺得「藝乘」這個名字未免太托大了，可是，經探詢幾位行者的意見之後，發現大家還頗能接受「藝乘」，其中有位女菩薩還說：

　　　　給佛教界一點刺激也好。佛教界人士想到藝術，除了蓋房子、畫佛像、用歌舞來弘法的表面工作之外，幾乎沒什麼人認真想過：藝術——不管是像弘一大師寫字或像日本禪僧做畫——藝術創作本身也是身、語、意鍛練的八萬四千法門之一呢。在今天的功利社會，學校裡幾乎已經把「精神教育」連同「國父遺教」、「公民與道德」一起掏空了，唯一剩下跟精神教育沾得點邊的，大約就是藝術文化了。用藝術來鍛練自己、隨緣渡化——也就是「藝乘」——應該是蠻契機的。

　　利用「藝術教育」的機緣，移花接木地將「藝術」化為「藝乘」，事實上並沒有想像的簡單，雖然二者表面上十分相似，在許多方面甚至有點重疊或互補現象（譬如二者都可能達到「淨滌」的效果，或者，在技術層面上，二者大同小異，也多可以互通有無），但是，其工作對象、方法、重點和預期的成果，卻存在著以下微妙而難以跨越的鴻溝，如下表所示：

	藝乘（Art as vehicle）	藝術（Art as presentation）
1.工作對象	主要為了做者	主要為了觀眾
2.工作方法	第二方法（減法）	第一方法（加法）
3.工作重點	垂直性（能量的昇降）	水平性（能量的交融）
4.預期成果	回到二分之前的無我狀態	自我表達和自我實現

表六：「藝乘」與「藝術」的對照表。

　　首先，在工作對象方面，以劇場中的展演為例：對劇場演員而言，他的演出作品主要是為了觀眾，因此，他的每一個聲音、動作的編排、執行都要能有效地投射到觀眾身上，解除觀眾的武裝，將觀眾帶進他所創作的世界之中——觀眾是表演藝術的服務對象。相反的，「藝乘」的所有工作，包括最後結晶出來的一個「作品」（opus），都只是為了做者（doer / performer）自己的鍛練提昇。葛氏將劇場藝術作品比喻為電梯，將藝乘作品比喻為那種自己坐在籃子裡面、自己拉動纜繩來昇降自己的昇降籃：戲劇演員集體性地製做出一部他們自己的電梯，並負責開動電梯把觀眾載上載下；藝乘表演者的任務則是打造一個能夠自己力有所及地自由上下的昇降籃。

　　其次，在工作方法方面，藝術側重在所有可說的、可教的，亦即，能夠在藝術科系裡教學的東西，並且透過各種技法的反覆練習，成為一個有專業素養的藝術家──葛氏稱之為「第一技術」。相對地，藝乘行者除了要能掌握「第一技術」之外，更必須「能夠釋放自己內在的『精神』能量」，進入到「動即靜」的合一狀態，葛氏稱之為「第二技術」。我曾經在《舞道》一書中，以臺灣當代編舞家劉紹爐為例，粗淺地闡釋了「第一方法」和「第二方法」的異同，有興趣者可以參考（鍾明德 1999），在這裡特別值得一提的是：「第一方法」像是「加法」（accumulation），你一直累積各種技巧、知識、經驗，終於成為一位「文武崑亂不擋」的全能演員；「第二方法」較像是「減法」（via negativa）──除了累積各種技巧、知識、經驗之外，更進一步則要求能夠去除掉這些技巧、知識、經驗的障礙，以便成就一種「無藝之藝」的完全演員（total actor，葛氏亦稱之為「神聖演員」）。

　　第三方面，在工作重點上，「藝乘」的主要課題是「垂直性」：「做者操控著昇降籃的繩索，將自己往上拉到更精微的能量，再藉著這股能量下降到本能性的身體」（Grotowski 1995: 125）。這種「能量的轉換」通常並不是一般藝術教學上的重點。以歌唱為例，聲樂家通常在詮釋一首歌曲時，較著重於該首曲子的旋律、和聲、字音、詞義、作曲家的時代背景和個人主觀的情緒、見識，目的主要是為了打動聽眾；相反的，藝乘表演者則較著重於歌曲旋律內部所有的振動（vibration，特別是跟音色有關者），以及這些振動跟歌者自己身體脈動的關係。換句話說：表演者利用歌曲特殊的振動來導引自己身體的脈動，讓自己內在的能量隨著歌曲的特殊振動上昇、下降，終於達到「只有歌在進行而歌者消失了」的化境──很顯然的，這種歌唱的重點並不是為

了與聽者的「水乳交融」。

因此，最後一點，藝乘和藝術工作所預期的成果是很不一樣的：如歌唱這個例子所示，前者是要讓做者「回到二分之前的無我狀態」（譬如「動即靜」或「做者消失了」），後者則是讓歌唱家淋漓盡致地表達自己、發揮自己，並從而在觀眾的感動、共鳴中實現自己藝術才華的使命——唱者無論如何忘我地投入，他並沒有意圖要去除自我——他的自我一直在那裡，並在演唱結束之後因領受熱烈的掌聲安可而更飽滿亮麗。

綜上所述，葛氏終身所研發的「**藝乘**」**乃是利用藝術創作及其作品做為鍛練自己的一個乘具，像昇降籃一般，讓自己的內在能量能夠自由上下，目的在讓做者因此能回到二分之前的無我狀態。**葛氏是個強調具體行動的「行者」，因此，在簡略指出「藝乘」與「藝術」的差別之後，他立刻叮嚀每一個「藝乘」做者必須開始打造一架自己的「雅各天梯」，做為自己內在能量轉換的工具：

> 做為「藝乘」核心的「能量的垂直昇降」，可以用雅各天梯（Jacob's ladder）來做個比方。《聖經》上說雅各把頭枕在石頭上睡著之後，看見了一個異象：一架頂天立地的巨大梯子。他同時發覺梯級上滿是上下流動的靈力——或者說：天使。
>
> 是的，製做一架雅各天梯是「藝乘」很重要的工作。但是，這架天梯要能讓天使上天下地，則每個梯級、環節均必須製作精良。否則，這架巨大的梯子會垮掉。關鍵在於製作人的手藝，每個細節的品質，動作和節奏的性質，以及各項元素的秩序——從技藝的角度來看，這些層面均必須無懈可擊。然而，屢試不爽的

是：如果有人想在藝術裡找到他的雅各天梯，他通常會幻想這是
個輕易或甚至愉快的工作：只要有心就夠了。於是，他去追求一
些不清不楚的東西，好像所謂的心靈雞湯——似乎只要把自己泡
進自己的幻想妄念之中就夠了。我再重複：製做雅各天梯必須手
藝精良；你的手藝必須有一定的信譽。（Grotowski 1995: 126）

是的，「雅各天梯」是個非常典雅的比喻，做梯子的手藝真的非
常重要，但是，對一個現代演員或藝術工作者而言——他實際上該如
何開始、如何進行呢？葛氏認為首先要做出一個類似歌舞、戲劇表演
作品的「行動」（Action）：

　　如果我們尋找「藝乘」，那麼，找到一個可被重複操作的
結構——也就是說，找到那個「作品」（*opus*）——其必要性
甚至比在展演藝術中更急迫。我們無法「鍛練自己」（work on
oneself，如史坦尼斯拉夫斯基所言；這個口號中文一般譯為「自
我修養」），如果我們不在某個有結構且可被重複的東西裡頭：
它有開始、中間、結尾，其中每個元素都是技術上不可或缺的，
各有其邏輯上的必然性。一切由「垂直性」——由粗往細和由精
微降落到身體的重濁——的角度來決定。《行動》——我們精密
地建構出來的結構——就是門鑰；結構不存，一切也就枉然了。
　　因此，我們進行我們的作品——《行動》——的製作。這個
作品需要每天至少工作八小時（經常耗時更多）、一星期六天、
有系統地持續好幾年。作品內容涵括了歌謠、身體反應程式、原
始動作範型、和古老到不知出處的文字。以這種方式，我們建構

出一個具體的東西，堪與表演作品媲美的一個結構，只不過這個
結構的「蒙太奇位置」[形成意義的那個點]不在觀賞者的知覺上，
而是在做者身上。（Grotowski 1995: 130）

——也許，每個人真的都必須每天工作八到十二小時、一星期六天、
有系統地持續好幾年來完成自己的「雅各天梯」——與此同時，我們
有否可能嘗試點較容易上手的東西？對跟布農族同島共濟的臺灣子民
而言，Pasibutbut 也許就是上天賜給我們的一個現成的藝乘工具——布
農族的祖先們一個、一個梯級，鬼斧神工地建造完成的「雅各天梯」：

（一）Pasibutbut 正是一個「有結構且可被重複的東西」；
（二）Pasibutbut「有開始、中間、結尾，其中每個元素都是技術
　　　上不可或缺的，各有其邏輯上的必然性」；
（三）如我個人的演唱經驗和訪談所示：Pasibutbut 的確一切由「垂
　　　直性」的角度（譬如：「上達天聽」）來決定其儀式結構、
　　　禁忌和合唱的進行。

　　本篇論文將在以下三節仔細論證以上的特徵，其主要目的即期望
藉由把目前很「藝術」的 Pasibutbut 脫胎換骨，還原成為一個藝乘工
具，讓 Pasibutbut 仍然能帶領我們繼續上天入地，達到內無所得、外無
所求的化境。排灣族歌者 Reis 曾經在 2000 年跟優劇團一起到義大利龐
提德拉「見證」了葛氏所研發的「藝乘」工具：《行動》（Action，詳
Wolford 1997）。她簡潔地結論說：

　　　葛氏「藝乘」所要發展的乘具，臺灣原住民的祭歌就是；葛
氏自己的 Action，說真的，很難讓「見證者」也能跟著「表演者
／行者」一起進入那種天人合一或無我的狀態。在那次「表演」
中我甚至懷疑那些做 Action 的人是否也進入了那種人我不分的狀
態。當然，我們不應該期望那些 Action 的表演者／行者，每次做
Action 都能達到葛氏的理想，但是，我還是覺得我們自己的祭歌
要有效得多了。但是，由於「現代化」的影響，臺灣原住民的祭
歌也很難達到它們原本應當達到的目標：藉著唱歌回到祖靈的懷
抱──也許，這就是我們可以從葛氏的「藝乘」得到啟發，並且
在當代完成復興我們的文化，發揚我們的祭儀以貢獻當代世界的
一個任務。（Rs 2004）

──關於將 Pasibutbut 熔鑄成一個藝乘工具，在這裡可以直接指出的
是：直到四、五十年前，布農族的許多人每年依然利用這個結構嚴謹
的 Pasibutbut，很自然地階及神明、下通造化呢！

二、Pasibutbut 原是個上達天聽的儀式中的聖歌

　　布農族人的 Pasibutbut──漢名「八部音合唱」、「祈禱小米豐收
歌」或「初種小米之歌」等──可說是最早蜚聲國際的一首臺灣原住
民歌曲，以下這段軼事幾乎所有關心臺灣文化的人士都耳熟能詳：日
本民族音樂學者黑澤隆朝於 1943 年 3 月 25 日，在現在的台東縣海端
鄉崁頂村採錄了布農族人的 Pasibutbut 這首祭歌。1951 年，黑澤隆潮
將 Pasibutbut 等的錄音資料和詳細解說，寄贈給巴黎的聯合國教科文組

織（UNESCO）總部，以及倫敦的國際民俗音樂學會（IFMC）。1953年，黑澤隆朝更在法國發表有關布農族弓琴的論文，連帶的讓 Pasibutbut 受到國際民族音樂學界的注意。（許常惠 1988）

　　臺灣的民族音樂學家們從呂炳川到吳榮順，多對布農族的歌謠做過或廣泛或長期的研究。尤其，後來者居上，吳榮順一方面研讀前人的論述，一方面反覆走訪布農族的三、四十個部落，對布農族近三十年來的音樂文化可謂瞭如指掌：他的碩士論文《布農族傳統歌謠與祈禱小米豐收歌的研究》和博士論文 *Le chant du pasi but but chez les Bunun de Taiwan: une polyphonie sous forme de destruction et de recreation* 都聚焦在 Pasibutbut 上頭，因此，以下有關 Pasibutbut 的記述，可說大部份都在參照吳榮順二十幾年來對布農族音樂的研究，小部份則根據我自己的田野訪談和工作日誌。

　　首先，很駭人的一個事實是：就在黑澤隆朝做完錄音之後不久，在臺灣光復之後，由於基督教和資本主義勢力的入侵，布農族人漸漸地放棄了傳統祭儀，同時，也忘卻了傳統祭歌，如呂炳川寫道：

> 　　這首歌 [Pasibutbut] 是布農族最重要的祭典，是在粟播種之祭典中所唱的歌，在世界自然民族間沒有類似這種特殊唱法，但是他們已逐漸忘卻傳統歌謠，而漸次走上消滅一途的今天，能唱這首歌的人已經很少很少。只有少數幾個老人們憑著記憶唱出而已，因為這首歌需要 9 至 12 人的成員，所以，在一村內想要集合這麼多的演唱者，委實不易……（呂炳川 1982: 65）

吳榮順在 1988 年也寫道：

在他們完全放棄傳統宗教祭儀之後，有的聚落已經在臺灣光復後，不曾再唱過 Pasibutbut，即使在當年（1943）黑澤隆朝首次採錄到 Pasibutbut 的里壠山社（今台東縣海端鄉崁頂村），作者首次於 76 [1987] 年 7 月再度到此地做田野調查工作時，他們說已經有二十幾年不曾唱過 Pasibutbut，更遑論祭儀的舉行。（吳榮順 1988: 293）

由於 Pasibutbut 深受學界的重視和鼓勵，在 1988 年前後吳榮順做田調時，整個布農族大約有十二個村落仍然或重新學會唱 Pasibutbut，然而，此時傳唱的 Pasibutbut 多已經變成「藝術歌曲」了：「過去儀式的禁忌及繁瑣的儀式過程，都已蕩然無存」（吳榮順 1988: 294）——用葛氏的話來說即：儀式墮落即成為藝術！

Pasibutbut 原屬於布農族種植小米的一系列祭儀中的一首祭歌，流傳於郡社群和巒社群的布農部落。由於小米的收成關係到布農族群部落和個人的興衰，因此，族人在演唱這首「祈禱小米豐收歌」時均抱持著戒慎恐懼的心態，有許多規矩禁忌必須嚴格遵循，譬如 Pasibutbut 平時不能唱、不能練習，女人不能唱，而參加戶外祭儀演唱的男人必須品行端正、身體健康、狩獵順利和過去一年內家中無重大不幸事件等等。

布農族人的小米生產時間，以東埔社為例，約在陽曆 12 月到 2 月間播種，3 月除草，7 月收穫；播種祭在 1 月，除草祭在 3 月，Pasibutbut 的演唱多在播種祭和除草祭之間（黃應貴 1983；可參照余錦虎、歐陽玉 2002）。以往演唱 Pasibutbut 的日子都在滿月或接近滿月的時候——確切的日子則由主祭決定。在播種小米之前第一次演唱

Pasibutbut時，主祭會首先選好「種粟」和大約八名「聖潔」的成年男子。
在祭日前夕，這些男子必須集體住在主祭家中，禁絕女色，也不可喝
酒、吃甜食或其他刺激物品。第二天早上，主祭帶領這群壯丁走到戶
外，以「種粟」為中心，大家手搭在隔鄰男子的背後，圍成一個圓圈，
由主祭首先發出一個"U"的低音，其他人分成兩部或三部，依照祖
先流傳下來的演唱方式開始一輪一輪地應和或爬昇，同時，整個圓圈
緩緩地以逆時鐘方向轉動（演唱方式的音樂部份詳見下節），最終目
的在於大家能夠齊心協力地唱出最圓滿和諧的聲音——布農族人稱之
為 bisosilin：當天神（dehanin）聽見了 bisosilin，就會從天上賜福布農
族，保佑他們今年的小米順利豐收。這個戶外部落版的 Pasibutbut 儀式
之後，接著是室內家庭版的小米播種儀式：每個家族將分得的「種粟」
摻在自己預備的小米種子中，由家中的成年男子如同戶外部落版全部
再唱／做一次。這兩個 Pasibutbut 禱祝做完之後，才能開始播種。（以
上詳見吳榮順 1988, 2002）值得注意的是：這個儀式的禁忌、儀軌和演
唱方式各部落幾乎都不一樣，而且，雖然每個布農部落都有播種祭，
但是，不是每個部落都會唱 Pasibutbut。

　　在一個部落的興衰有賴小米的收成，而小米收成又必須仰賴上天
風調雨順的時日，布農族人做 Pasibutbut 儀式的戰戰兢兢是很可以瞭解
的：唱 Pasibutbut 絕對不只是賞心悅耳的歌唱藝術而已——歌唱是一種
上達天聽的「工作」[49]——唱得好或不好跟整個聚落許多人的生死存亡

[49] 布農族人的 bisosilin 的說法很接近英美文化人類學家騰佈爾所記述的「森林
　　人」（the Forest People）——非洲熱帶雨林中的恩布提人（Mubti）——的
　　molimo 歌曲、儀式、「完美之音」和 "ékimi"：

有關。沒有人敢掉以輕心，也沒有人會對那些禁忌視若罔聞。合唱的

　　最嚴厲的批評乃針對那些沒有用心全力歌唱的人。歌唱得好或不好似乎沒啥關係，如他們所說的：只有當歌唱是種工作（work）的時候，音樂才會真正的好（有治療作用）。目前這個 molimo 的歌唱工作乃是為了治療芭蕾老太太（Balekimito）的死亡所帶來的後遺症，而芭蕾是那麼的老，她人又那麼的好，因此，我們必須用心全力「工作」才能止痛療傷。「工作」直指療效，非關音準或節奏的完美。

　　同樣地，我之前所看到、感受到的那些表面的衝突，譬如介乎男與女、老與少、村莊與森林之間的對立，都是「工作」的一部份。現在，這些衝突每天都會浮現，但卻是發生在日益有意識的或甚至排練過的歌舞之中——我們也許可以稱這種表演為儀式。我所使用的「儀式」這個字眼含有基本的宗教意味，而宗教的本質在於「神靈」（Spirit）——某種超越理性、無法界定和不可言說的真實——其真實就像物質世界對我們許多人而言是唯一的真實一般。恩布提人認為那些不認識神靈的人，只不過是忘記（或從不知道）如何接近神靈罷了：「他們不知道如何唱歌。」其他文化有接觸神靈的其他各種方法，但是對恩布提人而言，歌乃入神的上道。

　　Molimo 歌曲讓參差不齊的東西變得和諧一致，水火不容的變成水乳交融，此時，甚至讓恩布提人最尋常的一些行為也微妙地產生了變化。我不知道這些變化是有意識地促成的或不知不覺之間形塑出來的，無論如何，當下的情緒如何，行動就會與之密切配合，強有力地將傷痛發洩出來。情結發散之後並未留下空虛，而是留下空間給另一個完全對立的情緒，而後者也是經由類似的表演來加以宣洩。這個過程反覆再三，彷彿追求那種完美之音（the perfect sound——有療效的，據說將帶給 Molimo 生命的聲音）一般地毫無止境，夜復一夜地反覆進行。最後，當他們找到完美之音的瞬間，那也就是圓滿（the perfect mood）的時刻：所有社會的、精神的、心智的、身體的、音樂上的不和諧、不整齊、不搭調等等全都消失了。在這圓滿的片刻，恩布提人的 ékimi 理想沐浴著整個世界，讓萬事萬物「變好」——用他們自己的話來說：當那個瞬間浮現時，所有現存的萬事萬物都是好的，否則它們就根本不會、不可能存在。（Turnbull 1990: 71-72）

　　布農族人的 bisosilin 應當也是種和諧的聲音和和諧圓滿的狀態——一種完全消除了之前的、多元的「二元對立」狀態之後所達到「圓滿時刻」（the moment of the perfect mood）！

藝術因此跟小米種植的工作、社會、文化緊密地結合在一起，甚至沒有人曾經想像過唱 Pasibutbut 有一天會獨立成為一種「藝術」！

然而，自從 1930 年代日本政府鼓勵布農族人改種水稻，再加上 1950 年代之後，臺灣開始工業化、經濟起飛，就是高山地區的布農部落也幾乎完全放棄了小米的種植（黃應貴 1982），而同時強勢的基督教信仰又摧枯拉朽似地掃過倉皇應變的「異教」神靈及其祭祀、威儀（黃應貴 1983）──在這種新的生態、經濟、宗教氛圍中，如果繼續做／唱 Pasibutbut 儀式而希冀達到 bisosilin 以邀天寵，那才真的是褻瀆了。

但是，由於近十幾年來原住民主體意識抬頭，再加上「社區總體營造」和「文化創意產業」等論述的推波助瀾，Pasibutbut 幾乎是跟布農族有關的地方觀光產業發展和原住民文化藝術保存推廣上，不可或缺的一道珍饈。前者如臺東縣延平鄉「布農部落」的原住民歌舞表演秀，遊客幾乎每天都可以聽到 Pasibutbut 的演唱；後者如「原舞者」國內外巡迴演出《誰在山上放槍》（2000），以及最近臺東縣霧鹿「布農山地傳統音樂團」，搭配《那天我的大提琴沉默了》紀錄片的播映，前往英國的巡迴演出。不管是布農族人自己的文化保存或推廣，或者是跨族群的文化創意產業，Pasibutbut 都只是被當成一首保證叫座的傳統歌謠來演唱──離開了小米種植的土地、經濟、生命、文化脈絡，Pasibutbut 真的成了跟「葛利果頌歌」一樣神聖、藝術、悅耳而感人至深的一首傳統歌曲了？盡管布農族各部落所傳承、衍化的 Pasibutbut，在演唱人數、聲部配置、歌唱的進行、和聲音程的變化和演唱時間長短等方面，都各具特色，無有統一或標準的定本，但是，上述這種脫離傳統小米祭祀文化而進入現代藝術文化的演唱脈絡則幾乎同出一轍。

Pasibutbut 從上達天聽的神聖工具轉型為現代人的藝術文化珍品，這條不歸路就像小米已經成了經濟作物、副食點心或懷舊商品一般地「天命難違」了？

　　「藝乘」可能是個叫 Pasibutbut 開展另一個春天的利器——但是，現在，讓我們首先弄清楚 Pasibutbut 的現狀：作為「藝術」的 Pasibutbut 究竟是如何被演唱的呢？

圖十一：南投縣信義鄉明德部落的布農族人在社區活動中心
為訪客演唱 Pasibutbut。（鍾明德攝 2004）

三、Pasibutbut 做為一個傳統祭歌的演唱方式和主要特色

　　首先，我們當然必須謹記：目前依然在傳唱或新學會唱做 Pasibutbut 的十幾個布農部落中，Pasibutbut 並無統一的定本或標準的

演唱方式。吳榮順傾向於使用南投縣信義鄉的明德部落做為主要分析對象，因為明德部落是一個最接近其布農祖先原住地的一個會唱Pasibutbut的部落，其Pasibutbut的演唱較接近布農族人複音進行的演唱模式與傳說（吳榮順2002）。本文自然同意以明德部落的版本，做為以後申論、行動的出發點——因為，從「藝乘」的觀點來看：只要那個古老的祭歌的確是從遠古的祖先一路口傳心授下來，從一個生命傳給另一個生命以至今天，都是我們打造「雅各天梯」最好的素材。以下是吳榮順根據1988年所做的一次較理想的錄音所做的記譜和描述：

　　明德部落演唱的祈禱小米豐收歌，原則上是以8位成年的男子來演唱。這8名男子分成四個聲部，分別為：（1）第一聲部（3名）—— mahosngas（最高音）。（2）第二聲部（1名）—— maanda（次高音）。（3）第三聲部（2名）—— mabonbon（中音）。（4）第四聲部（2名）—— lanisnis（低音）。歌詞完全是以無意義的母音來演唱，四聲部所使用的母音分別是：「o」、「e」、「e」、「i」。演唱時8位男子從頭到尾都是手環著手，圍成一個圓圈，緩步以逆時鐘的方向來進行，直到演唱完畢才昂首看天停下腳步。至於四個聲部複音進行的模式，可以分成毫不間斷的四個階段。

　　（1）第一個階段：首先由第一聲部 mahosngas 的第1位歌者，在適當的音高上（si-fa'）以母音「o」來發音，4秒鐘之後，再由第一聲部的第2位歌者接續同樣的音高，接著第一聲部的另2位歌者又再以同一音來演唱，此後到整首歌曲結束，第一聲部都不能間斷。等到第一聲部在同一音高演唱到約14秒時，擔任

第二聲部的 maanda（次高音），就在第一聲部的下方小三度的音高上，以含有喉聲的母音「e」來演唱。在其演唱了 8 秒鐘之後，擔任第三聲部的 2 位歌者，馬上在第二聲部的下方大二度之下，以同樣的母音「e」來演唱；在此同時，第一聲部馬上以近乎「小於半音」的音程，往上拉抬而延續上升的音高。當第三聲部演唱到 10 秒之後停下，由擔任第四聲部的 2 位 lanisnis 歌者，在第三聲部的下方大二度音高上，以母音「i」來演唱；此時第一聲部又再以近乎「小於半音」的音程，往上拉抬而延續上升的音高。演唱至此，每個聲部都演唱了一圈，而第一聲部與第四聲部之間形成的縱向和聲，約為「增五度」。

（2）第二個階段：「增五度」音響對於布農族人來說，是「太多」、「太滿」，因此必須「破壞」前面的複音結構，再「重建」更新、更高的複音模式。就在第二聲部又重新在第一聲部的下方小三度上出來之後，四個聲部又再依前面第一階段的複音模式，不斷的「再破壞」、「再重建」。

（3）第三個階段：到了第五次「重建」時，第一聲部的第 2 位歌者忽然像偏離軌道的聲部一樣，會以上、下行四度的音程，來傳呼其他的歌者，要大家注意：「還有再一次的進行模式就要結束了」，族人稱此為「*lacini*」。

（4）第四個階段：到了第六次，也就是最後一次時，原先第三聲部需在第二聲部下方大二度出現的方式，在此第三聲部的演唱者會略為壓縮演唱的音程為「下方小二度」，第四聲部亦同。到最後，整個複音是在第一聲部與第四聲部延長的「完全五度」下，結束了整個 Pasibutbut，族人稱後 [者] 的音響為「*bisosilin*」，

　　這也是布農族的天神（dehanin）最喜歡的音響。（吳榮順 2002）

　　對音樂不是那麼在行的藝術工作者而言，上述的描述可能多少有點但知其意、不聞其聲的困難：最好的方式是參加個「Pasibutbut 演唱工作坊」，花個一、兩個小時一唱就了然於心了。其次，可參考市面上的各種 Pasibutbut 錄音，特別是風潮唱片的《布農族之歌》（「臺灣原住民音樂紀實系列 1」──吳榮順 1988 年在明德部落的錄音，亦即，本論文的敘述、分析所依據的 Pasibutbut 聲音資料；請參閱吳榮順 1992）。就以上這個描述來說，從「藝乘」的角度來看，以下六點似乎有待更多的「全然投入」來加以補充：

　　（一）Pasibutbut 是播種儀式的一部份，不是一首獨立的歌曲：除了禁忌、儀軌之外，就是在演唱時，演唱者不只在唱而已，他們同時必須很自發地一起做逆時針的轉圈動作，但是，這種轉動跟歌唱如何搭配呢？葛氏說表演者必須將身體的脈動搭上歌曲的振動：「身體中流動的脈動即唱出歌曲的力量」──身體的移動（可見的脈動）顯然有待進一步的記述和反省，才能幫助我們瞭解 Pasibutbut 的演唱方式和其最終目標 Bisosilin 之間的關係。

　　（二）在演唱 Pasibutbut 時，演唱者不只是要努力唱好自己的聲部而已，可能是更重要的：他們從頭到尾都必須聳耳諦聽其他人的發聲（包括音色）和變化。民族音樂學者常就有聲資料來做分析，因此，只聽到唱出來的部份，聽的部份可能就永遠沒法輸進聲譜儀去做分析了。從「沉默的美學」或「神聖的藝術」的角度來看，無聲部份的重

要性可能更勝過有聲——用八、九〇年代流行的「解構主義」學說來說：字裡行間的空白可能比文字話語還更大聲！

（三）傳統進行 Pasibutbut 儀式的演唱者，他們經過一個夜晚的「齋戒沐浴」等等，在實際演唱時，他們的身心狀態如何？他們在努力唱出 Bisosilin 之後，他們的主觀狀態是什麼呢？如果沒有唱到 Bisosilin，他們又會如何反應？至少，他們的檢討改進總該被列入記錄吧？Pasibutbut 原來並不只是一首「合唱曲」，而是一個小米播種儀式的一部份——重要的不只是合唱，而是合唱這個動作所能完成的東西：歌者是否被轉化（transformed）或傳送（transferred）到了另一個地方——Bisosilin，或者，布魯克所說的「另一個知覺層面」？

（四）在小米播種前夕在祭屋前或自己家裡演唱 Pasibutbut，跟在社區活動中心或國家劇院舞台上演唱同一首「歌曲」，究竟有什麼東西不一樣？他們現在是唱給誰聽呢？吳榮順半開玩笑地說：「明德部落唱給臺灣的學者專家和愛樂者聽；霧鹿部落唱給外國人聽。」（吳榮順 2004b）——聽起來真的有點現實的無奈！他們是否依然能夠做到 Bisosilin？如果唱到 Bisosilin，他們是否還是感覺得到天神的眷顧？

（五）今天，如果 Pasibutbut 已經不再是小米播種儀式的一部份，那麼，作為「藝術」的 Pasibutbut，平常可以練習、演唱麼？如果這個禁忌已經不再，那麼，女人加入合唱是否可能呢？女人加入是否也能唱出 Bisosilin？

（六）Bisosilin 只是聲音上的「和諧」嗎？達到 Bisosilin 需要注意那些事項？以往演唱 Pasibutbut 的許多禁忌，是否即在協助唱出 Bisosilin？Bisosilin 被唱出時，大家（包括旁聽者）是否可以明顯知道？知道什麼？那種感覺又是如何？

以上牢牢大端幾項，主要是從儀式做者的角度來看的不同觀點，很值得民族音樂學家和劇場人類學家們更進一步的努力、攜手合作，在此無庸絮煩。從藝乘的觀點來看，以上的描述很清楚地呈現了以下幾個值得注意的特徵——亦即，Pasibutbut 有可能作為一個藝乘工具的特點，事實上，這也可能是 Pasibutbut 之所以能成為布農族許多部落敬畏和賴以上達天聽的一個聖歌的重要因素：

（一）整首歌是個半音作品（chromaticism）：早在黑澤隆朝的初步記述中，即指出 Pasibutbut 為一「奇異的半音階式和聲唱法的歌曲」，後來的研究者也都在記述中強調領唱者以「低於半音」的音程緩緩帶領所有演唱者一起往上爬昇（呂炳川 1982: 65-66；吳榮順 1988；明立國 1991），可是，卻似乎沒有人提到「半音作品」的特色跟 Pasibutbut 能夠成為布農族神聖的祭歌的關係。法國民族音樂學家吉爾貝·胡傑（Gilbert Rouget）在描述非洲貝寧（Benin）地區的三首儀式歌曲時，曾指出異於當地一般音樂之半音的使用和特殊發聲方式，使得那三首歌曲顯得異常「神聖」（hieratic, Rouget 1985: 59-61）。Pasibutbut 跟其他我們現在所知的布農族傳統歌曲相較，半音的使用的確使得它與眾不同。「半音作品」應當在 Pasibutbut 成為上達天聽的祭歌中，扮演了相當重要的角色。

　　（二）沒有歌詞，或者，母音作為唯一的「歌詞」：Pasibutbut 除了使用 O、E、I、U 等母音之外，沒有任何「歌詞」。語文性的歌詞通常有表達或傳達知、情、意——亦即，做為人與人溝通的作用。O、E、I、U 等母音很難在社會溝通上扮演有力的角色，因此，當歌者全心全力在發出這些延續至少一口氣的母音時，他的思緒無法活躍在知、情、意的傳達上頭，相反的，思緒會慢慢地沉澱下來，甚至進入一種「無心」（no-mind）的狀態：佛教如臺北縣中和市的大華嚴寺傳唱的「華嚴四十二字母」，以及印度教著名的 "AUM" 咒語，都屬於母音或「種子字」的修行法門，亦即，沒有字義的聲音反而較容易令唱者進入無我或圓滿之境。美國音樂學者高德溫（Joscelyn Godwin）寫道：「如同 Demetrius 之前說過的——母音歌曲有種特質，特別適合用來讚頌諸神。」（Godwin 1991: 57）

　　（三）拉長的母音和沒有固定節拍：整個 Pasibutbut 由各聲部拉長的母音所構成。拉長的母音連帶會產生兩種特色：一、沒有固定的節拍：呼吸成了最明顯的節奏；而所有演唱者的呼吸不為固定節拍所節制時，延伸的母音調勻大家的自然呼吸的效用變得很明顯，較容易使得歌唱者大家沆瀣一氣、人我合一。二、容易產生泛音：荷蘭泛音詠唱歌手／學者馬克・范・湯可鄰（Mark C. van Tongeren）在教導初學者泛音詠唱時，幾乎都以拉長的「U－A－I 母音三角」著手；的確，拉長的母音很容易產生所謂的「單口腔泛音」（van Tongeren 2002: 4-6, 18-23）。吳榮順觀察到 Pasibutbut 第二聲部演唱者（maanda）所發的母音 "E" 非常特殊，有很強的喉音，接近蒙古、圖瓦喉音的發聲方式，亦即，可以產生較拉長的母音更清楚的泛音，在聲譜儀的記錄上可以很清楚

的看到。（吳榮順 2004a）此外，由於整首歌曲由低音往高音緩緩爬昇，在唱高音時的口腔位置也有助於喉音和泛音的產生。

（四）泛音的使用：吳榮順認為 Pasibutbut 明明只有三部或四部合聲，而布農人卻堅稱 Pasibutbut 為「八部音合唱」，原因即在於泛音的作用，使得聲部增加所致。（吳榮順 1999）事實上，泛音的演唱功效不只是一人可以唱出兩個、三個、五個聲音而已，從本文的論旨來說，更重要的是泛音詠唱較容易讓歌者進入到「另一種真實」的狀態，如范‧湯可鄰所述：

> 　　現在，對我們大部分人而言，泛音是新的；但是，對未來的聽眾、歌者和音樂家，它將變得較稀鬆平常。泛音可以引發不同的知覺（perception）模式，把我們帶到另一層的覺知（awareness），使得一般狀態下無法感受到的強烈感動、靈視和情感湧現出來。這些強烈的經驗不會自動發生，也不是每個接觸泛音的人都能體驗到。它們會突然地來臨，讓我們瞥見「另一種真實」。（van Tongeren 2002: 255）

（五）沒有固定的音高和不諧和音程的使用：整個 Pasibutbut 無論是起音，以低於半音的音程爬昇，以及最終的 Bisosilin（圓滿之音），均沒有固定音高可循。由於聲部之間「低於半音」的音程之爬昇變化，使得不諧合音程如「增四度」、「增五度」等輪番出現，構成了極大的張力——這也是 Pasibutbut 在布農族和全世界的音樂中，因半音的使用而獨樹一幟的原因之一。合唱「八部音合唱」而可見的四部（以明

德版為例）均無自己的固定「聲部」可唱，演唱者勢必非全然諦聽，全然投入演唱的當下不可，如葛氏所說的「與噴射機歌唱」這種專注和開放：

> 如果我們不可以互不協調，那麼我唱歌時我必須仔細聽你，同時，我必須想辦法讓自己的調子搭上你的旋律。然而，不只是跟你而已，因為有架噴射機正飛過我們屋頂。因此，你，以及你的歌，你的旋律，你不是一個人而已：事實就在那裡。噴射引擎聲在那兒。如果你唱歌，對那些聲音卻恍若未聞，那麼你就不能協調。你必須跟噴射機找出聲音的平衡，同時，不管發什麼事，你要唱好你的調子。（Grotowski 1997: 297）

（六）有結構的即興作品：綜合以上「半音作品」、「沒有歌詞」、「拉長的母音」、「泛音」、「喉音」、「沒有固定節拍」、「沒有固定音高」等可檢證的特色，我們發現 Pasibutbut 整體呈現一個流動而渾然一體的（難以描述，也無法照譜來機械地重複）和有機的（organic，整個作品像種子長成大樹、受精卵胎裂殖為人一般，每個部份密切相關，都來自一個共同的源頭）作品（可參見明立國 1989: 185-87）。在所有可以描述的東西之外，這首祭歌顯然還有一些對比、呼應、擱延、冥合在微妙地推展，譬如延平鄉的布農族人稱之為「咬合」或「磨合」（bagagalad）的東西（詳下節所述）；在所有可以機械地重複的結構、形式之外，還有一些重要的「即興的」（所有音樂術語裡面，大概只有這個字略為接近實際）、無法事先規劃、準備的空間。這個「整體性」、「流動性」和「有機性」等特色，使得唱好

Pasibutbut 不只是巧妙地運用發聲器官而已，而是所有的歌者和聽者的當下呈現：譬如，布農族的多元文化藝術團團長 Alice Takiwatan 說：「他們一開口唱 Pasibutbut 幾秒鐘，我就知道他們要疊積起來的那座螺旋狀的高塔會不會垮下來；百試不爽。」（Takiwatan 2002）很顯然地，要唱好 Pasibutbut，即譬喻中成功地堆起那座通天的巴卑爾塔，並不是大家努力把聲音按照既定結構唱出來就算完了的。一個旁觀的婦女比他們更早知道和甚至更清楚那難以描述的一切：一聽就知道了。

Pasibutbut 的這六大特色，使得它在臺灣和世界音樂上都獨樹一幟，叫人嘆為觀止（可參照 Rouget 1961），也說明了它何以在祭儀不再的今天，卻仍然是布農族依然敬畏不已的一首「傳統祭歌」！順便一提：Pasibutbut 的這些音樂特色，很接近德國音樂治療拓荒者修伯納（Peter Huebner）所說的有療效的音樂。修伯納認為醫療音樂的必備條件有三：

（一）沒有僵化及固定的音調。

（二）沒有僵化而固定的節拍。

（三）必須具備多層次整體性節拍和多形式整體性音調，而整合兩者成為的要素即是賦格法、對位法和旋律配合法。（謝汝光編 2003: 46）

Pasibutbut 完全具備了這三個特色，因此，根據修伯納的理論，Pasibutbut 應當是一首具有治療效果的祭歌——更進一步，根據騰佈爾的記述，非洲熱帶雨林中的恩布提人認為唱有療效的歌曲就是「工作」，目的在讓所有個人和整個部落進入一種圓滿如 Bisosilin 的 Ékimi

狀態：對恩布提人而言，唱歌乃「入神的上道」！（請參閱本章第五節關於 Bisosilin 的討論）

四、Pasibutbut 做為一個藝乘工具

　　上節引用的那位布農族人 Takiwatan，她從來沒聽說過「藝乘」或「雅各天梯」，可是，很叫人驚訝的是，她用了「螺旋狀的高塔」來形容 Pasibutbut 演唱者一輪又一輪反覆同樣（也許不同的音高）的聲音所要積壘、達到、完成的東西：Bisosilin，一個完美之音。對布農族人來說，Bisosilin 可以是種「客觀的」存在——那位旁聽的婦人在三十秒鐘之內就能判斷出那群男人有沒有辦法做成的那座「螺旋狀的高塔」。這種 Bisosilin 所指涉的「和諧」和「圓融」的身心狀態，我們在下一節再做更深入的探索，現在，我們先從 Pasibutbut 上述的樂曲特色和實際演唱過程，來論證為何 Pasibutbut 是個值得信靠的「雅各天梯」：

（一）拔河與和諧

　　布農族人將 "Pasibutbut" 這個字的原義解釋為「拔河」——各聲部之間的掙扎。整個掙扎的過程即布農基金會所屬事業的文化部長 Nabu 所說的 "bagagalad"：

　　　　"Bagagalad"，「咬合」，就像新車要磨合，磨一磨大家才能真正地融為一體：masusling [等同於明德部落所說的 Bisosilin]，也就是「和諧」。Pasibutbut 的原意是「相拉」，「拉扯」，也就是「拔河」——整首歌就是大家拉來拉去，互相拉拔到 masusling

　　的高度，一起達到合為一體，這樣，我們的小米種植才會順利豐
　　收。（Nabu 2004）

　　在實際演唱中也很容易感知到這種「拉扯」的張力和危機：如果
相互之間的拉力不夠，高塔蓋到一半就無力蓋上去了；如果有股拉力
太大，高塔也會傾斜倒下。但是，一直存在且愈來愈強的張力所造成
的多重危機，卻是達成「和諧」的重要關鍵。葛氏在鑽研「藝乘」期間，
也特別強調「危／機」的重要性：

　　　　為了獲取知識，他 [一個印第安戰士] 必須戰鬥，因為在緊
　　　張、危險的瞬間，生命的脈動會變得更強而清楚。危險與機會相
　　　隨。不面臨危險，人不可能出類拔萃。在面臨挑戰的時候，人的
　　　身體脈動會呈現節奏化的現象。（Grotowski 1997: 377 ）

　　由於各聲部之間的「拔河」，特別是如明德版以低於半音輪流集
體爬昇的演唱方式，各聲部的拉力非常立即而且每況愈盛，因此，不
知不覺之間，歌者藉由搭上傳統歌曲特有的振動，拉拉拔拔之間，「人
的身體脈動會呈現節奏化的現象」和進而上達天聽的可能性也就愈高
了。

（二）嚴謹的結構和自發的生命力

Pasibutbut 盡管留下很大的「即興」空間，但是，基本上，如第三
節所述，各聲部的開始、加入、停頓、爬昇、結束有一套嚴密的規矩可
循：四個聲部相互拔河而沒有嚴謹的遊戲規則，其所造成的混亂可想而
知，更不必說輪流或推或拉讓全體一起往上提昇。葛氏在教導「藝乘」

工作時，再三強調「結構」或「形式」，譬如「必須找到一個可被重複操作的結構」、「結構不存，一切也就枉然了」和「生命之流必須在形式中呈現」等等，都在反覆叮嚀一項非常基本而最容易被忘記的東西——如史特拉文斯基所言：「沒有形式，就沒有創作的自由。」（引自 Zarish 2004）換句話說，在實際演唱時，Pasibutbut 嚴謹的聲部和輪唱結構，使得合唱者一方面可以清楚地各司其職，另一方面，也享有相對地廣闊的「創作的自由」，讓自己和同伴們的「生命之流」得以自發地呈現，如明立國所感受到的：

　　他們對於聲音的感覺似乎是整體性的，這使得他們能夠適當而隨意的和入自己的歌聲。它不一定都是高音，也不一定都是低音；不一定女性唱高音，也不一定男性唱低音。歌曲有一定的旋律模式，每一個人依著自己的能力，很自然的唱著自己能夠勝任的音高，也許因為換氣的關係少唱了幾個音；也許唱得大聲或小聲了一些；或者是媽媽們唱的高八度音那麼明亮的從中突出，年輕人唱的五度和音那麼雄渾而有力，然而這一切個人唐突性的表現，似乎都無損於歌曲內在的統一性。歌唱的進行，呈現一種機體性的平衡，由於長久時間生活在一起而培養出來的默契，使得大家彼此之間能夠敏銳的感覺到隨興的變化而予以應和。歌唱之間有如水波的起伏相逐，上下左右完全是那麼的隨意而自在，沒有絲毫造作，也沒有一點牽強，整個歌曲聽起來是流動性的，音高呈流動性，強度呈流動性，張力也呈流動性。（明立國 1989: 186-87）

（三）簡單的「水平重複」和複雜的「垂直變化」

我們若是一起演唱明德版的 Pasibutbut，那麼，各聲部大概會重複六次，以第二聲部所發的 "E" 聲為例：他從頭到尾六次就只發這個拖長的 "E" 聲，沒有任何「歌詞」、「節奏」或「旋律」的變化──這是「簡單的重複」。

但是，在他第二次之後輪唱時，第一聲部此時已較起音高出了半音以上（兩次的上昇所致，如圖十二所示），因此第二聲部必須將 "E" 音昇高半音以上，以跟第一聲部維持小三度的音程。比較複雜的是，在實際演唱時，第一聲部的上昇不見得很明顯或平穩（第一聲部的三個人也不見得就能同時立刻掌握住在新的音高上的泛音；同時，請記住：這時第一聲部跟第四聲部處於增五度的不諧和狀態），因此，第二聲部的演唱無法自主，他必須等到第一聲部穩住才能行動（這點在圖示上難以註出），而他前後大約只有不到二十秒的時間可以等待、調整、決定、行動──這就是「複雜的變化」：因為你的聲部無法自主，必須看當時的變化而定，而且，還會更複雜的情形是，由於四個聲部大家依固定的音程咬合在一起，因此，只要有個聲部搖擺或疲軟，一、兩次「輪迴」下來，其他聲部也將欲振乏力或插翅難飛了──呂炳川、明立國、吳榮順和布農族人都將這種同時進行的「簡單的水平重複」和「複雜的垂直變化」，從聽者的心理反應角度解釋為「拆毀」與「重建」，說明最終的 Bisosilin 就是在這麼拆拆建建的過程中終於蓋出來的和諧之音，很值得參考。但是，如果從演唱者的角度來看，每一輪的「重複與變化」在情緒上、張力上的作用，事實上並沒有被毀棄，反而是構成了下一輪的「重複與變化」的基礎。前幾輪所奠定的基礎不穩，那麼，再怎麼「重建」也上不了天聽了。葛氏不厭其煩地強調

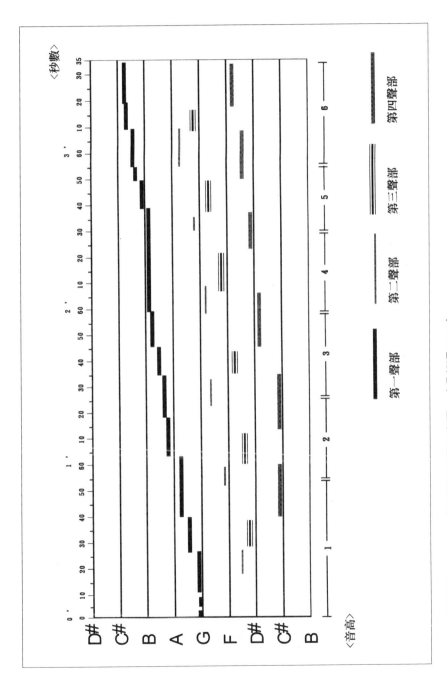

圖十二：明德版的 Pasibutbut 演唱聲部關係示意圖。（吳榮順 1999）

的「能量的垂直昇降」，亦即，從「日常生活層次的能量」昇向「較精微的能量層次」或甚至昇到「更高的聯結」（the higher connection，事實上，對西方人而言，亦即神性的層次，Grotowski 1995: 125），跟歌者隨著 Pasibutbut 的爬昇愈來愈專注、緊繃、扯裂而安祥、鬆沉、合一的身心狀態頗為類似。

（四）唱入當下

以上「各聲部之間的拔河」、「嚴密的聲部／輪唱結構」，以及「簡單的水平重複和複雜的垂直變化」等演唱時的狀態，使得歌者必須全神貫注，一方面發出正確的聲音，另一方面，更要豎耳聆聽其他人的聲音。由於一個輪迴只有短短的二十五秒到五十秒左右，因此，Pasibutbut 的「沒有固定音調」、「沒有固定的節拍」、「流動性」和「整體性」等特色，給予演唱者個人和全體極大的壓迫感：那種感覺不像是兩隊人馬相互拔河，而是四組人馬同時／輪番拔河，而拔河競賽的最終目標——超級弔詭——竟然是四組同時都贏：唱出那上邀天寵的 Bisosilin！我自己每次合唱 Pasibutbut 時最明顯的感受是必須身體放鬆、心無雜念，而如果那次唱得特別好，很奇特的，整個人的身心也幾乎澄靜到了心無雜念的地步。如之前所述，我自己是在 2001 年春天的某個陰冷的午后，跟北藝大戲劇系的男女師生在 T106 的教室，第一次唱到心無雜念的地步。後來，在準備文字講義的時候，我跟大家一起輪流唸了葛氏的〈我們的原則〉，都彷彿在叮嚀我們如何唱好 Pasibutbut 似的，譬如其中這段：

　　對那些來到劇場而有意識地追尋某個極端的東西的演員，

我們要求「秩序與和諧，並持之以恆」：他們的挑戰是要讓我們每一個人都能對他／們的表演產生「圓滿的感應」（total response）；他們的考驗在於某個很明確卻遠超過「劇場」的東西──比較像是一種生活中的行動和生存之道。這個概述聽起來似乎相當模糊──如果我們必須在理論上加以說明，我們可以說：對我們而言，劇場和表演是種讓我們「走出自我」、「實現自己」的乘具（vehicle）──我們可以這麼長篇大論地說下去，但是，任何人只要在這兒熬過試用期之後即很清楚：要瞭解我們這兒談論的這些東西，與其搬弄冠冕堂皇的文字，不如專注在工作中每個元素的細節、要求和精準。（Grotowski 1968: 215-16; 可參閱鍾明德 2001: 60-67）

我當時建議大家：只要把「劇場」代之為「Pasibutbut」或「歌唱」，〈我們的原則〉就有可能把 Pasibutbut 變成「一種生活中的行動和生存之道」。

　　綜上所述，千絲萬縷，Pasibutbut 跟葛氏的藝乘真的有難以言說卻很雷同的關係──叫人驚訝的是：葛氏說出「劇場和表演是種讓我們『走出自我』、『實現自己』的乘具」時，並不是在他晚年的「藝乘」時期，而是在六○年代初期，當他帶著一群默默無名的年輕演員，在一個波蘭鄉下小鎮，日以繼夜地排練、實驗各種演出技法之時──那時候，不要說全世界，就是在波蘭，也沒有幾個人曾經注意或記得「葛羅托斯基」或他那名字怪異的「十三排劇坊」！我在這兒引用和重提這段軼事，主要目的有三：

（一）「藝乘」可說是葛氏在劇場（「藝術做為展演」）時期就已經進行的探索，甚至可說是這種探索的方法和精神才使得葛氏成為二十世紀下半葉劇場的「救星」（Messiah）。

（二）附帶的結論是：「藝乘」也可以是我們藝術展演的一個很好的創作方法，而不完全像他晚年所談的與「藝術」遙相對立的「藝乘」？

（三）乘是行義，不在口爭：「要瞭解我們這兒談論的這些東西，與其搬弄冠冕堂皇的文字，不如專注在工作中每個元素的細節、要求和精準」，葛氏說：

> 智者會做（the doings），而不是擁有觀念或理論。真正的老師為學徒做什麼呢？他說：去做。學徒會努力想瞭解，將不知道的變成已知，以逃避去做。他想了解，事實上他只是在抗拒。他去做之後才能瞭解。他只能去做或不做。知識是種做。（Grotowski 1997: 376）

五、Bisosilin，圓融的合聲和動即靜

以上「長篇大論」、「旁徵博引」所要說的，不外是 Pasibutbut 在歌曲結構、聲響特色、演唱方式和「垂直性」的工作重點方面，都很符合葛氏關於藝乘的說法和做法，因此，Pasibutbut 應該是葛氏心目中理想的藝乘工具。接下來，讓我們從藝乘所要達成的目標──以「動

即靜」為代表的「二裂之前的無我狀態」──和 Pasibutbut 所要達到的 Bisosilin，再做進一步的比較。我們不難發現：兩者所要達到的身心狀態十分相似，只是語言上的表達不同而已。布農族人說 Bisosilin 是天神喜歡的聲音，祂聽了之後高興起來，布農部落接下來的小米耕作就會風調雨順、小米盈倉了。天神聽了歡喜，似乎難以找到客觀的證據；退而求其次，學者專家的體驗卻不難發現，譬如明立國的見證：

> 和音在人群之中共鳴，在教堂裡縈縈迴盪著，愈來愈增強，愈來愈擴大，我感覺週遭的空氣起了一種微妙的振動，自己的耳膜在振動，頭部在振動，身體也在振動。我閉上眼睛，感覺身子浸在流動的歌聲之中，起伏盪漾；感覺自己逐漸化為聲音的一部份，在教堂的四壁間共鳴，在族人之間共鳴。**和音所交織而成的特殊音響，似乎具有某種原始而又神秘的力量，它在內心起了催化的作用，讓我很快的產生一種和大家認同與一體的感覺。**（明立國 1989: 187，黑體為本書作者所加）

終身致力於布農音樂文化傳承的楊元享教授，稱這種能叫人「化為聲音的一部份」和能產生「認同與一體的感覺」的布農合聲為「圓融的合聲」，並指出其為「布農族的生命之歌」，很難以一般的音樂美學觀點來思考：

> 在歌唱表現上，布農人以極難想像的包容力「每歌必合」企圖融合所有不同的聲音，成為一種「圓融的合聲」，吟唱成為追求「和諧」美感的動力過程，若以一般流俗音樂美學觀點來思考，

是極易誤解的。如此獨樹一幟的音樂表現，曾經在部落變遷的歲月中，成為布農人生命的力量。近年來雙龍村的布農們，正以極端焦切的心情不辭艱辛，跋山涉水，帶領他們的新生代行過廢墟再整家園，重拾那形將流逝的聲音，日夜不懈地加以傳承，彼等咸認為唯有憑藉此種來于山林的偉大聲音，才得以引導年輕一代的族人，在文化碰撞的現代都會叢林中，再度擁有尊嚴，並確保族群命脈於不墜。如今，雙龍村所呈現的活力，顯然地印證了老布農人智慧的抉擇。布農音樂原典的呈現，態度是嚴肅的，場面是莊嚴的，在吟唱聲中與布農先祖聲氣是相呼應的，氣脈是相連的，如此的聲音是無法「展演」，也不該被「觀賞」的。（楊元享 2001，黑體為本書作者所加）

這種無法「展演」、也不該被「觀賞」的「生命之歌」的觀察和說法，跟葛氏所說的「藝乘」相當接近——如本文第一節所言，葛氏「藝乘」的主要目的是為了「做者」，主要工作方法是「第二方法」，以便讓做者內在的能量能夠上天下地，以協助「表演者」（譬如演唱 Pasibutbut 的歌者；較正確的翻譯應是「行者」，詳鍾明德 1999: 199-206，在此不贅）找到他自己的生命「過程」（道路），並藉由這條道路回到生命的源頭——某種「我與我」（Grotowski 1997: 378）的超乎二元對立（社會倫理生活的本質）的狀態：一切都已具足在當下的「我」中，我即一切，無需外求，一切即我，亦即，某種「主客交融」、「天人合一」或「物我合一」的體悟——Pasibutbut 的歌者若達到了「與布農祖先聲氣是相呼應的，氣脈是相連的」的狀態，那不就是這種「二裂之前的無我狀態」麼？布農族人傳說唱出 Bisosilin，天神會從天上賜

福大家，如果不用人格化的神祇來表達類似的體驗——那豈不就是葛氏再三重複的一個很客觀的神秘體驗：

> 做者操控著昇降籃的繩索，將自己往上拉到更精微的能量，再藉著這股能量下降到本能性的身體。這就是儀式中的「客觀性」。如果「藝乘」產生作用，這種「客觀性」就會存在：對那些做「行動」的人來說，昇降籃就上上下下移動了。（Grotowski 1995: 125）

這種儀式的「客觀性」——譬如 Bisosilin 這個「圓融的合聲」——的確存在：騰佈爾討論 Molimo 儀式的論文，即曾很詳實地記述了達到「圓滿之音」、「圓滿狀態」的過程與結果。換句話說，我們的民族音樂學家或人類學家，萬不可把 Bisosilin 只當做是初民一個美麗的、迷信的隱喻而已。事實上，許多儀式的目的都在達到文化人類學家透納所說的 communitas（可譯為「主客交融」、「天人合一」或「物我合一」等，Turner 1969: 94-165）狀態，亦即，某種像 Bisosilin 之類的超乎二元對立的和諧、圓滿狀態，亦即，葛氏所再三強調的「客觀性」。[50] 由

[50] 佛經中也充滿了類似的「能量的垂直昇降」、「動即靜」或「完美之音」的記述，如：

> 於時有佛出現於世，名觀世音。我於彼佛，發菩提心，彼佛教我，從聞、思、修入三摩地。初於聞中，入流亡所；所入既寂，動靜二相，了然不生。如是漸增，聞所聞盡，盡聞不住；覺所覺空，空覺極圓，空所空滅；生滅既滅，寂滅現前，忽然超越。世出世間，十方圓明，獲二殊勝：一者，上合十方諸佛，本妙覺心，與佛如來同一慈力。二者，下合十方一切六道眾生，與諸眾生同

於我們的溝通語言都建立在二元對立之上，因此，超越二元對立的經驗幾乎都是屬於無法言說的，然而，葛氏在「藝乘」之前的「溯源劇場」研究計劃，卻很具體地提出了一個表演者／行者自己可以檢證的狀態：「動即靜」（the movement which is repose），如以下的長段引文所示：

> 如果你改變走路的節奏（這點很難形容，但實際去做卻不難），譬如說，你把節奏放到非常慢，到了幾乎靜止不動的地步（此時如果有人在看，他可能好像什麼人都沒看到，因為你幾乎沒有動靜），開始時你可能會焦躁不安、質疑不斷、思慮紛紜，可是，過了一會兒以後，如果你很專注，某種改變就會發生：你開始進入當下；你到了你所在之處。每個人的性向氣質不同：有人能量過剩，那麼，在這種情況下，他首先必須透過運動來燒掉多餘的能量，好像放火燒身一樣，丟掉，捨，同時，他必須維持運動（movement）的有機性，不可淪為「運動」（athleticisms）。這種情況有點像是你的「動物身體」醒了過來，開始活動，不會執著於危不危險的觀念。它可能突然縱身一躍——在正常狀態之下，很顯然地你不可能做出這種跳躍。可是，你跳了；它就這麼

一悲仰。（《楞嚴經》卷六）

「佛性的特質就是無限的適應性」——而超越生滅的「動即靜」除了可以增強我們「全然地接受」（佛性）的能力之外，也可以讓我們「獲二殊勝：一者，上合十方諸佛，本妙覺心，與佛如來同一慈力。二者，下合十方一切六道眾生，與諸眾生同一悲仰」，跟葛氏所言的「將自己往上拉到更精微的能量，再藉著這股能量下降到本能性的身體」，二者似有共鳴之音。

發生了。你眼睛不看地面。你兩眼閉了起來，你跑得很快，穿越過樹林，但是卻沒撞到任何一棵樹。你在燃燒，燒掉你身體的慣性，因為你的身體也是種慣性。當你身體的慣性燒光了，有些東西開始出現：你感覺與萬化冥合，彷彿一草一木都是某個大潮流的一部份；你的身體感覺到這個大的脈動，於是開始安靜了下來，很安祥地繼續運動，像浮游一般，你的身體似乎在大潮流中隨波逐流。你感覺身邊的萬物之流浮載著你，但是，同時之間，你也感覺某種東西自你湧現，綿延不絕。

　　我記得一個例子：有位十幾歲的小孩子想要賺點錢。因為他爬樹爬得很好，他找到了在樹林中採松果的工作。這個工作對他不難，因為他能凌空從一棵樹跳到另一棵樹上。這樣工作了幾個小時之後，他說他內在的某種習慣性的喋喋不休停頓了。他的身體在某種恆動狀態之中，他的雙手則不停地採集松果。他感覺這時候他的動作更流暢、更輕柔，而且，同時之間，松果的採集也更熟練有效了。此外，他這時也不再知道他的頭到底是抬起來或垂下去的。他感覺好像一切都是透明的，彷彿他墜入了一個充滿光的夢境，但卻不是在做夢。沒有做夢，沒有記憶，沒有內在的話語或幻想，而他的記憶卻很完美而準確地紀錄下一切。過了一些時候，他發現其他的採集者也在完全的沉默之中。他問旁邊的一個人說：「你有沒有感覺什麼奇怪的事？」那個人反問：「什麼事？」他的回答大約是：「這個採集對我而言那麼輕快，彷彿——我就在那兒。我說不上來。這就是覺醒吧。」

　　就我所知，這位十幾歲的小孩之前從未讀過任何有關「醒悟」（awakening）或類似的東西。可是，我可以說：某種程度或

某方面來說，他就在「動即靜」之中。「動即靜」不是幻象、靈視、奇蹟或「我即宇宙」的感覺……，而是某種非常單純的東西。有一天我注意到一個人：他只不過是在洗碗，卻進入了類似「動即靜」的狀態。他能夠進入，因為他洗碗的時候不希望別人知道他在為別人服務。他不知道我在看他或任何人會注意他。我旁邊的一位印度朋友也注意到了他的舉動，說：「那就是完美的業瑜珈（*Karma Yoga*）。」（Grotowski 1997: 263-64）

簡單地說，所有 *communitas, ékimi, bisosilin, masusling,* the perfect sound, the perfect moment 等等所傳達的，幾乎都類似或立基於「動即靜」──一個不難自我察覺的「客觀狀態」（Grotowski 1995: 122, 125）。「動即靜」的狀態除了可以直接、清楚感受到之外，它另一個優點是：你可以經由有意識的自我鍛練而進入「動即靜」，譬如陳偉誠在葛氏的指導之下，即曾經進入一種很具體可察的、忘我的「動即靜」狀態：

我記得我第一次作的呈現，是源自於范仲淹的一首詩，配合上一些京劇中的動作，例如弓箭步、跑圓場等。我在大穀倉的空間中作完了我的呈現，葛氏要求我自己和自己工作，自己作一些調整，於是我又工作了五次，之後我就站在場中間，等葛氏的意見。葛氏坐在角落的一張小桌前，桌上的油燈映在他的臉上，葛氏不停地抽著煙，像是在思考問題，而整個場面就僵持在那裡，只等待葛氏的反應。過了很久之後他對我說：「只作跑的部份，不要發出聲響。」

　　在深夜的農場中，任何微小的聲響都是一清二楚的。於是我
盡最大的努力，運用所有我學過的技巧，調整我的狀態，想要降
低聲響。我嘗試讓我的身體前傾、後仰、蹲低、掂腳、各種腳面
的接觸地板。我跑了不知有多久，直到我已沒有心力考慮該如何
去跑，後來我幾乎忘記了奔跑這件事情。忽然間我意識到自己的
奔跑沒有發出聲音了；我覺得我是在移動，而不是在奔跑。就在
這個時候，葛氏忽然間說：「轉個圈！」我急轉一圈，腳底和地
板摩擦，在非常安靜的空間中，留下了一個清脆的聲響。這時我
看見葛氏的微笑。他說：「繼續跑！」我照做了之後，不知道又
持續跑了多久。葛氏說：「好的，已經夠了，謝謝你。」我下來
之後，其他人告訴我說，我持續跑了三個半小時。這一次難忘的
經驗，讓我發現一個很有趣的現象：身體可以不必依靠頭腦，身
體能夠以他自己的方式存在，他彷彿是可以被超越而提煉的，身
體自己會呈現、會進入一種狀態，那不是用語言或頭腦能去架構、
捕捉的。（陳偉誠 1999）

　　在這個例子中，當陳偉誠意識到自己的奔跑沒有發出聲音時，葛
氏也看到或體會到了：那似乎是不可思議的動作，不單可以做到，而且，
有經驗的旁觀者也「看到」了。所以，現在，我們的命題：Pasibutbut
是否即葛氏理想中的「藝乘」乘具？──最終可以變成了這個問題：
Pasibutbut 是否即某種可以讓歌者／表演者／行者上上下下以找到「動
即靜」的「雅各天梯」呢？追根究柢，這個命題必須以個人──亦即，
您──的「行動」來完成，幾乎無法單獨以論述的方式──盡管本篇
論文從頭到現在幾乎都在以論述的方式反覆探索、趨近這個可能性──

來達成。因此，如同騰佈爾所主張的，我在此必須大膽地以個人的實踐為「Pasibutbut 能否讓歌者進入動即靜的狀態」這個命題做點見證工作，因此，請看以下這則工作日誌：

因此，布農族人還需要情歌、舞蹈或獨唱麼？
2001 年 5 月 7 日（Monday, 7:00 a.m.）

　　Darsan，梵文，意為 "viewing of the Divine"，見神，瞥見神靈，或者，神性的一瞥。布農族人唱 Pasibutbut 的終點即「見神」——在音身和諧的狀態，抬頭看見米倉屋脊上守護著布農族的神靈。事實上，這個神靈無所不在（相反地說，祂也不在任何「地方」）——最容易「見神」的「地方」也許是在人自己身上，但是，要見到祂，首先你必須去掉所有的思想。要去掉思想，你必須有工具和管道。你的工具和管道如果可靠，你的技法如果熟練，而且——最重要的，你的思想不再有所隱慝，或者說，你不再有任何自私的想法偷偷地殘留——那麼，一個人的確可以天天見神，刻刻見神，念茲在茲，安住行捨。

　　Pasibutbut 是見神的利器：集體性，來自人自己本身，不需要嗜血煩瑣的儀節，用熊 [衛] 老師的話說，是個「很環保的功法」。

　　所有正道（見神之法）都有神祕的一面。中國象形文字很好玩：「神」和「祕」連在一起：祕不是因為見神之道不可說而已，而是神本身隱而不彰（imminent）：神在日常關心、功利思維的幽暗之處，因此，儘管神無所不在，你要見他，你必須停下你

的「自我」。什麼是「自我」？看看你每天所做所為、所思所想，那頑固而零散的傀儡就是「自我」（ego），神則是一，全然的張開與交融（communitas）。

合唱 Pasibutbut 即可以見神，因此，布農族人還需要情歌、舞蹈或獨唱麼？大家（族人）能夠在神裡相遇，每個人實在不需要再裝備太多的自我技能了。但是，對我們和那些不在高山上的布農族而言，我們可能需要自己打坐、唱歌、讀書、佈施，以此自火坑中拖出自己。在這個脈絡中，個人修練（individual works）是不得不爾的一個日常生活所需。

個人唱歌的時候也可以唱到和諧／見神。有個「祕方」是：你的聲音必須跟身體一起流動，每個剎那都全然在流動裡，那就像是整個人已經沐浴在神性的恒河之中，而你甚至不知道你如何進來的，直到你必須離去：

> 如來所說法皆不可取，不可說，非法，非非法。一切賢聖，皆以無為法而有差別。（《金剛經》）

如此，就這則全文照刊的工作日誌所示，Pasibutbut 的確可以引領我們到達那「動即靜」的境界——本文到此已臻「長篇大論」的規模了，再多說似可不必。綜合以上五節所述，我們在此所得到的初步結論是：

（一）Pasibutbut 的歌曲結構、聲響特色、演唱重點和所欲達成的目標，跟葛氏所說的藝乘若合符節。

（二）布農族人關於 Pasibutbut 的種種傳說、實踐，也跟葛氏的「藝

乘」沒有相違背之處，甚至多可相得益彰。

（三）我個人的體驗完全叫我相信：Pasibutbut 可以讓我們一起進入「動即靜」的境界——用布農族的話來說，亦即，唱出 Bisosilin，天神高興，整個世界就風調雨順、國泰民安了。

如騰佈爾所言，最後，做為結論的結論，我個人在此還是只能勇敢地重覆：Pasibutbut 以其嚴謹的結構和全然開放的唱合／拔河，的確是讓我們進入「動即靜」源頭的一個非常理想的工具——這個斷言對學界和布農族人是否正確，除了我個人從實踐中所得的一點心得只是野人獻曝，有待布農同胞和音樂、戲劇、舞蹈、藝術、文化人類學方面的同行者多加批評、辯證之外，說真的，我個人對學界、布農族人的想法除了尊重之外，我還是堅持：葛氏的「藝乘」可以是今日讓 Pasibutbut 恢復其上達天聽、唱入當下的一個理念和實踐——歐洲大導演布魯克應當會同意這個斷言，因為，他早在 1968 年就說過了：

> 對於葛羅托斯基而言，表演是個乘具。
>
> 怎麼說呢？劇場不是大逃亡、避難所。
>
> 一種生涯即一條生命的道路。
>
> 這聽起來像宗教口號？
>
> 當然，而事實也幾乎如此，一分不多，一點不少。
>
> 結果呢？
>
> 很難說得出有什麼結果：
>
> 我們的演員會變得更好？

他們會變成更好的人？

不，就我所知或任何人所能斷言：

沒有人知道。

（而且，他們不見得每個人都對自己的經驗欣喜若狂；

有些人還覺得無聊極了。）（Brook 1968）

　　的確，如果您只單單閱讀這篇論文，而不曾努力去合唱 Pasibutbut，那麼，您一定會愈想愈多且「無聊極了」。「乘是行義，不在口爭」——行動才能知道：Bisosilin 一直都在那裡，且幾乎每個人都能唱到。

呼麥：泛音詠唱做為藝乘

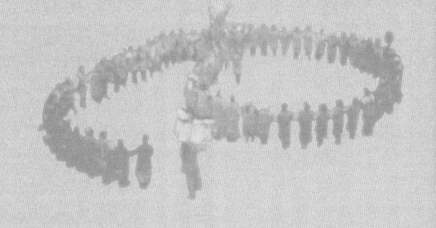

「呼麥」是圖瓦文羅馬拼音為 *xoomei*（蒙古文為 *choomi*，西文多拼為 *khoomei*）的中文音譯，原義指「喉嚨」，引申義為「喉音」（throat singing），一種藉由喉嚨緊縮而唱出「雙聲」的泛音詠唱技法。[51]「雙聲」（*biphonic*）指一個人在歌唱時能同時發出兩個高低不同的聲音。呼麥最叫聽者動容的是：一個歌者不只可以同時發出兩個或甚至兩個以上的聲音，而且，可以唱出旋律，音色純淨，音調可以高於四千二百赫茲或低於五十赫茲，遠超出一般人一百到四百赫茲的聲域——圖瓦的呼麥的確趨近了人聲表達的極致。[52]

圖瓦在外蒙北邊，舊稱唐努烏梁海，為前蘇聯的一個自治共和國，面積約為臺灣的五倍，人口卻只有四十萬人左右。由於蒙古與我們淵源較深，而蒙古人也發展出跟圖瓦人不相上下的呼麥，因此，我們也

[51] 西方學者就圖瓦、蒙古「呼麥」原文的記法頗不一致，如 *khomei*、*khöömii*（Bosson 1964: 11）、*ho-mi*、*hö-mi*（Vargyas 1968）、*Chöömij*（Vietze 1969: 15-16）、*chöömej*（Aksenov 1973: 12）　和 *xöömij*（Hamayon 1973; Tran Quang Hai 1980: 162）等等。英、法、德、義語文的描述性譯詞從「雙聲」（*chant diphonique solo, biphonique, voix deboublee*, two-voiced solo, split-tone singing, *zweistimmigen sologesang, canto difonico*）、「喉音」（throat singing）到「泛音」（overtone singing）都有。九〇年代以後，英美逐漸統一用法為：
　　一、直接以 khoomei 指稱圖瓦、蒙古的呼麥，同時，為方便一般讀者、消費者，也以 throat singing 予以意譯；
　　二、將西方歌手、樂團所模仿、研發的喉音、泛音統稱為 overtone singing 或 overtone chanting。
以上引用書目詳陳光海網頁上的 "Method of Learning Overtone Singing Khoomei" 一文（Tran Quang Hai 2003），不另註出。有關 khoomei 和 overtone singing 的定義，亦請參照 van Tongeren 2002: 24。
[52] 根據《科學的美國人》的報導，圖瓦人可以唱出第 43 泛音——一種不可思議的高音（Levin and Edgerton 1999）。

常稱呼麥為「蒙古喉音」。凡是聽過呼麥或蒙古喉音的人，幾乎無不由心底懷疑：這是人所發出的聲音麼？我自己在北藝大 2000 年「亞太藝術論壇」的開幕典禮晚上，首度聽到圖瓦共和國來的四位歌手演唱呼麥，尤其是其中一位三十出頭的男歌手：他頭戴某個匈奴單于的氈帽，足登阿拉丁神燈式的尖頭皮靴，一身清朝七品小官的滑稽裝扮，手抱著馬頭琴獨唱一首大概是圖瓦的「跑馬溜溜的山上」民謠：他胸有成竹，氣定神閒，嘴角含著某種慧黠的微笑，撥弄幾聲夐遠寂寥的胡笳，張口哇拉拉拉地唱將起來──大概就是李陵聽了想家思母的邊音吧，大家鬆了口氣……突然，不知他怎地陡然一提氣──那叫人傷心落淚的「跑馬歌」或「思鄉曲」倏然不見了──彷彿囀囀黃鸝出谷，彷彿羌笛慘惻嘰啾，不知打那兒冒出來的一陣陣高音長笛似的天籟，音質清澈無瑕，聲聲珠圓玉潤，句句剔透晶瑩，層層疊疊，狀似火樹銀花，徘徊逡巡，其實煙花三月──原來那漢子早已經滿臉通紅，一口氣兀自扯著喉嚨抓住這個戲劇性突襲效果不放，緊咬著那愈拔愈尖愈高愈險愈清澈見底、無始無終的泛音，驀然頓住，朝著滿堂又驚又喜、錯愕不已的觀眾露齒一笑一鞠躬。

　　呼麥做為一種歌詠方法，目前主要流傳於南西伯利亞的圖瓦、蒙古、阿爾泰和卡開斯（Khakass）等地區。西藏密宗格魯派的噶陀（Gyuto）、噶美（Gyume）兩寺，也有使用低沉的喉音來唱誦經咒的傳承。我們臺灣的布農族人有一首斐聲國際的「八部音合唱」（Pasibutbut，舊稱〈祈禱小米豐收歌〉），明明只有四個聲部，布農族人卻堅稱他們唱出了八部，根據北藝大吳榮順教授的分析，主要是使用了喉音以產生「泛音」（overtone）的效果所致（吳榮順 1999）。西方學術界在 1960 年代以後，才對喉音或泛音有了較全面

的認識。（van Tongeren 1995: 294-95，Levin and Edgerton 1999）流行音樂界對這種充滿異國情調的喉音也產生了濃厚的興趣，來自圖瓦或蒙古的呼麥歌手在 1990 年代突然躍升為「世界音樂」巨星，錄製了不少 CD 或 VCD，你只要在谷歌網頁搜尋鍵入 "overtone singing" 或 "khoomei" 就不難滿載而歸。

一、人人皆有泛音

　　呼麥之所以能同時發出兩個或兩個以上的聲音，技巧在於藉丹田之力唱出一個基礎音（fundamental），經由壓縮喉嚨，析出基礎音之上的各個泛音，再藉由口腔、鼻腔、頭腔或胸腔的共鳴來放大所選取的各個泛音，因此，對聽者而言，他將同時聽到基礎音和泛音兩個聲音。

　　從樂理角度來看，泛音是一個基礎音之上，以基礎音音頻的整數倍率，與基礎音同時出現的各種不同音高的聲音，如下圖所示，基礎音 C2（第一泛音）之上同時有第二、第三、第四……等泛音構成的泛音列。如果我們稱 C2（65.4 Hz）為第一泛音，那麼，第二泛音 C3 的音頻為 C2 的兩倍（130.8Hz），第三泛音 G3（196.2 Hz）為 C2 的三倍……。[53]

[53] 泛音的名稱、記法相當混亂：同樣的一個基礎音，有人稱之為「第一泛音」（van Tongeren 2002: 8），有人稱之為「第二泛音」（Goldman 2003），再加上與「泛音」大同小異的名稱「諧音」（harmonic）或「分音」（partial），在指稱時常常造成更大的混淆。本文主要討論呼麥，茲暫從馬克・范・湯可鄰的用法。

　　理論上，基礎音之上的泛音列可以多到無窮盡，只是對人類而言，第十六泛音——其與基礎音的音程為四個八度——可能是人聲表達的邊境：第十六泛音以上的緊鄰泛音之間的音程已小於半音，在一般音樂演唱上已無多少實質效果。一般而言，基礎音決定聲音的音高（pitch），泛音影響聲音的音色（timbre）。母音「A」、「E」、「I」、「O」、「U」聽起來之所以不同，即因為泛音列的能量分布情形不同所致。與基礎音同時出現的許多泛音，在我們的聽覺中，幾乎只是構成音色而非音高的元素。泛音唱法跟普通唱法（或說話）的主要差別，在於頻譜中有一個泛音比相鄰泛音強得多，所以能夠在眾泛音之中凸顯出來，被聽成是一個獨立的音高。[54]

圖十三：以 C2 ——西方歌劇演唱者所能唱出的最低音——為基礎音為例，其部份泛音列如圖所示。（Levin and Edgerton 1999）

[54] 柏林洪堡大學音樂學博士蔡振家在與我的 e-mail 討論中有更嚴謹的說法，茲摘錄以供參考：

　　在男生的日常講話和歌唱中，通常基礎音並不是所有泛音中最強的，原因之一是 vocal tract 在 200 Hz 以下的共鳴效果很差。泛音唱法跟普通唱法（或說話）的主要差別，在於聲音的共振峰（formant）特別尖銳，位於共振峰中央的泛音 Fk 比相鄰泛音強得多，所以能夠突顯出來，被聽成另一個音高。行話是說 The bandwidth of the formant is small.

　　開幕之夜，那位圖瓦歌手之所以能以喉音唱出令人嘆為觀止的旋律，說穿了乃他藉由多年的苦練，熟習了泛音列上的某些泛音，在演唱時能自在地選唱出泛音列上的各個泛音。譬如，一位泛音歌手選擇了第八到十二泛音，加上節奏和共鳴控制，他就可以一口氣以泛音唱出貝多芬的〈快樂頌〉旋律了：

圖十四：泛音版的〈快樂頌〉──參考陳光海的示範──音符上的數字為
基礎音（C2）上之泛音序數。

由於呼麥的演唱主要在壓縮喉嚨以產生和選取所需的泛音，所耗費的呼吸量可以較一般歌唱為小，因此，一個職業呼麥歌手可以一口氣唱出很長的一段旋律──不可思議地長！──這個特色也經常叫人擊節嘆為觀止。

　　呼麥常常叫人驚為天籟，完全不像人聲。然而，事實上，每個人一發聲便同時產生了許多的泛音：如同「人人皆有佛性」的說法一樣，「人人皆有泛音」，只是我們從來不知道如何發掘、運作、利用它們罷了，因此，如果你聽到呼麥會有奇妙莫名的感覺，緣份俱足，

你也不難成為一個不錯的泛唱歌手，或，更重要的，一個安於自己的
人。

二、呼麥‧西奇‧卡基拉

　　越南裔法國民族音樂學者、歌者陳光海是西方世界重新發現呼麥
的先驅者之一。在教學或表演的場合，他經常保證：只要跟著他的指
令做，你只需要一分鐘就能唱出泛音——成為一個泛音歌手真的那麼
易如反掌？

　　陳教授並沒有騙人，有興趣的人只要按照以下三個步驟練習，不
需要多久即可以聽見自己一生所發出的第一個清楚的泛音：

1. 喉嚨緊縮，用丹田之力，大聲地發出「啊」（a）聲，重覆三次。
2. 同樣的發聲方法，發「咿」（i）聲，同時之間，嘴形不變，改
 發「嗚」（u）聲。一口氣咿嗚咿嗚重覆數次。
3. 加入鼻音，舌尖抵下牙齦，此時，除了「咿」或「嗚」的長聲之
 外，應可出現上、下行交替的泛音群。（Tran Quang Hai 2003）

　　所以，的確，只需要短短的練習就不難發出泛音。但是，如果要
成為一個呼麥歌手，沒有多年的練習是難以望其項背的。一個呼麥歌
手，依個人天賦（譬如體型、音域和性向），通常會選擇精通以下三
種主要的呼麥演唱風格、技法之一：

　　（一）呼麥（*khoomei*）：如前所述，*khoomei* 這個字原義為「喉嚨」，

一方面泛指各種喉音，另一方面，同時也指喉音技法中偏中到高泛音的特殊唱法。根據圖瓦人的說法，「呼麥」乃風捲過岩石峭壁所發出的聲音。「呼麥」的發聲技法近似母音，演唱時口腔形狀彷彿「嗚」（u）的發聲，據說其他各種特殊的喉音唱法均源自「呼麥」。「呼麥」做為喉音之母，雖然不像其他唱法那麼璀璨絢麗，但是，平實之中自有一種洗淨鉛華的兼容並蓄、淡遠悠長。

（二）西奇（*sygyt*）：*sygyt* 原義為「擠出來的聲音」，一般直譯為「哨音」。這種演唱技法能產生像口哨、笛子一般高而尖銳透明的泛音，經常是呼麥演唱會上最受歡迎和最叫人驚豔的喉音風格。圖瓦人認為「西奇」在模仿夏天吹過大草原的輕風或鳥鳴，演唱時嘴形略如「哦」（ö）的發聲。「西奇」似乎蕩漾著西伯利亞薩滿巫術的魔力，有不少人一聽到「西奇」便一輩子被呼麥的奧妙迷住了。

（三）卡基拉（*kargyraa*）：*kargyraa* 原義為「哮喘」或「咆哮」，圖瓦人以為其在模仿咆哮的冬風或失子駱駝的哀號聲。「卡基拉」發聲時口形如「啊」（a）的發聲，關鍵在於假聲帶必須有規則地振動。「卡基拉」能同時發出三、四個高低泛音，尤以低於基礎音八度的顫動低音尤為特色。

特別值得一提的是：「卡基拉」這種呼麥唱法跟藏密格魯派噶陀、噶美兩寺院所傳承的「梵唱」相當類似，以致有不少學者認為：藏密僧侶在十五世紀從蒙古或圖瓦人習得了「卡基拉」。無論歷史真相如何，藏傳佛教的「泛音詠唱」一直被尊為一種修行證悟密法，近年來

達賴喇嘛也經常用這種「泛唱」來利益缺乏佛教文化傳承的西方人：只要眾生能被感動走上菩提大道，又何必在乎何為「正法」、何為「外道」呢？到目前為止，有關圖瓦呼麥相當科學、有權威、登在《科學人》（*The Scientific American*）上的一篇論文結論說：

> 對圖瓦遊牧民族而言，呼麥傳達出語文所無法表達的狂喜、自在。如同傳統藝術中常見的一個特色：外加束縛愈多，內在自由愈大——呼麥亦然。呼麥觸及了人聲的極限，因此，內在的自由也趨近圓滿。（Levin and Edgerton 1999）

除了以上三種基本技法、風格之外，圖瓦另有十多種叫得出名堂的呼麥。此外，不同語文、不同地區或不同稟賦的個別歌者，通常也會發展出傲視一方的獨特技法，自成一家。以往，呼麥由於與薩滿儀式的關係密切，婦女一般均不能演唱呼麥。近幾十年來，由於傳統文化發展日趨多元，圖瓦和蒙古也產生了不少傑出的女性喉音歌手，譬如南琦拉（Sainkho Namtchylak），她的 CD《赤裸的靈魂》（*Naked Spirit*）在臺灣幾乎成了世界音樂愛好者的發燒碟了。[55]

三、唱出「另一種真實」之光

　　呼麥做為一個偏遠地區留傳下來的歌唱絕技，其叫人不可思議的

[55] 一般而言，男人可以唱出第三到第十六泛音。女人因聲帶和聲道較短，只可以唱出第三到第八泛音。圖瓦和蒙古均有女人唱喉音會導致不孕症等禁忌。（van Tongeren 2002: 30-31）

雙聲和超乎常人所能發出的高音或低音，的確令人動容，無怪乎西方民族音樂學界和世界音樂界對呼麥一直青睞有加。前者主要以研究、保存為主，後者則除了推廣行銷之外，也有不少西方樂團、歌手，或獨自研發，或邀請呼麥傳統歌手合作，逐漸發展出一種西方的「泛音詠唱」（overtone singing）來，譬如海克思（David Hykes）的「泛音詠唱團」（Harmonic Choir），從 1975 年在紐約創團以來，一直在泛音「其大無外、其小無內」的宇宙中迷航探測，其所錄製的《聽見太陽風暴》（*Hearing Solar Winds*）等 CD，已經成了西洋音樂的里程碑了。

除了音樂美學和歌唱娛樂方面的功能之外，呼麥原來可能具有的治病祛邪、與神對話的宗教儀式作用，在西方也日漸受到了重視。美國奧瑞岡州的顧德曼（Jonathan Goldman）、英國倫敦的柏絲（Jill Purce）等等，十幾年來一直定期推出深淺長短不一的工作坊，如「內在的聲音」（Inner Sound and Voice）、「家族泛音儀式治療」（Ritual, Resonance — Healing the Family and Ancestors）和「讓世界恢復神聖」（Re-enchanting the World）等等，單看名稱，即可知道他們企圖藉由泛音詠唱，讓學員從身心分裂的二元狀態恢復到「物我兩忘、天人合一」的圓滿境界。[56] 柏絲有位泛音工作坊學員，她的證詞尤其叫人難以置信：「我

[56] 藉由聲音工作以身證圓滿的理論和實修方法，有文獻可考者，從印度吠陀時代的婆羅門儀式到希臘的畢達哥拉斯，直到今日藏密的某些梵唱傳承，幾乎像穿過石灰岩層的伏流一般，水聲處處，不絕如縷（van Tongeren 2002:203-32），然而，卻很少有人得在荒漠中真正一汲此亙古而來的甘泉——箇中原因，頗值得有身證圓滿經驗的民族音樂和宗教人類學者們費神做更全面、深入的探究。這裡我謹舉出一個例子供各方賢達參照，倘有呼應，他日當另撰一文以饗知音：
根據英美人類學家騰佈爾（Colin Turnbull）對非洲熱帶雨林的恩布提人

一邊唱歌，一邊就把小孩生下來了！」

　　荷蘭的呼麥研究者、泛音歌手范・湯可鄰（Mark van Tongeren）在

（Mbuti）多年深入的研究，發現「歌舞」乃部落生活中很重要的一個「工作」，其地位跟現代社會中的音樂、舞蹈只是種「藝術」或「娛樂」相較，真令人有「差之毫釐、失之千里」之嘆！如以下關於恩布提人的 Molimo 儀式的兩段引文所示，「歌乃入神的上道」——有多少現代聲樂家對歌唱仍懷有類似的信念和責任感呢？

　　同樣地，我之前所看到、感受到的那些表面的衝突，譬如介乎男與女、老與少、村莊與森林之間的對立，都是「工作」〔歌唱〕的一部份。現在，這些衝突每天都會浮現，但卻是發生在日益有意識的或甚至排練過的歌舞之中——我們也許可以稱這種表演為儀式。我所使用的「儀式」這個字眼含有基本的宗教意味，而宗教的本質在於「神靈」（Spirit）——某種超越理性、無法界定和不可言說的真實——其真實就像物質世界對我們許多人而言是唯一的真實一般。恩布提人認為那些不認識神靈的人，只不過是忘記（或從不知道）如何接近神靈罷了：「他們不知道如何唱歌。」其他文化有接觸神靈的其他各種方法，但是對恩布提人而言，歌乃入神的上道。

　　Molimo 歌曲讓參差不齊的東西變得和諧一致，水火不容的變成水火同源，此時，甚至讓恩布提人最尋常的一些行為也微妙地產生了變化。我不知道這些變化是有意識地促成的或不知不覺之間形塑出來的，無論如何，當下的情緒如何，行動就會與之密切配合，強有力地將傷痛發洩出來。情結發散之後並未留下空虛，而是留下空間給另一個完全對立的情緒，而後者也是經由類似的表演來加以宣洩。這個過程反覆再三，彷彿追求那種完美之音（the perfect sound——有療效的，據說將帶給 Molimo 生命的聲音）一般地毫無止境，夜復一夜地反覆進行。最後，當他們找到完美之音的瞬間，那也就是圓滿（the perfect mood）的時刻：所有社會的、精神的、心智的、身體的、音樂上的不和諧、不整齊、不搭調等等全都消失了。在這圓滿的片刻，恩布提人的埃奇米（ékimi）理想沐浴著整個世界，讓萬事萬物「變好」——用他們自己的話來說：當那個瞬間浮現時，所有現存的萬事萬物都是好的，否則它們就根本不會、不可能存在。（Turnbull 1990: 71-72）

　　當我們唱出「完美之音」的瞬間，也就是身證圓滿的時刻。如是。

他 2002 年的新書《泛音詠唱》中結論：

> 　　現在，對我們大部分人而言，泛音是新的；但是，對未來的聽眾、歌者和音樂家，它將變得較稀鬆平常。泛音可以引發不同的知覺（perception）模式，把我們帶到另一層的覺知（awareness），使得一般狀態下無法感受到的強烈感動、靈視和情感湧現出來。這些強烈的經驗不會自動發生，也不是每個接觸泛音的人都能體驗到。它們會突然地來臨，讓我們瞥見「另一種真實」。（van Tongeren 2002: 255）

　　言下之意，似乎「另一種真實」的隱晦不彰，使得我們的認知、表達、溝通、行動在在出了問題。若是有幸，藉由泛音詠唱瞥見到「另一種真實」，許多問題便可迎刃而解：這個結論可不可信？正不正確？這似乎已不再只是文字推理的問題了。你必須自己去聽、去唱：盡管所有的典籍和科學儀器都在重複——「眾生皆有泛音」——你還是必須自己聽見了、看見了、唱出來了，呼麥對你我才能散發出那「另一種真實」的內在之光。

引用書目

一、外文資料

Allain, Paul, ed.（2009） *Grotowski's Empty Room*. New York: Seagull Books.

Armstrong, Karen（2005） *A Short History of Myth*. New York: Canongate.

Barba, Eugenio（1999） *Land of Ashes and Diamonds : My Apprenticeship in Poland*. Aberystwyth, Wales, UK: Black Mountain Press.

——（2006） "The Performer's Montage and the Director's Montage," *A Dictionary of Theatre Anthropology: The Secret Art of the Performer*, 2nd Ed., eds. Eugenio Barba & Nicola Savarese. New York: Routledge.

Barba, Eugenio, Ludwik Flaszen, and Simone Sanzenbach（1965） "A Theatre of Magic and Sacrilege," *The Tulane Drama Review* 9, no. 3: 172-89.

Belic, Roko and Adrian（1999） *Genghis Blues*. http://www.genghisblues. com. 90 minutes.

Benedetti, Jean（1988） *Stanislavski*. London: Methuen Drama.

——（1998） *Stanislavski and the Actor*. London: Methuen Drama.

——（2007） *The Art of the Actor: The Essential History of Acting, from Classical Times to the Present Day*. New York: Routledge.

Brook, Peter（1968） "Preface," *Towards a Poor Theatre*. New York: Simon and Schuster.

——（1997） "Grotowski: Art as a Vehicle," *The Grotowski Sourcebook*, eds. Lisa Wolford & Richard Schechner. New York: Routledge.

Carnicke, Sharon Marie（2009） *Stanislavsky in Focus: An Acting Master*

for the Twenty-first Century, 2nd ed.　New York: Routledge.

Croyden, Margaret（1969）　"Notes from the Temple: A Grotowski Seminar," *The Drama Review* 14, 1（T45）: 178-83.

Currier, Robert S.（1999）　"Monologue: My Dinners with Jerzy," *Callboard*, March 1999.

Daly, Owen（2011）　"Grotowski and Yoga," http://owendaly.com/jeff/ Grotowb.htm, checked on July 25, 2011.

Dunkelberg, Kermit（2008）　*Grotowski and North American Theatre: Translation, Transmission, Dissemination*.　Ph.D. Dissertation, New York University.

Flaszen, Ludwik（2010）　*Grotowski & Company*.　Holstebro, Denmark: Icarus.

Fumaroli, Marc（2009）　"Grotowski, or the Border Ferryman," in *Grotowski's Empty Room*, ed. Paul Allain.　New York: Seagull Books. pp. 195-215.

Goldman, Jonathan（2003）　"Sound Streams," http://www.healingsounds. com

Godwin, Joscelyn（1991）　*The Mystery of the Seven Vowels: In Theory and Practice*.　Grand Rapids, MI: Phanes Press.

Grotowski, Jerzy（1968）　*Towards a Poor Theatre*.　New York: Simon and Schuster.

—（1995）　"From the Theatre Company to Art as Vehicle," in Thomas Richards's *At Work with Grotowski on Physical Actions*.　London: Routledge.

—（1997）　*The Grotowski Sourcebook*, eds. Lisa Wolford & Richard Schechner.　New York: Routledge.

—（1998）　"A Kind of Volcano," *Gurdjieff: Essays and Reflections*

on the Man and His Teaching, ed. Bruno de Panafieu. New York: Continuum.

——（1999）"Untitled Text by Jerzy Grotowski, Signed in Pontedera, Italy, July 4, 1998," *The Drama Review* 43, 2（T162）: 11-12.

——（2006）"Pragmatic Laws," *A Dictionary of Theatre Anthropology: The Secret Art of the Performer,* 2nd Ed., eds. Eugenio Barba & Nicola Savarese. New York: Routledge. pp. 268-69.

Gunaratana, Venerable Henepola（1991）*Mindfulness in Plain English*. Taipei: The Corporate Body of the Buddha Educational Foundation.

Horowitz, Carl（2007）*"An Actor Prepares and Yoga,"* http://www.yogascope.com/blog/2007/01/actor-prepares-and-yoga.html, checked on August 2, 2011

Kuharski, Allen J.（1999）"Jerzy Grotowski: Ascetic and Smuggler," *Theater* 29, 2: 10-15.

Kumiega, Jennifer（1985）*The theatre of Grotowski*. New York: Methuen.

Laster, Dominika（2011）*Grotowski's Bridge Made of Memory: Embodied Memory, Witnessing and Transmission in the Grotowski Work.* Dissertation of the Department of Performance Studies, New York University.

Leighton, R.（1991）*Tuva or Bust! Richard Feynman's Last Journey*. New York: W.W. Norton and Company.（新新聞編譯中心譯（1998）《費曼的最後旅程》。臺北：新新聞文化。）

Lendra, I. W.（1991）"Bali and Grotowski: Some Parallels in the Training Process," *The Drama Review* 35, 1: 113-39.

Levin, Theodore C. and Michael E. Edgerton（1999）"The Throat Singers of Tuva," *Scientific American*, September 20, 1999. http://www.sciam.com

Maharaj, Sri Nisargadatta（1973） *I Am That*. Durham, North Carolina: Acorn Press.

Manderino, Ned（1989） *The Transpersonal Actor: Reinterpreting Stanislavski*. Los Angeles: Manderino Books.（originally published in 1973）

—— （2001） *Stanislavski's Fourth Level: A Superconscious Approach to Acting*. Los Angeles: Manderino Books.

Marotti, Ferruccio（2005） *The Constant Prince by Jerzy Grotowski: Reconstruction*. 48 minutes, produced in Italy.

Maslow, Abraham H.（1976） *Religions, Values, and Peak Experiences*. New York: Penguin.（first edition 1964）

Moore, Sonia（1984） *The Stanislavski System: The Professional Training of an Actor*. New York: Penguin Handbooks.

Morelos, Ronaldo（2009） *Trance Forms: A Theory of Performed States of Consciousness*. Lambert Academic Publishing.

Munk, Erika, Bill Coco, and Margaret Croyden（1969） "Notes from the Temple: A Grotowski Seminar," and "An Interview with Margaret Croyden," *The Drama Review* 14, 1: 178-83.

Osho（2010） Be Still and Know, Chapter 5, http://www.osho.com/library/online-library-indifferent-unattached-become-28640c73-a02.aspx

Osinski, Zbigniew（1986） *Grotowski and His Laboratory*. New York: PAJ Publications.

Richards, Thomas（1995） *At Work with Grotowski on Physical Actions*. London: Routledge.

—— （2008） *Heart of Practice*. New York: Routledge.

Riefenstahl, Leni（1976） *The People of Kau*. New York: St. Martin's Press.

Rouget, Gilbert（1961）"Un chromatisme African," *L'Homme*,（I,）Paris, Musée de l' Homme, 3: 30-46.

——（1985, French ed. 1980）*Music and Trance: A Theory of the Relations between Music and Possession*. Chicago: Univ. of Chicago Press.

Ruffini, Franco（2009）"The Empty Room: Studying Jerzy Grotowski's Towards a Poor Theatre," in *Grotowski's Empty Room*, ed. Paul Allain. New York: Seagull Books. pp. 93-115.

Schechner, Richard（1997）"Exoduction: Shape-shifter, shaman, trickster, artist, adept, director, leader, Grotowski," *The Grotowski Sourcebook*, eds. Lisa Wolford & Richard Schechner. New York: Routledge.

Shephard, William（2000）"Acting As Bliss," Source Material on Jerzy Grotowski. http://www.halifaxfarm.com/jeff/grotows8.htm, checked on Oct. 6, 2012.

Slowiak, James and Jairo Cuesta（2007）*Jerzy Grotowski*. New York: Routledge.

Sontag, Susan（1982）"The Aesthetics of Silence," in *A Susan Sontag Reader*. New York: Farrar, Straus, and Giroux.

Stanislavski, Constantin（1924）*My Life in Art*. Trans. J. J. Robbins. New York: Theatre Arts Books.（史坦尼斯拉夫斯基著，瞿白音譯（2006）《我的藝術生活》。臺北：書林。）

——（1948）*An Actor Prepares*. trans. Elizabeth Reynolds Hapgood. Taipei: Bookman.

Taviani, Ferdinando（1997）"In Memory of Ryszard Cieslak," *The Grotowski Sourcebook*, eds. Lisa Wolford & Richard Schechner. New York: Routledge. pp. 189-204

Teresa, of Avila, Saint（2003）*The Life of St. Teresa of Jesus, of The Order*

of Our Lady of Carmel. Grand Rapids, MI: Christian Classics Ethereal Library. URL: http://www.ccel.org/ccel/teresa/life.html

The Platform Sutra of the Sixth Patriarch, translated from the Chinese of *Zongbao* by John R. McRae（2008）. http://www.thezensite.com/ZenTeachings/Translations/PlatformSutra_McRaeTranslation.pdf

Thich Nhat Hanh（1988）*Breathe! You Are Alive*. London: Rider.

Thubten, Anam（2012）*The Magic of Awareness*. Ithaca, NY: Snow Lion Publications.

Tran Quang Hai（2003）"Method of Learning Overtone Singing Khoomei," http://www.tranquanghai.net

Trân Quang Hai and Hugo Zemp（1989）*Song of the Harmonics*. 38 minutes.

Turnbull, Colin（1990）"Liminality: a synthesis of subjective and objective experience," *By Means of Performance*, eds. Richard Schechner and Willa Appel. New York: Cambridge University Press. pp. 50-81.

Turner, Victor（1969）*The Ritual Process: Structure and Anti-Structure*. New York: Cornell University Press.

—（1987）*The Anthropology of Performance*. New York: PAJ Publications.

van Tongeren, Mark C.（1995）"A Tuvan Perspective on Throat Singing," *CNS Publications*, vol. 35. The Netherlands: Leiden University.

—（2002）*Overtone Singing: Physics and Metaphysics of Harmonics in East and West*. Amsterdam: Fusica.

Wallace, B. Alan and Shauna L. Shapiro（October 2006）"Mental Balance and Well-Being: Building Bridges Between Buddhism and Western

Psychology," *American Psychologist*, 61, 7: 690-701

Walsh, Roger, and Shauna L. Shapiro（2006）"The Meeting of Meditative Disciplines and Western Psychology: A Mutually Enriching Dialogue," *American Psychologist*, 61, 3: 227-39.

Wegner, William H.（1976）"The Creative Circle: Stanislavski and Yoga," Educational Theatre Journal, 28, 1（March 1976）: 85-89.

White, Ar. Andrew（2006）"Stanislavsky and Ramacharak: The Influence of Yoga and Turn-of-the Century Occultism on the System," *Theatre Survey* 47, 1（May 2006）: 73-92.

Wolford, Lisa Ann（1996a）*The Occupation of the Saint: Grotowski's Art as Vehicle*. Dissertation of the field of Performance Studies, Northwestern University.

——（1996b）*Grotowski's Objective Drama Research*. Mississippi: University Press of Mississippi.

——（1997）"Action, the Unrepresentable Origin," *The Grotowski Sourcebook*, eds. Lisa Wolford & Richard Schechner. New York: Routledge.

Wu, Rongshun（1996）*Le chant du pasi but but chez les Bunun de Taiwan : une polyphonie sous forme de destruction et de recreation*, These de Doctorat. Paris: Universite de Paris X（Nanterre）.

Yogananda, Paramahansa（2003）*Autobiography of a Yogi*, 13th ed. LA: Self-Realization Fellowship.

Young, Shinzen（2012）"How Meditation Works," http://here-and-now.org/VSI/Articles/TheoryMed/theoryHow.htm, Checked on January 25, 2012.

Zarish, Janet（2005）"To Be an Actor," *Taipei Theatre Journal*, No. 1（January）.

二、中文資料

Nabu（2004）訪談，臺北市。Ca. 30 分鐘。

Rs（2004）電話訪談，臺北市。Ca. 60 分鐘。

Takiwatan, Alice（2002）訪談，臺北市。Ca. 30 分鐘。

史坦尼斯拉夫斯基著，林陵、史敏徒譯（1985a）《演員自我修養：第一部》，史坦尼斯拉夫斯基全集，第二卷。北京：中國電影出版社。

──，鄭雪來譯（1985b）《演員自我修養：第二部》，史坦尼斯拉夫斯基全集，第三卷。北京：中國電影出版社。

──，鄭雪來譯（1985c）《演員創作角色》，史坦尼斯拉夫斯基全集，第四卷。北京：中國電影出版社。

──，鄭雪來、姜麗、孫維善譯（1985d）史坦尼斯拉夫斯基全集，第六卷。北京：中國電影出版社。

──，瑪・阿・弗烈齊阿諾娃編（1990）《史坦尼斯拉夫斯基體系精華》。北京：中國電影出版社。

──，瞿白音譯（2006）《我的藝術生活》。臺北：書林。

正念動中禪學會（2012）

01. 動中禪原理解說　http://www.youtube.com/watch?v=enXFvp3VoBY&feature=relmfu

02. 手部動作要領　http://www.youtube.com/watch?v=FffEk6TzSv4&feature=relmfu

04. 經行示範　http://www.youtube.com/watch?v=B7AQvOOlbTo&feature=relmfu

江亦麗（1997）《商羯羅》。臺北：東大圖書公司。

竹村牧男（2003）《覺與空──印度佛教的展開》。臺北：東大圖書

公司。

朱宏章（2004）《論「斯坦尼斯拉夫斯基體系」於當代表導演藝術教育
　　中之價值：以兩岸教學現況為例》。北京中央戲劇學院博士論文。

李宗芹（2010）《身體力場：舞蹈治療中的身體知識》。輔仁大學心
　　理所博士論文。

呂炳川（1979）《呂炳川音樂論述稿》。臺北：時報文化出版公司。

——（1982）《臺灣土著族音樂》。臺北：百科文化。

余錦虎、歐陽玉（2002）《神話・祭儀・布農人》。臺中：晨星出版公司。

明立國（1989）《臺灣原住民族的祭禮》。臺北：臺原出版社。

——（1991）〈布農族祈禱小米豐收歌之發微〉，臺北：中國民族音
　　樂學會第一屆學術研討會。

林崇安編（2001）《內觀實踐》。臺北：大千出版社。

吳榮順（1988）《布農族傳統歌謠與祈禱小米豐收歌的研究》。臺北：
　　師大碩士論文。

——（1992）《布農族之歌》，臺灣原住民音樂紀實系列 1。臺北：風
　　潮有聲出版公司，TCD 1501。

——（1999）〈布農族「八部音合唱」的「虛幻」與「真象」〉，《「後
　　山音樂祭」學術研討會論文集》。臺東：臺東縣立文化中心，頁
　　77-99。

——（2002）〈複音歌樂的口傳與實踐，布農族 pasibutbut「複音模
　　式」、「聲響事實」、「複音變體」〉，《2002 國際民族音樂研
　　討會論文集》，頁 23-45。

——（2004a）〈偶然與意圖：論布農族 Pasibutbut 的泛音現象與喉音
　　唱法〉，《美育》2004 年 7 月號。

——（2004b）錄影訪談，臺北市。Ca. 60 分鐘。

姚海星（1996）〈史丹尼斯拉夫斯基在蘇聯〉，《藝術評論》7: 219-37。

許常惠（1988）〈布農族的歌謠 - 民族音樂學的考察〉，《民族音樂論述稿（三）》。臺北：樂韻出版社，頁 79-90。

陳偉誠（1999，厲復平採訪整理）〈寂靜地奔跑——與葛羅托斯基工作的過程〉，《表演藝術》第 76 期（1999 年 4 月），頁 86-89。

黃應貴（1982）〈東埔社土地制度之演變：一個臺灣中部布農族聚落的研究〉，中央研究院《民族學研究所集刊》52: 115-49。

——（1983）〈東埔社的宗教變遷：一個布農聚落的個案研究〉，中央研究院《民族學研究所集刊》53: 105-32。

隆波田（2009）《自覺手冊》。臺北：正念動中禪學會。

隆波通（2012）《正念動中禪的原理與方法》。臺北：正念動中禪學會。

楊元享（2001）網路資料，目前該網頁已遺失，但本人仍存有記錄。

新竹縣五峰鄉賽夏族文化藝術協會（2004）《台灣賽夏族 paSta'ay kapatol（巴斯達隘祭歌）歌詞祭儀資料》。新竹：五峰鄉賽夏族文化藝術協會。

謝汝光編（2003）《微宇宙音樂穿透 DNA：進入生命中的身心靈》。臺北：自然風文化。

鍾明德（1999）《舞道》。臺北：時報出版公司。

——（2001）《神聖的藝術——葛羅托斯基的創作方法研究》。臺北：揚智出版社。（本書 2007 年之後改由臺北書林出版公司印行，書名同時改為《從貧窮劇場到藝乘：薪傳葛羅托斯基》）

——（2007）《OM：泛唱作為藝乘》。臺北：臺北藝術大學。

——（2009）譯〈邁向貧窮劇場〉，《戲劇學刊》9: 41-47。

——（2010）〈從「動即靜」的源頭出發回去：一個受葛羅托斯基啟發的「藝乘」研究〉，《長庚人文社會學報》3: 1（2010），頁71-112。

——（2012）〈這是種出神的技術：史坦尼斯拉夫斯基和葛羅托斯基的演員訓練之被遺忘的核心〉，《戲劇學刊》16: 119-52。

從不得不寫到自動書寫：

「論文寫作」做為一種「身體行動方法」

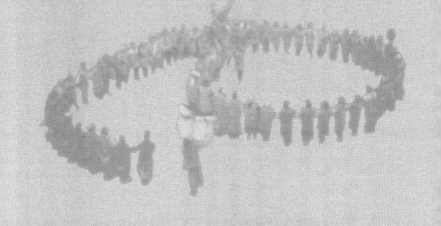

　　又到了春雨連縣四月暮了。匆匆過了一年。《藝乘三部曲：覺性如何圓滿？》這本小書也從無到有，到如今書稿通過了北藝大學術出版委員會的審查。

　　結果堪喜：都是推薦直接出版。

　　很謝謝兩位審查委員的錯愛。他們的審查意見，連同單篇論文的四位審查委員，以及 Georg Kochi、石朝穎、蘇子中、孫惠柱、俞建村、林于竝、洪祖玲、黃建業、芮斯、朱庭逸、張佳棻、張嘉容、周秀真、莊凱婷、李昱伶、翁雅芳、林乃文、楊筠圃、許韶芸，以及其他諸多同學、師長、親友三年來陸陸續續的鼓勵、指正、建議、互動，讓我覺得有必要在此做個「答客問」：一方面以認真回答來謝謝各種指正協助，另一方面則補充以前未曾揭露的一些核心事宜。

　　這些都不是機密，但是，卻相當個人性和有機性，因此，比較適合放在序跋中補充。這個必須揭露的書寫事宜主要是某種不甚見容於當代主流學術思想的「自動書寫」或「身體行動方法」[57]：這本書的內容（何為覺性？如何應用「藝乘」所鼓吹的某種「身體行動方法」使覺性圓滿？），跟它的書寫方法（某種的「自動書寫」，如葛羅托斯基所謂的「出神的技術」），事實上是相當一致的——所說的即正在做的；所履行的即正在跟世人分享的知識——問題是：要真正做到這種「知行合一」，你必須冒險以某種的「身體行動方法」來完全進入未知或不可知。當然，你所收穫的是難以想像的豐足：真正的原創性。

[57] 在1999年時，我直覺地稱這種寫作方式為「身體書寫」，特別強調工作日誌、對話、田野筆記、反思和拼貼，詳見拙著《神聖的藝術：葛羅托斯基的創作方法研究》（鍾明德 2001: 189, 311-57）。

　　因此，希望以下的問答對那些有興趣「以身試法」的人是直接有效的。

問：為什麼會寫這本書？

答：2009 年 8 月 1 日開始，我在北藝大戲劇系工作了二十三年之後，第一次享受「教授休假研究」一年。在開始休假之前，經由王光正和黃尹瑩教授的熱情邀約，我答應了《長庚人文社會學報》的邀稿：

　　一、在年底前提供一篇論文，題目自訂。
　　二、不用審查。
　　三、提供稿酬。

　　時間很快到了快要年底。不出所料，《長庚人文社會學報》開始催稿：我那時候大部分時間都在「工作自己」（work on oneself，如史坦尼斯拉夫斯基所言），論文寫作、發表只是我必須盡的義務一環而已，如果可以避免，我一定說 No（會答應長庚，想係抵擋不住時報某老總所說的邀稿必殺技：「動之以情，誘之以利」──更何況休假研究一年之後還要繳交研究成果呢）。

　　所以，我首先跟他們表示不想寫了，很抱歉，以及種種我已經記不清楚的理由。來來回回好幾回合之後，在我深深致歉、超級誠懇、「都是我的錯」的氛圍之中，王總編好像也接受了我的「寫不出來」。我深深地鬆了口氣。

　　過了沒幾天──反正相關的事情，事後看來好像都糾結在一起了──王總編的學報編輯助理林伽黛小姐又打電話來。

「不好意思麻煩老師——」她說：「我們已經把稿費領下來了。不能退，那是老師的。」

球又拍回我這邊了。於是我只好找始作俑者的黃尹瑩老師學妹——她一直謙稱是我在臺大外文系和紐約大學表演研究所的學妹。

「你寫自己真正想寫的東西不就得了——」她充滿智慧地說：「你閉著眼睛就可以寫葛氏啊！反正又沒有人審你。」

最後一句有點酸，但總算有了結論：截稿日期延到明（2010）年 4 月 1 日，我寫一篇自己想寫的東西，可能跟葛氏有關。

就在那個時候，有天早上我在客廳經行，走著走著，整個人竟然就走進去了我朝思暮想、每日工作自己的目的地——葛氏所說的「動即靜」（the movement which is repose）——裡頭去了。這個突破帶給我深深的安慰。我直覺地知道：「為吾有身」，接下來的大患、考驗仍會層出不窮，但我在葛氏的智慧與技術、光明和陰影之下的「藝乘」探索終於可以告一段落了。

「難道註定就要寫這個麼？」我搖搖頭。

能夠不寫，我當然不寫。所以，我又開始一直拖，拖到快 4 月 1 日截稿日，才死了心去面對交稿的問題：我一邊害怕長庚那邊來的電話或 email，一邊把相關可能用到的資料重新做了一些整理，從 3 月 28 日截稿前夕開始寫——他們的確有打電話來關心，但聽說我已經動筆了，就同意我 4 月 12 日交稿——到 4 月 10 日就殺青了：〈從「動即靜」的源頭出發回去：一個受葛羅托斯基啟發的「藝乘」研究〉，刊登在《長庚人文社會學報》，3: 1 期（2010 年 4 月），71-112 頁。[58]

[58] 4 月是他們學刊上印的出版日期，正式出書記得在 6 月以後。

　　我知道我還沒有回答「為什麼會寫這本書？」——為了要回答這個「為什麼」，我強烈感覺必須先做以上的回答：「為什麼會寫〈從「動即靜」的源頭出發回去：一個受葛羅托斯基啟發的「藝乘」研究〉這篇論文？」

　　換句話說——而且，對我個人心理上非常、非常重要——為什麼會寫這本書的原因是：因緣俱足了，我不得不寫。以上所交代的邀稿、賴稿、拖稿、一頭栽進去完稿的過程，對我個人最重要的試探是：非寫不可嗎？

群居於道業無益，發表對修行有害

問：好吧——不得不寫——那你又是如何寫的呢？
答：我印象最深刻的是：一切好像自動寫作一般，當我坐下來開始寫的時候，它就自己寫出來了。

　　我先說明一下目前這本書的內容樣貌——如目前《藝乘三部曲：覺性如何圓滿？》的目錄所載：

　　　　第一部曲：從「動即靜」的源頭出發回去：一個受葛羅托斯基啟發的「藝乘」研究

　　　　第二部曲：這是種出神的技術：史坦尼斯拉夫斯基和葛羅托斯基的演員訓練之被遺忘的核心

　　　　第三部曲：從精神性探索的角度看葛羅托斯基未完成的「藝乘」大業：覺性如何圓滿？

　　　　附錄 A：Pasibutbut 是個上達天聽的工具，一架頂天立地的

雅各天梯：接著葛羅托斯基說「藝乘」

附錄 B： 呼麥：泛音詠唱作為藝乘

　　〈附錄 A〉和〈附錄 B〉是我在確實回到「動即靜」之前所寫的兩篇文字，相當程度補充了我在〈從「動即靜」的源頭出發回去：一個受葛羅托斯基啟發的「藝乘」研究〉的描述，因此，我覺得有必要把它們列為「證據」，而不只是增加知識或篇幅而已。更有趣的一點是：它們裡面有種很原始的熱情，幾近於迷信或狂喜——那是「回到動即靜」之後逐漸淡泊但卻彌足珍貴的東西：不只是虔誠，而是狂熱。

　　如前面所述，〈從「動即靜」的源頭出發回去：一個受葛羅托斯基啟發的「藝乘」研究〉寫作於 2010 年春假前後，2010 年 6 月刊出於《長庚人文社會學報》，後來即成了「藝乘三部曲」的第一部曲。

　　〈這是種出神的技術：葛羅托斯基和史坦尼斯拉夫斯基的演員訓練之被遺忘的核心〉，主要在 2011 年 5 月 26 日到 6 月 9 日之間完成，後來，結尾那一節花了一天的時間重新改寫，在 6 月 14 日我們自己辦的「戲劇論述寫作迷你研討會」上發表，由蘇子中老師講評。之後，這篇論文登在 2012 年 7 月出版的《戲劇學刊》第 16 期。〈這是種出神的技術〉成了「藝乘三部曲」的第二部曲，也是「三部曲」中最知識性的一篇，叫我自己我頗為驚訝：我怎麼把史坦尼斯拉夫斯基也拖下水了呢？我不是史坦尼斯拉夫斯基專家，可是——全世界史坦尼斯拉夫斯基專家那麼多！——為什麼要由我來指出「史坦尼斯拉夫斯基的演員訓練之被遺忘的核心」？我身不由己地成了「國王的新衣」裡的那個小孩？

　　第三部曲——〈從精神性探索的角度看葛羅托斯基未完成的「藝

乘」大業：覺性如何圓滿？〉——於 2012 年 5 月 22 日開始動工，過了五天就殺青了，正式刊登於翌年 1 月出版的《戲劇學刊》第 17 期。

　　2012 年暑假我在溫哥華當臺傭兼上暑期班的女兒的司機，有一天在等放學時突然心血來潮：對厚，過去三年寫的這三篇論文自成一體，應該讓它們有機會被一起看到？因此，我開始了《藝乘三部曲：覺性如何圓滿？》這本小書的簡單編輯工作：除了校正錯字或前後參照的註腳順序之外，我只寫了篇短短的「自序」以誌感謝和說明出書的原委而已。

　　所以，總結以上的說明：這個「藝乘三部曲」是過去三、四年間自己自動形成的。我不單沒有寫書的衝動，甚至連最開始的「結案」報告也是被《長庚人文社會學報》高明的執事們首先給逼出來的。在這個「答客問」中我一直在強調「不得不寫」這個因素，乃因為打從矮靈祭的「動即靜」體悟之後，我直覺地知道：「群居於道業無益，發表對修行有害。」葛氏和佛門都不贊成非必要地談論自己的工作心得，後者甚至將修行成果的公開懸為戒禁。

　　另一個跟「自動書寫」有關的事實層面，也許也值得在此一併釐清：這三個單篇論文都有花一兩個月的時間做資料蒐集、查證，很小心地完成「論文寫作大綱」。可是，真正的書寫與完成卻總是出乎意料之外：跟葛氏所述說的某種「出神的技術」相彷彿，只要我開始坐下來動筆之後，三、四天之內即能進入某種史坦尼斯拉夫斯基所謂的「創意／靈感狀態」，愈寫愈順愈快，直到它自己嘎然結束。除了第二部曲的結尾部分曾經改寫之外，其餘幾乎沒做什麼段落或甚至文意的更動。[59]

[59] 由於我不習慣電腦輸入寫作，因此我都會請助理或善心人士幫忙從我的手

第三部曲的結論則完全不是事先規劃的，該文的「寫作大綱」主力原放在很學術性地剖析葛氏的「藝乘」大業是否完成了？或者，為何無法完成？結果，論文寫到一半，原本足足兩整節的大哉問只用了兩段和兩個註腳即交代過去，結論反而是非常圓滿地對葛氏進行由衷的禮讚：是的，覺性可以圓滿。

這就是我無意間學會了的「自動書寫」，也就是整本書的主要內容之一：**真正的原創性來自於自性（覺性），不是你自己。**

史坦尼斯拉夫斯基因此說：「**愛你心中的藝術，不是藝術中的你。**」

葛氏說：**付出你自己。**

「原創性」跟某種「絕聖去智」的超越性有關

問：你說也會擔心外界的反應？

答：主要是我的研究對象和探索方法已經超過主流學術文化蠻遠了[60]——當然，這本書的「原創性」跟這種「絕聖去智」的某種超越性有關，因此不得不順著這種超越的莫名衝動——譬如這本「學術著述」的某位審查委員就指出了「以論文形式寫作是否反見侷限」的疑問：

> 本書為作者之實踐報告，藉由矮靈祭吟唱、布農族祈禱小米

稿繕打。每天寫完六到十頁手稿，我隨即將它們掃描成 JPG 檔傳送出去打字——這個動作意外地幫我的「自動書寫」留下了可資檢驗的證據。

[60] 這本小書的核心方法內容，可以用張橫渠先生的至理名言簡單而準確地回答——問題是，我必須公開這樣說麼？

豐收歌、南傳禪觀─正念動中禪乃至蒙古呼麥，印證葛羅托斯基之戲劇理論與實踐，是當事人以藝入道的體踐書寫，在修行親證與法門旁徵博引中具現文章內容與生命經驗，於戲劇、藝術觀照可說獨具隻眼，而過去相關論述既少，此書之出版對猶在其外或已入其內者皆具一定之參考價值。

內證經驗發為文字書寫常使於句下，如何能在不執不離中善巧，使自己與讀者皆能離文了義，正如宗門所謂「作家不啐啄」般，是行者的一大考驗，就此，以論文形式寫作是否反見侷限，就值得關照。而就修行而言，由此「藝乘」所得能否作用於日常功用，也猶待勘驗。

在這裡，我想以他的高見為例，回應指出我的主要擔心／關心：首先，有多少學術專門領域可以接受「修行親證」或「內證經驗」為有效的學術論證？但是，很荒謬的是，如果我們以訪問的形式來做「田調」或「生命口述歷史」，則又有一些社會學、心理學、人類學、歷史學的邊陲地帶可以包容他者的「親證」或「內證」。我自己過去十幾年來所經歷的麻煩，同時，我相信未來許多的藝乘學者仍然必須在這個論證問題上再三打轉的是：我的研究對象是「動即靜」、「覺性」、「自性」這種不可言說的終極經驗──除了「親證」或「內證」之外，我還有什麼辦法來進行研究和成果分享呢？[61] 我自己目前的解決辦法是一

[61] 人文心理學家馬斯洛（Abraham Maslow）在研究「高峯經驗」（peak experience），以及 Mihaly Csikszentmihalyi 在研究「入流經驗」（flow）時，均採取了訪談或測驗的科學方法。他們的研究學界似乎還可以接受，但是，如果我可以直接跳到結論，我只能說：這種主觀經驗的客觀研究所包藏的問

方面以自我民族誌（autoethnography）的方法盡可能將人、事、時、地、物、如何等面向做最清楚具體的描繪，以供查考、證誤。另一方面，則依葛氏的教誨，從頭到尾都鎖定在任何人只要願意都可以親身自證的各種「身體行動方法」，如葛氏的「打造一座雅各天梯」、「正念動中禪的手部規律動作與經行」、「白沙屯媽祖徒步進香」和「矮靈祭的歌舞儀式」等等。

其次，過去相關的論述相當稀少：的確如此。過去十幾年來，我引以為伴的只有美國文化人類學家騰佈爾（Colin Turnbull）所寫的 "Liminality: A Synthesis of Subjective and Objective Experience" 這篇學術論文。他在匹美人的 Molimo 儀式中進入了類似「動即靜」的 "ékimi" 高峰經驗。藉由生花妙筆和清晰有致的人類學訓練，他終於勉力向學界傳達出了那個不可言傳的經驗。大推。

最後，以論文形式來寫作內證經驗是否反見侷限？對我個人而言，論文形式是目前我們傳達終極經驗、真理最可靠的寫作方式，因為它的學術規範要求我們必須為所寫下的每一個字負責：任何讀者都有權利要求你提出證據或論證。舉個例來說，也許我們可以寫小說（如《牧羊少年奇幻之旅》）或拍電影（如《少年 Pi 的奇幻漂流》），但是讀完小說、看完電影之後，有人就「頓悟」了麼？有人會關心和要求：作者真的有個透明的、可行的、如假包換的方法讓你真心相信上帝？在這方面，我個人的立場顯然比較偏向葛氏或佛法：「乘是行義，不在口爭，汝需自修，莫問我也！」除了九死一生、曠日廢時的親身實踐，我不相信有什麼神奇的文字可以「使自己與讀者皆能離文了義」。

題、產生的問題，事實上，比它們原先想解決的問題更大更多。

因此，我個人頗為欣慰的是，至少有兩位論文審查人都提到了《藝乘三部曲》這本小書可以作為某種實用的「指導手冊」：

> 葛氏是20世紀世界人文研究領域——不僅僅是戲劇領域——一個極其重要又極為特殊的人物，他的成就也和他對亞洲文化的興趣密切相關；他的貢獻不僅體現在幾本已經付印出版的著作中，更多地是留存在不易解讀的大量實踐操作活動中。要探究並準確理解葛氏最後二、三十年研究的過程及其成果，不通過研究者本人的深入、多方體驗是不可能的，而鍾教授與葛氏的面對面接觸以及後來在臺灣參與各種類似儀式活動的親身體驗，都是全面理解葛氏方法及其跨文化普適性的必要條件，尤其他本人在"矮靈祭"活動中的親身體驗，殊為難得。此外，鍾教授對東西方相關文獻的大量閱讀和徵引也是一般學者難以企及的。有了這幾個難得的條件，再加上思路清晰的梳理、比較和引申，使得這部著作不僅對闡釋葛氏理論與實踐是一個巨大的學術貢獻，而且對有興趣學習葛氏方法的人來說，具有相當實用的類似於"指導手冊"的價值。

真的，大師史坦尼斯拉夫斯基、葛羅托斯基、隆波田、隆波通、馬哈西、葛印卡、大君等等等等——他們異口同聲地說：

去做，做了才會知道！

Index

中文

國家圖書館出版品預行編目（CIP）資料

藝乘三部曲：覺性如何圓滿 / 鍾明德著 . -- 初版 . -- 臺北市：
臺北藝術大學 , 遠流 , 2013.10
　　面；　公分
ISBN 978-986-03-8154-2（平裝）

1. 表演藝術　2. 現代戲劇　3. 佛教修持

980　　　　　　　　　　　　　　　102019454

藝乘三部曲：覺性如何圓滿？
A Trilogy of Art as Vehicle: How Can Total Awareness Be Achieved?

著者／鍾明德
執行編輯／詹慧君
文字編輯／謝依均
美術設計／上承設計有限公司
校對／鍾明德、楊筠圃

出版者／國立臺北藝術大學
發行人／楊其文
地址／臺北市北投區學園路 1 號
電話／ (02) 28961000（代表號）
網址／ http://www.tnua.edu.tw

共同出版／遠流出版事業股份有限公司
地址／臺北市南昌路二段 81 號 6 樓
電話／ (02) 23926899　傳真／ (02) 23926658
劃撥帳號／ 0189456-1
網址／ http://www.ylib.com　E-mail: ylib@ylib.com

著作權顧問／蕭雄淋律師
法律顧問／董安丹律師 • 信和聯合法律事務所

2013 年 11 月 15 日 初版一刷
行政院新聞局局版台業字第 1295 號
定價／新台幣 280 元